U0012498

台灣公宅
100年

最完整圖說，
從日治、美援至今的公共住宅演化史

沈孟穎著

推薦序

文化部「二〇一八文化政策白皮書」揭櫫六大政策面向，其一即為「文化保存與扎根、連結土地與人民歷史記憶（文化生命力）」，故自二〇二〇年由文化部協助轉型的財團法人臺灣博物館文教基金會，開始與政府、民間共同推動博物館事業發展的各項工作，目標是打造博物館資源的交流平台，任務使命之一即是致力於台灣建築發展史知識推展，希望透過倡導歷史建築的修復、活化與再利用，使歷史記憶得以延續，文化內涵亦得以彰顯。

本書即是本會與台灣現代建築學會共同合作「二次戰後台灣建築經典圖說加值運用計畫」的研究結晶，內文蒐整台灣建築史的相關史料，進行文獻的研究與詮釋，反映建築與社會互動的價值，並透過擴大文獻史料、建築圖稿等徵集典藏，再次探討台灣建築發展史的脈絡，並將高度專業的建築知識研究進行轉化，以深入淺出的文字，期能拉近與大眾的距離，更進一步開啟公眾對話。

2

文化保存的關鍵在於讓社會各界皆有多元機會與場域參與，使文化保存成為社會共識，其中博物館即肩負積極保存多元文化，並提供多元觀點對話場域之使命。故於社會各界積極催生台灣建築博物館之際，盼以本書呼應不同族群與社群對於台灣建築的重視，並透過文化公民意識深化來達成共同的願景。

茲值《台灣公宅一〇〇年——最完整圖說，從日治、美援至今的公共住宅演化史》付梓，樂為之序。

財團法人臺灣博物館文教基金會董事長　蕭宗煌

2021.1.27

推薦序：建築圖面史料作為博物學研究基礎的可能性

台灣目前尚無建築專業的博物館，而收藏日治時期臺灣總督府官方檔案及建築圖面的國史館、依國家檔案法收藏戰後官方機構重要檔案的國家檔案局，以及收藏戰後重要建築及建築師的建築圖面的臺灣博物館，可說是國內三個主要的建築圖面史料的收藏機構。只是前二者皆是以公部門檔案史料的典藏研究為目的，而臺灣博物館卻是博物學的典藏研究展示機構。

臺灣博物館蒐集建築圖面史料，並加值研究的歷程並不長久。其歷史背景恐與博物館本館就是國定古蹟，後續二〇〇二年發展臺灣博物館系統時，又收納了市定古蹟土銀館（舊日本勸業銀行台北支店）、國定古蹟南門館（舊臺灣總督府專賣局南門工場），以及北門館（舊臺灣總督府鐵道部廳舍）的過程有關。因鐵道部廳舍的修復研究工作而發現的石牌倉庫檔案，臺博館曾協助初步處裡這批檔案的移存整理工作。同時，臺博館因博物館系統的古蹟建築修復及再利用工程，而延聘歷史、建築與文化資產相關的專業人才，成

4

為具備研究及修復古蹟，再利用發展成為博物館舍，並策展開館能力最完備的博物館。也因此臺博館陸續出版了各古蹟館舍的調查研究，以及修復及策展相關的規劃報告書。

二〇〇七年臺灣博物館開始回應台灣建築界的倡議，搶救戰後台灣現代建築的圖面史料，接受捐贈、寄存及商借應用這些圖資。二〇一七年臺灣博物館並支持文資局對台灣鐵路局相關圖面史料的研究工作，協助這些建築圖面史料的數位化典藏工作。目前臺博館收藏的這些建築圖面史料的性質，尚未被認定為博物館的典藏品。但圖面存放於有環境控制的庫房，雖然仍屬文獻史料性質，並逐步進行數位化及編目的工作。目前已收藏有五十位建築師或機構的圖說原件，具備台灣重要建築圖面保存及研究的基本規模。

建築圖面，無疑是建築專業特殊的產物。隨著時代的遷移，繪製圖面的工具、圖面表達建築構築的方式、載體的材質與複製的技術等等也都在改變，反映不同時期年代的建築實態，成為另類的博物誌。建築圖面乘載的資訊，說明了當時代人們的生活習慣與空間型態、都市的景觀與建築的樣貌、建築的科學技術與美學觀念等等，在在提供後人理解過去的歷史文化發展的媒介。

然而一般人雖然都有在建築空間裡居住生活的經驗，卻不見得能完全看得

懂建築的圖面，需要專家學者研究與解讀這些文獻史料，以推廣此建築專業領域的知識系統。因此台灣現代建築學會與臺灣博物館文教基金會共同推動「二次戰後台灣建築經典圖說加值運用計畫」，期能透過研究分析與詮釋出版，呈現這些文獻史料與當代市民生活鏈結的意義。

本書的出版，為台灣現代建築學會與臺灣博物館文教基金會，合作辦理該計畫工作的一環。著者綜整運用館藏與多樣來源的住宅圖面史料，研究分析日治時期的公營住宅與營團住宅，到戰後初期解決住宅荒的美援國宅，與後期發展合理生產機制、供應弱勢族群的國宅。內容涉及戰前到戰後住宅供應與建築空間的類型研究，解析生活型態變遷的過程，並討論戰前的殖民地政府，與戰後中華民國政府的住宅政策，以及公共住宅供應的經濟性與社會性議題，國宅規劃設計的理念與技術問題等等內容。本文寫在此公共住宅圖面史料研究成果出版之際，期待可以從多元多種思考的角度，藉由這些圖面史料的爬梳，理解台灣公共住宅長期供應的議題，省思市民居住的基本權利，與居住正義應有的政策方針。

台灣現代建築學會理事長 黃俊銘

2021.1.25

推薦序：深描公宅的現代性圖景

住宅建築史的寫作從來都不容易，因為它總是幽微地隱身於我們的日常生活之中，無所不在卻也難以捉摸。然而，住宅建築史卻是掌握台灣建築現代性一扇極為重要的門，它敞開了現代性如何藉由對於私人生活的滲透與改變，具體呈現在公宅的設計、建造和居住，並深入到我們日常生活的每一面向，從飲食、睡眠、如廁到祭祀，如何與現代碰撞、矛盾、衝突和融合的具體實踐。沈孟穎的這本《台灣公宅一○○年——最完整圖說，從日治、美援至今的公共住宅演化史》，正提供了一把打開這道門的鑰匙，讓台灣私人生活的現代性圖景，得以向我們展開。

一九八九年無殼蝸牛運動發起的「萬人夜宿忠孝東路」，是當年最有創意的社會運動，形塑了我們這一代人重要的集體記憶，幾萬人躺睡在全台地價最昂貴的忠孝東路柏油路上，在嘉年華會式的輕鬆氣氛裡，大家卻掩不住激動地相互擁抱，住宅作為基本人權而非自由市場下的商品，第一次成為全民

共識。然而，就如沈孟穎在書中陳述的，公宅作為台灣住宅商品化的救贖，早在無殼蝸牛運動之前七十餘年即已發生，而在無殼蝸牛運動發生後三十餘年的今日，台灣住宅問題的沉痾也未見減輕。這使得《台灣公宅一〇〇年》的出版益發顯得其積極意義。也就是說，雖然沈孟穎自己並未言明，但義大利建築史家塔夫利（Manfredo Tafuri, 1935-94）所提倡的「操作式批評」（operative criticism），構成了《台灣公宅一〇〇年》的論述主軸。在書中，歷史敘述並非僅是過去史實的敘述，它們同時也對現今我們正經歷的時勢，進行一針見血的評論。在這裡，過去從未消逝，而是正在當下！

對於建築專業在台灣的本土化發展，本書的觀點、縝密寫作和高密度資料分析，也能提供相當多的助益。我們今日所稱的「建築專業」（architectural professionalism），有別於前現代的建築實踐，而是現代性組成的一部分；也就是對於台灣來說，建築專業是一個不折不扣的外來之物。這個建築專業具體的呈現之一，就是建築圖說，而繪圖人正是建築專業者本身。《台灣公宅一〇〇年》書中的圖說，呈現的其實是專業者（他們常常是本地人）對於公宅作為現代性介入本地傳統日常生活改造的詮釋。公宅是負有政策任務的公共住宅營建，就如沈孟穎在書中所述：「正是由國家所中介或主導一連串推展衛生、經濟、效率、標準等現代價值，以實踐達至理想現代住居的場

域」；而建築專業亦是協助政府達成該項公宅政策目標不可或缺的一環。然

而建築專業也有其自己的發展過程和脈絡，專業之間代代延續，既傳承也相

互批判，形成了建築專業的本土化。從日治時期的公宅圖說中，我們可以看

到當時建築專業在台灣的累成；而在二次戰後日人建築師離台後，台灣本地

的建築師如何在公宅這個特殊的政治社會脈絡下，進行建築專業的本土化。

本書的出版，呈現了沈孟穎多年來的不懈努力，她的優秀才華和恆心為為

數不多的臺灣建築史寫作增添了光芒，也鞭策大家要持續努力。最後，還要

特別感謝財團法人臺灣博物館文教基金會，尤其是蕭宗煌董事長和洪世佑

執行長的鼎力支持，以及城邦出版社扛起重責，沒有他們本書是不可能問世

的。

實踐大學建築設計學系副教授兼系主任　王俊雄

2021.1.31

推薦序：走入台灣公共住宅的時空隧道

自從有人類以來，「居住」一直是一個課題，更是一個議題。傳統社會，沒有偉大的理論，卻興築出許多動人的住宅與聚落，成為各民族文化不可或缺的一部分。現代社會，為民建屋而形成的公共住宅往往成為國家發展歷程中的必要政策，特別是國家現代化重要的施政成果。與世界各國相較，台灣現代化的歷程略顯壓縮，但脈絡卻清晰可循，其中住宅現代化在不同的時空下若隱若現，有時是顯學，有時在諸多政策下又隱晦不彰。《台灣公宅一〇〇年》——最完整圖說，從日治、美援至今的公共住宅演化史》（以下簡稱《台灣公宅一〇〇年》）在此時出版，別具時代意義，因為這幾年浮出檯面，深受大眾聚焦討論的社會住宅，正是台灣百年來公共住宅最後的試驗，成功與否，不但會影響社會，可能也會擾動政經。要了解台灣不同的當權政府如何解決大眾的居住問題，我們必須穿越時空回到近百年前的台灣，再一路往當前推進。《台灣公宅一〇〇年》提供了一個介面，讓我們回到這條公共住

宅的時空隧道，看到一幕幕台灣公共住宅發展景象。很高興，在此書出版前，我有機會先睹初稿，看到這本有趣值得推薦的好書。

《台灣公宅一○○年》共分前言與六章節來鋪陳台灣公共住宅史，前言揭開台灣公共住宅史的序幕，以背景資料來鋪陳從第一章到第五章台灣公共住宅史中的五個重要階段。第一章陳述了當日本殖民政府於一八九五年到台灣後，面臨台灣衛生條件不佳與地震颱風災害頻傳的環境，必須以住宅改良與維持健康為重要的考量後，出現公營住宅政策的必要，以滿足從日本因工作移居台灣者的需求。當然，這種延續到一九三六年戰爭爆發前的住宅政策也突顯一種以政治力改變殖民地生活形態的事實，「風土馴化」、「氣候調適」與「衛生警察」成為不能迴避的議題。從明治維新後，日本學習西方諸事務，包括新式（住宅）以彰顯進步的意圖隨著日人到臨台灣，使台灣成為明治維新影響下的南方文明境土，是偶然也是宿命，但也成為台灣本地現代住宅的濫觴。

第二章探討的是二戰開始的一九三七年到國共內戰結束的一九四九年間的公共住宅，雖然時間跨越兩個政權，卻可視為都是處於戰爭體制下。受限物資日益匱乏與需求相對增加，「台灣住宅營團」順勢出現，主導部分日治末期的住宅事業。太平洋戰爭後，以節約為導向的基本需求成為居住的必要條件，戰時標準成為不可違的圭臬。一九四五年戰爭結束後，日人撤離台灣，

但日式生活空間習慣卻悄悄地留駐台灣。一直到一九五〇年代初期，台灣人的住宅中還常設置兼具楊楊米特質，卻又像漢人的通鋪高床的空間，是住宅中最彈性的空間，住宅機能分化與文化影響出現獨特的競合現象。第三章的重點是戰後初期，在軍事威權體制與美援雙重影響下的國宅，時約一九五〇年至一九六四年。此階段政治上與經濟上都還不能算穩定，因此國家僅提供貸款，民眾自建住宅成為一種選項。為了方便管控，「標準化」也成為目標，從「建築」與「構件」尺寸標準化發展為「空間」標準化，最後由公共工程局於一九六一年至一九六四年陸續出版四冊《國民住宅設計圖集》，採用標準圖面者，可簡化許多程序，大幅增進住宅營建的速率。當然，美國顧問從設計、規劃、施工，甚至新形態的生活影響至深。

第四章討論的是一九六五年至一九七四年間的國宅，並將此階段的國宅計畫納入國家經濟建設計畫之脈絡來論述。為了滿足表相上國家經建成果，此階段前期的國宅把「量」視為最重要的衡量指標。雖然居住密度與容積率概念在此期已被引進，但受限於實際需求，也只能從最低標準開始做起，距離理想值往往仍有一段落差。為求節省經費與營建效率，房屋工業化，特別是預鑄工法也曾經是此期關注並提倡的重點之一，不過實際成果卻差強人意。另外，此期為使國宅更有變化，捨棄標準圖，部分改採公開競圖以徵選建築師，然一方面建

築師卻被「國民住宅地區規劃準則」以及「國民住宅自行設計準則」規定牢牢招住，二方面業主常以設計戶數多寡來評量，導致獲選的經常是容納最多戶數空間擁擠方案之怪現象，而為求低成本也常使最後成品單調千篇一律。

第五章探討的是一九七五年至二○○○年的國宅發展，作者使用「樂透」兩字精準的點中了公共住宅的獲利程度宛若中獎，顯示的是事實，也是一種無奈。事實上，此階段也是台灣公共住宅從單純的滿足「量」到提升「質」的轉折，也因而此部分內容涉及了較多的規劃與設計，從街廓、鄰里單元到住宅單元一一解釋，也解釋了為何「三房兩廳」的單元格局，因為適用於四至六人之家庭，也成為一九八○年代以後台灣住宅空間形式之特色。因為規劃與設計層面「被看見」，甚至有國宅獲得當時每年由《建築師雜誌》所舉辦的年度獎項。第六章是一種替代性結論，也略述作者對未來的期待與想像。

《台灣公宅一○○年》是由作者博士論文《台灣公共（國民住宅）空間治理（1910s-2000s）》改寫而成，我有幸從論文的構思、成型、發展到完成，完整的目睹整個過程，深知此書背後的辛苦與難度，書成之際，樂於為序推薦，也相信此書在書寫台灣空間史上，必然會有一席之地。

國立成功大學建築系名譽教授　傅朝卿

序言：現代住居的一片風景

高雄前金區的市營住宅被決議不予以指定為文化資產，知道這個消息時雖說不上氣憤，卻有淡淡的哀傷。終究，還是沒有太多人理解市營住宅的價值，連帶著文資委員也無法投下贊同票。只是真的不具有文化資產的歷史價值嗎？為此我花了九年時間研究公共住宅，甚至現在的我還為此寫一本書。難道是自己的一廂情願嗎？不禁自我懷疑起來。

委員們無法認同市營住宅的原因是什麼呢？是因為缺乏對高雄發展史的理解，還是對住宅領域文化資產的長期忽略呢？住宅類分文化資產自早期名人故居的指定，至近年海量指定的政府官舍、眷村與聚落，恰恰缺乏最具台灣住居現代性發展的類型代表──公共住宅。公共住宅是指由國家興建的住宅，在不同歷史時段裡有不同的別名，例如公營住宅、國民住宅、社會住宅等，在大眾眼光中，它不夠精巧、沒有名人居住過，且與官舍、眷村長得很像……因找不到理由認同它具有獨特的歷史價值，而不受矚目與關愛，同時也反映

14

出台灣人對於自己公共住宅歷史的無知。然而，公共住宅是多數人們日常生活的一片風景，在不經意的時刻深深地影響著我們，我們卻從未真正理解過它。

國家為民建屋，並非自古以來、約定成俗的概念。人類的居住歷史，從封建時期走向現代，不僅家庭型態、價值觀與生活方式產生劇烈的改變，就連住宅的形式乃至於住宅的意義亦不斷地更替與轉化。到底是從什麼時候開始，人們有了國家應該提供住宅給民居住的觀念與訴求呢？絕對不是這五十年來才發生的事。現代公共住宅發展史可視為由工業生產邏輯帶動的新住居生活改造，以實踐「現代」的歷史性計畫。而台灣公共住宅歷史，自一九一〇年日本殖民政府開啟公營住宅經營至今，都是由國家中介或主導一連串推展衛生、經濟、效率、標準等現代價值，以實踐達至理想現代住居的場域。

直至二〇〇〇年政府棄守國宅、廢止國宅條例為止。在這段歷史中，有日本殖民者的轉譯，也有美援技術顧問之引介，當然還有戰後中國移民技術官員與台灣建築專業者的重新詮釋。這些不同的文化對於住居的觀點，共同交織出台灣新住居的形式與文化想像。

這本書的基底為我的博士論文，耗費了九年時光的心血結晶，是我對自己以及所有支持我的人微小回報。特別是我親愛的爸爸，雖然您沒能親眼看見

它的完成，但相信您在天上也會感到欣慰與驕傲的。謝謝各位師長與師門裡的學術同伴們，原諒我無法一一唱名，但願你們明白所有的討論與交流都化為書中隻字片語、成為血肉。尤其感謝科技部在最後一哩路的時刻，給予「獎勵人文與社會科學領域博士候選人撰寫博士論文補助」，對於人文社會科的博士來說是最實質的助益。論文同時也獲得國立台灣圖書館「臺灣學博碩士論文研究獎助佳作」，感謝匿名委員們的肯定，我總是這樣的幸運地被大家照顧著，實在何德何能。

論文成書還必須感謝台灣現代建築學會與臺灣博物館基金會厚愛，以及臺灣博物館的二戰後台灣現代建築圖說資料庫，慷慨提供該館收藏的建築師原始圖檔，以擴充素材、豐富研究成果，非常感謝。我的研究初衷是希望將歷史的旋鈕往前移動，回到為國民建屋的起點，從歷史檔案中建構出公共住宅的歷史過程，透過理解過去一百年的公共住宅史，反省與思考，未來我們究竟想要甚麼樣的公共住宅。國史館臺灣文獻館、台灣檔案局（TNAA）、國立台灣圖書館、農委會及外交部國際傳播司視聽資料科、台北市政府、建築師雜誌、大宇建築師事務所等單位珍藏的檔案圖片、影像資料，便是回溯的軌道，感謝各位同意檔案及影像授權使用，憑藉著歷史的檔案資料，我們不僅能重返過去，也能回到未來。

16

導論：為民建屋——住居現代性的切面

談及公共住宅的空間營建，絕對不能迴避現代性的驅動。正向來看，現代性具有啟蒙、理性思考、科學效率、世俗化與平等民主主義等特質；反向來看，也與殖民霸權主義、官僚體制、科層化嚴密管控、環境汙染與家庭關係的崩解連結，難以用單一的視角去思考，具有多層次、不同時間節奏、地理與空間尺度再結構化的過程。大抵而言，是一個質疑傳統、建立新合法（道德）標準的新歷史時刻。台灣社會在各層面裡常是被動地加入現代歷史計畫裡，尤其是公共（國民）住宅計畫多是由國家層級發動的現代住宅實驗，對台灣的住居文化有著深刻的影響與歷史意義。我想探究，台灣的外在支配（政權）力量，如何透過住居的空間治理與現代住宅設計論述的導入，形塑出台灣公共（國民）住宅的空間樣貌，並使得台灣住居文化產生質變的現象。

自現代住居的文化現象角度切入台灣公共住宅議題時，應自政治邏輯、技術邏輯與社會邏輯三面向，去理解公共住宅作為國家權力施展、治理的對象

20

與場域，所涉及空間治理、空間生產與重塑文化領導權之歷史過程。也就是

國家如何透過一連串公共住宅政策的施為，來解決資本過度擴張、調節經濟

發展與社會維穩等問題。同時透過統治階層（專業者協力）對理想社會與住

居形式的想像投射，來維持統治的正當性。傅柯（Foucault）認為現代治理

是經由一連串的制度、計算、程序所共同構築的一套運作權力方法，其涉及

一套複雜的知識生產體系的治理術。目的是將主流或具支配性的論述，內化

於個體中，形成不經思考也能遵守的社會規範。葛蘭西（Gramsci）進一步

提出文化領導權概念，內化於治理並非單靠直接暴力來維繫政權，而是依靠

道德的領導權，來贏得民眾的認同。因此，治理是一道德的行為導引，領導

階層預設了良善、負責、合宜的道德價值，連結自我管理的機制，形成社會

集體共識與文化想像。理想的住宅範型，即可視為住居現代性文化想像知識

體系與空間再現凝結的叢結，並由住宅設計方法與營建技術來支持。

從一九一〇年至二〇〇〇年近百年台灣公共住宅史，橫跨了日本殖民、戰

後威權，以及一九八〇年代開啟的形式民主三個政權時期。但若正視當時社

會情境與公共住宅的新類型出現，可將公共住宅的理想住宅範型與文化想像

細分為五個歷史時期。殖民時期的公共住宅發展，可區分為兩個歷史階段，

一是經濟保護事業下的公營住宅，二是戰時節約資源的營團住宅。一九一〇

至一九三六年公營住宅的經營目標，為住宅改良（日本化）的文化目標，二是營建衛生與安全住宅的社會目標。這兩個目標皆是為了回應殖民地的經營，需要健康生產力的結構需求。殖民地政府採取衛生監控的治理機制，透過市街改正與家屋改良等空間改造手段，對移住台灣的內地人進行規訓。這時理想的住宅是能排除髒汙、節省家事勞動效率與氣候調適的住宅，並能展現進步國民與帝國榮譽的住居形象。

一九三七年戰爭的白熱化，擔綱後勤補給角色的台灣，在軍事總體戰的思維下，資源集中管制、資材節約與代用，給予住宅營團因戰爭損壞快速重建的壓力。軍方以節約資材的角度建立住宅標準規格，所採取的是管制的治理機制，透過資源最大利用手段，對全島居民進行規訓。此時理想的住宅建立在標準規格、滿足最低生存限度，能就地取材之節約住宅，並能展現忠君愛國與大東亞共榮圈成員生活模範的住居形象。

戰後，在軍事威權體制下的公共住宅，可區分為美援國宅與集中興建國宅兩類型。一九五〇至一九六三年美援國宅的治理目標是，第一，提供美援國宅心的住宅供給，同時作為民主陣線聯盟下新居住標準的示範。第二是，回應威權政府對於剩餘勞動力的運用與社會維穩之需求。國民政府採取階層定著的治理機制，透過「住者有其屋」及「土地私有化」的手段，對市民階層進

行教導。其理想住宅是快速地自助營造且符合核心住宅的標準設計，以及打造西式（現代）小家庭生活景觀之住宅形象。

一九六四至一九七五年為拆除有礙觀瞻的違章住宅、發展新社區建設，以及吸引民間資本投資住宅產業，因應都市發展與經濟需求潛在過度積累的結構問題。國民政府改採集中興建國宅政策，透過都市管制與提高經濟效益等手段，對經濟弱勢族群進行指導。理想住宅是鄰里單元社區規劃、具最低居住標（基）準且由模距化、預鑄式建造而成的經濟住宅，以及呈現出能匹配亞洲經濟崛起均富社會之都市空間形象。

一九八○年代政治解嚴與經濟的狂飆，房價高漲，都市住宅嚴重不足。為了加強市中心活力與提升住宅社區品質。國家決定透過直接興建國宅，來回應中產階級市民集體消費不足問題。政府採取更新治理機制，透過都市更新與山坡地開發，教育市民守法。此階段的理想住宅是透過住宅密度與居住滿意度、系統與城市設計、超大街廓設計與舒適的室內商品住宅，以展現符合起飛都市景觀之社區形象。

儘管三個歷史階段各有對應的治理對象──皇民、國民乃至於市民，但目的皆相同，就是透過對國民日常生活的規劃，打造新的國家認同。這是一個集體追尋現代性住居的過程，不管是統治者或其協力集團成員，皆受當時代

進步意識形態所驅動而參與這個集體（社會）想像過程，同時也為未來創造新的想像基礎。這些由強勢異文化移植之清潔、經濟或舒適等住宅設計價值取向，經過在地的實踐與試驗、失敗排除、成功留用、折衷挪用、共同交織出台灣現代住宅獨特的「在地混和」性格。然而，國家支配權力看似穩固，卻因在地（生活）文化或者地方（特質）具有之異質與多元性格，經常使得空間治理的效果出人意表。

在國家治理的資源分配過程中，公共住宅治理始終是作為軍事或經濟空間治理一環的補救式作為，而未占有優先位置。國家（與技術官僚們）通過空間治理將不同社會階層之人民，擺放在他們所設想之空間位址上，不斷地透過重新等級化空間，形塑新的社會認同。然而「中低階層住宅」是個曖昧的概念，國家可任意游移與調整國宅供應對象，有時是低階層如違建、棚戶住民，有時也可以是中階層如公教人員與小商家。經過百年來的歷史實踐，住居治理仍然擺盪於平價、合宜、社會、貧民住宅之間，而缺乏明確台灣公共住宅定義，就像是船航行在海上卻不知要駛向何處，總在迷航與抵達錯誤目的地間懊惱，更遑論設計出怎麼樣形式的住宅與社區生活。儘管如此，只要我們仍在路上，終有抵達的一天……

24

壹

公營住宅

衛生的移住天地

「在本島具政治優勢地位的內地人，在經濟上成為失敗者，地位一落千丈。……內地人要從中清醒過來，必須把資金投入土地，以培養定居的風氣，盡量不給本島統治帶來不好的影響，本島的幸福和安寧才不會受到破壞」（竹中信子，2007：261）。

經濟保護事業下公營住宅（一九一〇至一九三六年）

台灣居住困難的問題，並非今日才發生。日本政府為有效開發新取得的殖民地——台灣，鼓吹日本人渡海掏金、實踐創立事業夢想。短短幾年，來台日本人口已達五萬九千人，而當時台灣本島人口約為二百二十六萬人，大約占總人口的百分之二。在一般的認知裡，來台的日本人應多住在由總督府或機構社會所配給的官舍或宿舍內，怎麼會有住宅困難的問題呢？占領初期，日本人的移居確實多為官方派遣，但隨著日人移居數量的增加，有越來越多的小商家、工人與技術人員，跟隨著拓殖的大旗移居台灣。尤其是一九一九（大正8）年後，殖民政策轉向為「內地延長主義」之同化政策後，日本政府鼓勵內地人移居居住在一個簡陋且衛生不足的台灣，以開發帝國最南端、唯一在熱帶圈內的新領土。

這些新移民者不僅要想辦法解決棲身之所，還要與龐大公務人員們競逐民宅。儘管付出了高昂的租金給台灣房東，仍舊無法擁有適合的居住環境，忍受著不合理的待遇，卻只能勉強容身。這些埋怨之聲化為社會共識，來台之內地人如果居住在一個簡陋且衛生不足的住所，不僅影響帝國聲譽，也

28

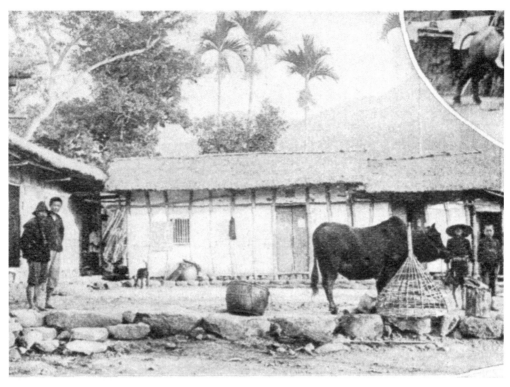

↑漢人家屋與生活環境（資料來源：國立台灣圖書館）[1]

有礙統治效果，對全體經濟更會造成不好的影響。移居台灣的中下階層之房屋供給不足漸漸浮出檯面，成為總督府必須面對的棘手問題。且從帝國治理新殖民地角度來看，傳染疾病與不適合日本生存的環境，為開發殖民地一事帶來嚴重的阻力。尤其瘧疾與鼠疫等風土病流行，及不潔家屋等問題折損不少新移民。一八九六年以後總督府陸續頒布「臺北縣家屋建築規則」、「下水道鋪設工程」與「市區改正」等法令與計畫，目的是對台灣各地展開環境衛生改造及家屋改良工作。一九〇〇（明治33）年公

布的《臺灣家屋建築規則》正式明定染患鼠疫的不潔家屋，可依法拆除。

然而，由於當時總督府的財政狀況尚未穩定，無力籌建因「不潔家屋」（疫區家屋）而拆除的房屋，只好部分委由民間救濟團體協助辦理家屋重建工作，如一九○六年打狗街、平和街與一九○七年古亭村等皆有因不潔家屋而遭拆毀，民間無力改建之個案。總督府只好委由台灣婦女慈善會籌款，加上中央公共衛生費的撥款而得以重建住宅（臺灣總督府文教局，1942：116-117）。一九○七（明治41）年亦透過半官半民的土地建物開

發公司——「臺灣建物株式會社」（大正5年改為臺灣土地建物株式會社）協助興建台北新榮町古亭庄之百軒長屋。總督府允諾給予每年百分之六的補助，也同意讓售官有地，協助事業發展。

另一項為日本經營台灣帶來

上圖：1918（大正7）年新竹西門細民住宅長屋（資料來源：臺灣總督府文教局，1942）[2]。下圖：1921（大正10）年基隆市天神町（田寮港）公共住宅（資料來源：臺灣總督府文教局，1942）[3]

↑ 1933（昭和 8）年高雄市入船町市營住宅（資料來源：臺灣總督府文教局，1933）[4]

危險與不穩定的因素，便是不時擾動的地震。嚴重的地震災害經常使得民眾流離失所，種種因素促使民間強力要求總督府，積極介入家屋的管理與改善。

多次重大的傳染病與地震災害事件，讓總督府意識到若想改良住宅與維持健康的生產力，公營住宅政策是必然的選擇，亦可回應日本內地移住者的需求。在總督府的設想中，住宅供給隸屬於經濟保護事業一環，肩負起救貧與防貧之治理任務（杵淵義房，1991：1187）。所謂「經濟保護」（經濟福利）事業包含：醫療、商品流通、

勞動、住宅、學務管理、衛生等廣泛內容。

公營住宅是由地方官廳自行籌措或經國庫補助，讓地方土木課自行設計租賃住宅，並由州、廳或市役所（社會課）經營官方社會福利機構。其經營目標有二，一是住宅改良（日本化）的文化目標，二是透過低利率資金，營建衛生與安全住宅的社會目標。供給對象為公署、銀行、會社社員與工廠職工等中低階層受薪住民。管理規定中的「借家人（出租人）」資格雖未限定為日人，但基本要件為具有經濟能力之市民，且須有連帶保證人，方

↓ 1932（昭和 7）年高雄市田町公共住宅（資料來源：高雄市役所，1932）[5]

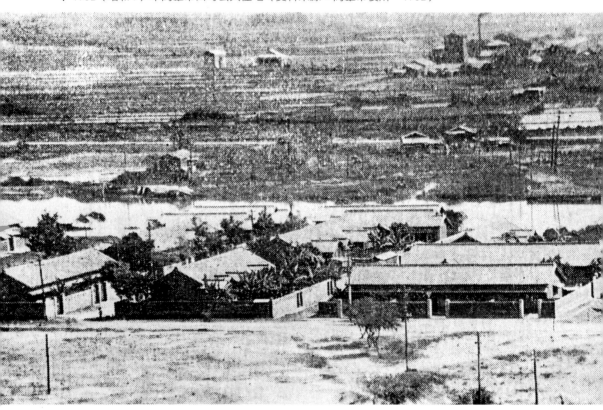

能申請入住。在有限的住宅數量下，若想獲得有力人士的保證，也不是一件容易的事。台灣社會事業要覽裡記載，新竹市「公共住宅」之居民為天然瓦斯研究所職員、溪治水工事職員與地方法院職員；台中「市營住宅」利用者全為內地人官吏、學校職員和會社組合職員；「臺東街公共住宅」區分為本島人與內地人區域……均說明「州（市）營住宅」居民以內地人占多數，少數偏遠地區為公營住宅，才會特別允許台灣人入住，但即便是居住於同一社區，也明顯畫分出日、台人居住區，具有「日台分居」的

情形。種族隔離政策似乎在新殖民地也無法免俗。

根據總督府文教局資料顯示，公營住宅租金收入相當豐沃，遠遠超出地方政府管理支出費用。而各地的租賃價格差距頗大，從一個月五圓至一個月二十五圓者皆有。若衡量當時的生活物價，一般家庭每月的房租若在五到八圓之間可算是便宜的了，顯見公營住宅基本上是中產階層方能負擔得起的住宅。一九一一年至一九四〇年全島公營住宅興建數約為一千六百六十九戶，且多位於正在發展工業的城市，如臺北州、高雄州、臺中州等區域，

並與總督府欲開發之新地區密切相關，如新竹市、基隆市、臺東街與屏東市等。一九三〇年代以後，公營住宅多為雙併式（二戶建）木造平房，外觀上呈現出對稱式屋幢形式，整齊坐落在道路兩旁，亦有下水道、電線桿，具備水與電力服務之住居景觀。

衛生的治理

日語「衛生」（eisei）是轉化德文的「Hygiene」翻譯而創造的字眼，用來指由政府管理的衛生保護，也就是透過中央政府、科學家、醫生、警察、軍隊和人民連結為一個整體，共同努力去保護民族身體的行政體系（Rogaski, 2007: 145-146）。

未就任台灣民政長官之前的後藤新平——這塊殖民地上最重要的治理者，在日本出版了《國家衛生原理》一書，他提出「人體國家」的理論，認為國家不應當只在瘟疫時進行干預，而是應該提供一個健康的環境，保證基本的福利救濟，促使每個公民發展出一種文明的個人習慣，才能維持穩固治理。這套論述得到政府的支持，他不僅在日本本土建立衛生警察，作為中央衛生局的官員，還主導了多項衛生調查計畫，且深信行政調查、警察和中央化才是幫助國家通過標準化、科學化和現代化的重要過程，改變民眾積習已久的不衛生習慣（Rogaski, 2007: 162-163）。

後藤新平以「生物統治學」的施政理論，開啟了對台統治的新方向，並將對「個人衛生」的要求轉為「國家衛生」制度性意識。此後，殖民地政府採取衛生監控的治理機制，透過市街改正與家屋改良等空間改造手段，對移住台灣的內地人及台灣本地居民進行規訓。

理想的住宅必須可排除髒汙、節省家事勞動效率與氣候調適，並能展現進步國民

與帝國榮譽的住居形象。後
藤新平所設想的國家與人民
之間的關係，就如同醫師與
患者，只要掌握了被統治者
的弱點，即可獲得被殖民者
的同意與信服。同時，掌握
衛生現代性的能力，加強日
本帝國與其他歐洲強權同等
地位，有效殖民台灣，證明
了日本在帝國主義強權裡占
有一席之地，並將自己與其
他亞洲國家區別開來，能像
其他列強一般為「亞洲」衛
生或現代化負責。

風土馴化

殖民初期台灣本島人的傳
統住宅被描述為各種疾病叢
生的日常生活空間，許多日
本官員經常在報紙投書或調
查報告中，抱怨台灣人街道
髒亂、排泄物到處流溢、家
屋通風不良、採光不佳，以
及市區街道汙水滯留、發出
惡臭等情形。在日本人印象
裡，台灣人所居住的地方衛
生條件不好、不潔淨的飲水
與用水，以及狹小街道、不
流通空氣、不足之光線皆容
易引發各種疾病之散播（井

出季和太，1936：25）。
在現實的情境中，來台日人
的死亡原因往往不是為戰爭
犧牲，而是感染風土病。不
得不承認對當時領台的日本
人來說，「疾病」確實是統
治台灣最危險的敵人。因此
克服風土、改善居住環境衛
生，成為施政最重要的核心。
熱帶衛生學之「風土馴化」
技術，「即以協助殖民者適
應殖民地之自然條件，以人
為力量局部改變居住品質，
使之儘量符合母國的生活條
件，並增強殖民者的免疫力，

成為熱帶衛生學的重心」（劉士永，2001：62）。就此，所有統治政策與都市建設皆以公共衛生為首要議題，尤其是在下水道工程、家屋管制、髒汙隔離等，訂定具體可管理之規約。

✦ 衛生警察

一九〇一（明治34）年後中央行政機關衛生課編入警察署，掌管傳染病衛生、保健衛生、上下水道管理、住宅改良、衛生便所等衛生改良政策（廖鎮誠，2007：29-30）。有效的衛生監控亦仰賴國家代理人——「警察」的介入與運作，巡查、稅務、衛生及農政等各項政事的推動者與執行者。特別在家屋方面，若有新建、增建、或改建等行為發生時，須檢附各類規定圖樣，供地方警察官廳審查其位置、構造及設備等要件，獲得許可方可建造；警察也可依據各類法令，以強制的方式左右建築的營造工作。警察有極大的權力支配與影響家屋改造，殖民政府也藉由警察介入民眾日常生活的住宅營造活動，將私領域的住屋納入國家權力管轄之下，成為統治效率的見證。

維持健康的容器

公共住宅供給政策，為改造臺灣不良（非衛生狀態）的居住環境，以維護公共衛生而開展的社會事業。衛生住宅需要的不是倚靠室內平面配置來變化，而是須與都市整體衛生條件連結。當時受到西歐傳染病「水媒論」與「病菌學」學說影響，確認環境控制與病原隔離的必要性，並認為唯有透過淨水供給、汙水及廢水處理，

甚至是飲食調配、食物供應等管控，才能對白喉、傷寒、麻疹等傳染病產生，阻隔病菌傳播途徑的作用。換句話說，環境衛生不僅僅維持整潔，而是消滅隱藏在環境裡的病菌，才能使人甚至是社會常保健康（祝平一，2013：16-17）。

排除髒汙

將「維持整潔──消除病菌──達至衛生──維持健康」的邏輯實踐在個人身體的日常清潔、維持都市社會的健康等，環環相扣的空間尺度上。其中家庭用水的處理是排除髒汙的關鍵，乾淨的水如何供給、髒汙的水（尿）如何排除，都需縝密考

量。不能再像傳統漢人般隨意置放、潑灑或便溺。以往水的搬運無論是乾淨的飲用水或是排泄屎尿，皆仰賴水伕或是挑糞伕的人力移動，一般家庭的汙水更是隨地潑灑，肆意漫流，大大增加病菌散布的風險。

鑄鐵管的技術發展，開啟城市統一供水的可能性，一九〇七（明治40）年總督府便在台北興建「台北水源地唧筒室」，藉由重力流的方式，供應台北市用水。將一九一〇（明治43）年台北三市街埋設（給水）鐵管水道分布圖，比對臺北州營住宅社區的位置可發現，公營住宅社區皆設置在已埋設給水與下水道的區域。再加上「市區改正」原本就是要設置排水幹線，以解決城市汙水問題；兩種條件配合下，城市裡的乾淨與髒汙才能初步完成分流，並可管控。

為了將有害衛生與安全的長屋改良成健康的現代住宅，以增進居住者身心靈健康，建構符合「衛生」的住宅，容易藏汙納垢與滋生病菌之台所（廚房）、浴室與便所的改良，便成為公營住宅須重兵部署的區域。城市中的上下水道系統，連結廚房流理台、洗面台（洗臉台）的水管與排水管、溝，構成清潔的水體系，確保髒汙能排除在家宅之外。

除環境的清潔外，人體的清潔也是治理目標。便所外設置洗面台，使得便後洗手、飯前洗手更為便利，有助於養成維持清潔的行為規範。為使住宅具有保健效益，進一步統整生活機能之間的相容或隔離關係，例如自生活空間中區分出「寢食分離」、「浴廁相對」、「廚浴相連」的機能（function）概念，確保某種程度的隔離，以維持衛生。便所的改良則是克服髒汙的終極灘頭堡。當時的殖民地政府相信：屎尿的流動與傷寒感染病的高比率畫上等號。

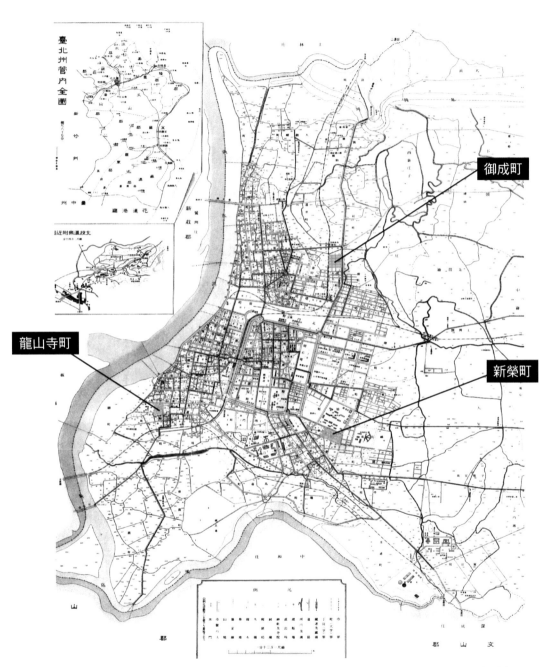

御成町

龍山寺町

新榮町

↑ 1932 年臺北州州營住宅位置（資料來源：底圖中央研究院臺灣歷史文化地圖資料庫，
1932）[6] ／色塊由作者自行標註

一九二八（昭和3）年台南市政府對市內九個派出所轄區內的本島居民進行調查，發現沒有便所而使用屎尿桶的家庭比例竟有八成以上。該年底，警察署衛生課頒布三項規定：廢止屎尿桶使用、獎勵便所設置，並對貧困者加以補助，屎尿桶的屎尿及洗桶水禁止傾倒於下水溝內，並根據「臺灣汙物掃除法施行細則」，規定每戶人家有義務設置便所。便所形式有簡易「準內務省式改良便所」與「汲取式改良便所」等。只是費用昂貴，大部分家庭仍採用最簡便方式來行。

地方政府除要求住戶興建須

左圖：1929（S4）年屏東街營住宅社區配置與下水道配置（資料來源：國史館臺灣文獻館臺灣總督府檔案資料庫）[7]。右圖：1935（S10）年台南東門町市營住宅特乙種台所剖面圖（資料來源：國史館臺灣文獻館臺灣總督府檔案資料庫）[8]

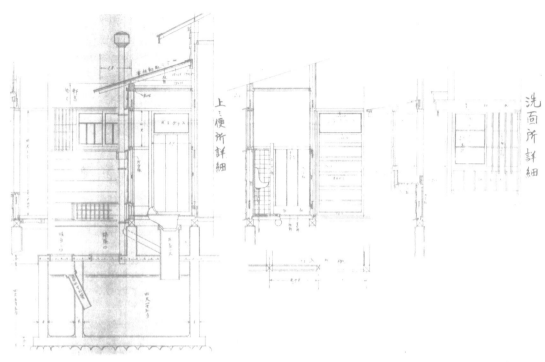

↑ 1935（S10）年花蓮港廳街營住宅乙號便所與洗面所剖面圖（資料來源：國史館臺灣文獻
　館臺灣總督府檔案資料庫）[9]

合乎衛生的便所法令規定外，也注重便所的損壞和維修。台北市政府甚至設有巡查，定時巡視轄區內個人便所的情況，針對便所損壞住戶提出警告，要求其修復，以符合政府要求。

更令人驚訝的是，地方警察甚至推行全民動員的「屎尿掃除日」，每年夏秋五到十月是傷寒感染病的猖狂期，無論鄉間或城市的居民都必須透過每月的掃除及消毒，確保環境清潔。檢查員將及格的紙條貼於通過者門口，作為依據；未通過者則限期改善，若不從，則科以罰款，甚至是更為嚴厲之處罰。

直至日治時代末期，台灣主要

↑ 1935 年（S10）年花蓮港街街營住宅新築工事圖（資料來源：國史館臺灣文獻館臺灣總督府檔案資料庫）[10]

煙與汙氣的處理

　　人類運用火烹煮食物為文明帶來新的進展，但煙卻是幾萬年來主婦們的惡夢。有別於傳統使用木材作為燃料，人們開始改採煤炭作為熱源，以便於存放與加熱，但用於烹調食物卻仍會出現大量濃煙。從市營住宅案例中可知，為利於排放烹煮食物的煙霧與廁所汙氣，

幾個都市，據稱大約有將近四分之三的居民，被納入嚴密且有規模體制的屎尿掃除工作（董宜秋，2005：154）。

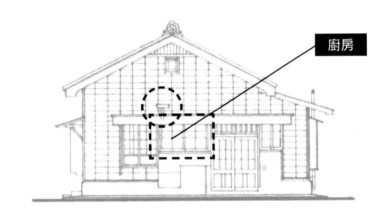

廚房

便所

↑ 1937（S12）年台中市營住宅乙種立面圖（資料來源：國史館臺灣文
　獻館臺灣總督府檔案資料庫）[11]

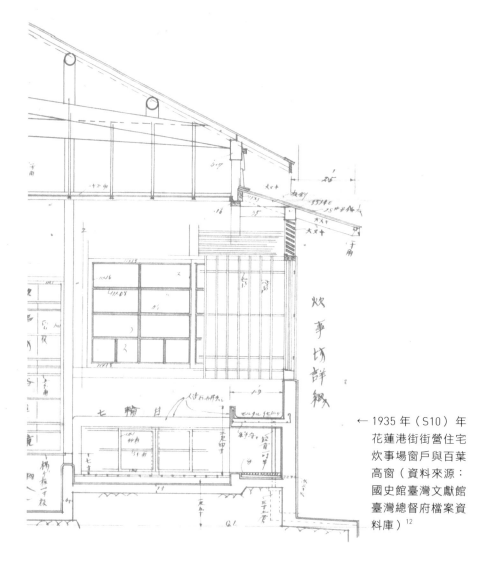

← 1935 年（S10）年花蓮港街街營住宅炊事場窗戶與百葉高窗（資料來源：國史館臺灣文獻館臺灣總督府檔案資料庫）[12]

設有排氣窗、排煙管、通氣百葉窗在廚房、浴室與廁所等服務性空間。自衛生需求出發的廚房改良曾在日本掀起很大的迴響，同樣影響著殖民地台灣。

為使主婦料理家務相關工作更有效率，提高料理台高度、縮小台所面積、促進煮炊效率的平面配置為改革的核心。臺灣建築會誌曾有一住宅專輯，邀請社會賢達人士參與住宅改良座談，提出自己理想中住宅應有的特色，多數人皆意識到廚房對現代住宅配置的影響，像是因應煮炊洗等不同人體動作而對應出不同高度的七輪台、

流理台、洗槽與冷藏櫃等枱面設計，以及維持食物整潔、避免蠅蟲汙染的重要性。

氣候調適的營造技術

相較於日本本土將現代住宅改良的焦點放在「和、洋風生活方式熟優劣」的辯論，對殖民政府而言，如何對台灣人展現衛生的住宅營造技術和日式生活文化的優越，才是施政首要目標。因獨特風土氣候所造成的住宅需求——「防暑、防蟻、耐震」成為台灣本地現代住宅改良的核心議題。

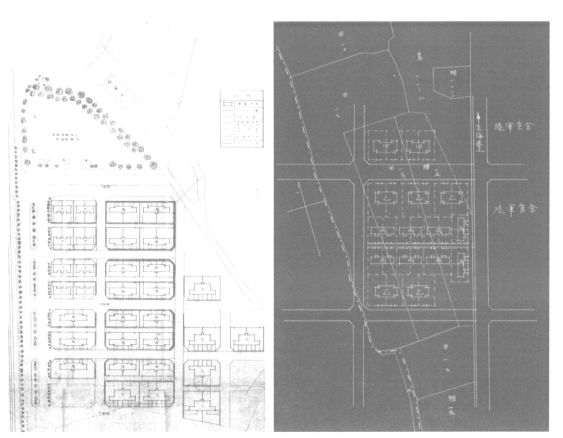

左圖：1935 年台南東門町市營住宅（資料來源：國史館臺灣文獻館臺灣總督府檔案資料庫）[13]
右圖：1929 年屏東市營住宅（資料來源：國史館臺灣文獻館臺灣總督府檔案資料庫）[14]

在公共住宅（市營住宅）誕生之前，如何於台灣營建適應南方夏季酷熱、冬季溼冷的家屋型態，以及解決防暑、防蟻和防震的需求，已有廣泛研究與討論。日人建築技術者對於「科學住宅」的嚮往，使他們致力在臺灣各地區進行溫（溼）度、風向、陽光射入角度等實驗、檢測與研究，並將成果轉換為熱帶家屋各部位設計的要點，或是列入法令中實質管控（池田卓一，1937：3-19）。

如一九○七年〈臺灣家屋建築規則施行細則〉改正，明定高架地板、最小簷高、開窗的面積與地面混凝土厚度等措施，

以確認建築構造能隔絕土壤溼氣，並強力要求住宅設計須促進室內通風、採光，以防範因溼熱氣候產生的蟲害（特別是白蟻）與鼠害問題。（楊志宏，1996：60-63）。

自公營住宅所存案例中可看出，防暑的配置大致遵從施行細則；一般和式住宅考量氣候，建築配置多採南北座向（即南向開大面門窗以迎南風），並引入庭園風景，北向則臨街。同時，建築物東西方向進深短，有利減少室內西晒面積。公（州／市）營住宅的興建，通常是小規模社區開發計畫，道路系統條件須優先於社區方位。為

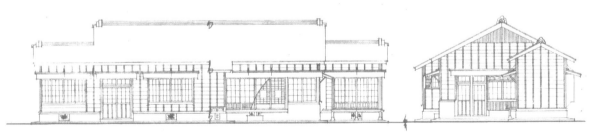

↑ 1935 年台南東門町市營住宅乙種立面圖（資料來源：國史館臺灣文獻館資料庫）[15]

46

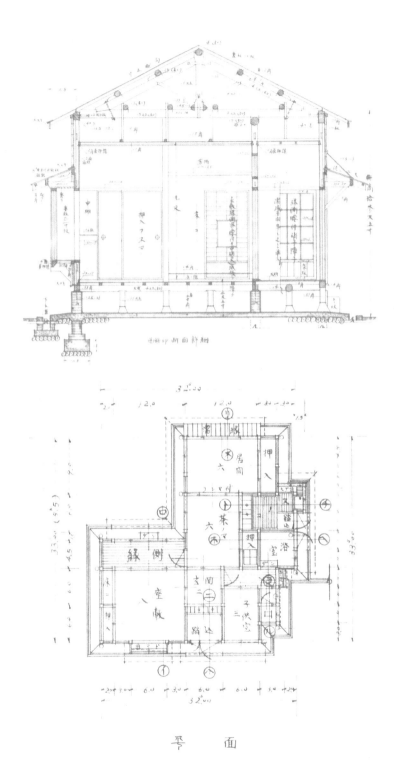

↑ 1935（S10）台南東門町市營住宅特乙種加深的緣側（簷廊）剖面
圖與平面圖（資料來源：國史館臺灣文獻館資料庫）[16]

遷就道路，各戶大門得設在鄰近道路的位置，如此一來就無法保證每一住宅皆能維持南北向，也無法確保每戶人家皆能擁有寬敞的南向庭院。但無論如何，只要建築基地南北向仍留有足夠的空地比，即可滿足各戶皆具有良好採光與通風的設計目標。

一九三〇年代台灣興建的市營住宅，具體展現日人對於「南方宜居住宅」的研究與試驗成果。為了擁有良好採光，緣側設玻璃板戶、減少室內隔間、維持大面積的開口（奧、障子、格柵），為維持室內通風、排散熱氣，由床下進氣上升至天花上的排氣口。然而，看似合理之大面積開口，卻也讓熱源容易入屋，即使採用通氣孔增加通風與排氣，效果仍然有限。

值得注意的是規模較大的甲種或乙種住宅，採取寬敞的簷廊，防止陽光直射進入室內。這類加深的簷廊流行於一九三〇年代，是一種供家人賞園、孩子遊戲，夏日避免陽光直射座敷，冬日加上玻璃障子還可作為日光室，兼具通風與保溫功能的陽台。

除防暑外，各開口部依據家庭生活需求來決定隔柵的疏密，例如門窗上層的隔柵較為稀疏主要是為了採光，而中層隔柵較密集是為了遮擋外部視線。又如廁所採較緊密之窗櫺，廚房則是較為寬的玻璃窗櫺，背部緣側門扇採中間透空玻璃，以取景庭院。細緻的格柵疏密設計體現日人追求視覺趣味之表現。

潮溼的環境是白蟻生存的樂土。總督府設置了白蟻研究中心進行各種實驗與測試，確信家屋地表應與地層完全隔離（林思玲，2006：5-34）。大島正滿研發一種防蟻混凝土，以水泥砂漿取代石灰沙漿，並施作在基礎磚砌的床束周圍。

一九三五年台南東門町市營住宅設計中可看見兩種床束的

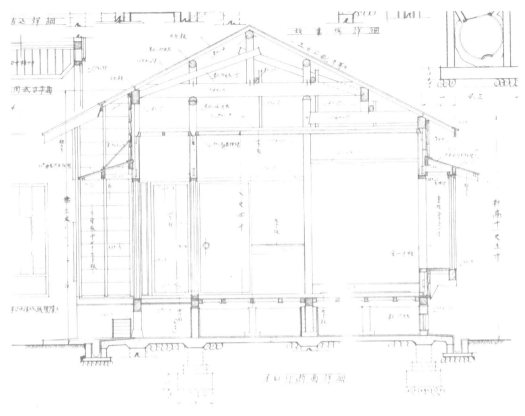

↑ 1935（S10）年台南東門町市營住宅丙種剖面圖（資料來源：國史館臺灣文獻館資料庫）[17]

束石形式。常見者是在木床束下方墊紅磚或是水泥磚，在布基礎上加裝金屬網以防蟲鼠進入。防蟻混凝土地坪除延伸至建築物外圍、犬走及排水溝外，亦在腰積、磚積及障壁兩側面塗防蟻灰漿，並將木材浸泡在防蟻劑中，以杜絕白蟻侵入。地板高度也得維持在二呎以上，床下維持通風乾燥，屋根內設採光窗及通氣窗，以維持構造乾燥。

台灣經過幾次大規模之地震災害後，總督府技師與專業者對木構造的檢討均聚焦在木材防腐與防蟻侵蝕上。〈震災的家屋建築／改良促進ニ關ス

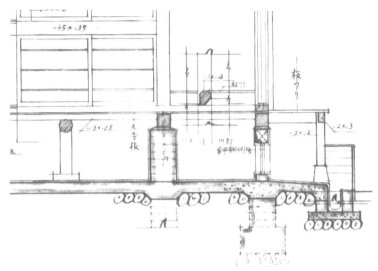

↑ 1935（S10）台南東門町市營住宅丁種床束（資料來源：國史館臺灣文獻館資料庫）[18]

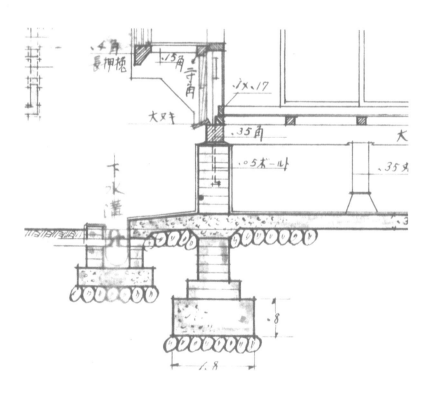

↑ 1935（S10）台南東門町市營住宅特乙種床束（資料來源：國史館臺灣文獻館資料庫）[19]

ル件〉與《臺灣都市計畫令》規定：家屋全面禁止土角磚牆與混合構造，腰基礎須以混凝土、磚、石等來建造，主要的柱腳不可以小於21公分，並與土台結合固定。寬度大於12尺以上者設立和式屋架，跨度超過15尺（4.5m）則使用西式中柱式（King Truss）屋架，並設置適當的斜撐、水平撐與柱斜撐（葉卿秀，2003：90）。「公營住宅」小屋組的寬度與垮度，基本上不會超越15尺以上；大規格者採用西式屋架，小規格者採較為節省材料的和式屋架。屋根部分，大規格者採用入母屋頂、寄棟造與切妻造，小規格者則以切妻造為主。

機能分化私密空間

興盛於一九一○年代的日本本土住宅改良運動，強調為使住宅具有保健效益，首要改革的是住屋（房）內不分生活機能，在睡眠處用餐吃飯、在接待客人的地方就寢臥睡等，此「寢食不分離」狀況下，根本無法維持基本衛生條件，更遑論擁有健康環境。這類對於生活方式的新思潮，影響著殖民地台灣的建築專業技術者。

一九三○（昭和5）年，台灣建築會誌統合專家學者的意見，大抵可以發現住宅最重要的是「便利」與「衛生」。衛生的課題已在前文所述，而便利的生活則與生活效率有關。所謂「合理的生活」方式，即因應日常生活所需的緊密或隔離空間關係，並以增進家事（勞動）效率的動線為設計目標。

一個典型公營住宅是由八疊(jō)「座敷（客廳）」、六疊「居間（房間）」、六疊「茶／間（餐廳）」＋「台所（廚房）」＋「浴室」＋「便所」所構成小住宅的形式。自一九二○年至一九三○年代的「公營

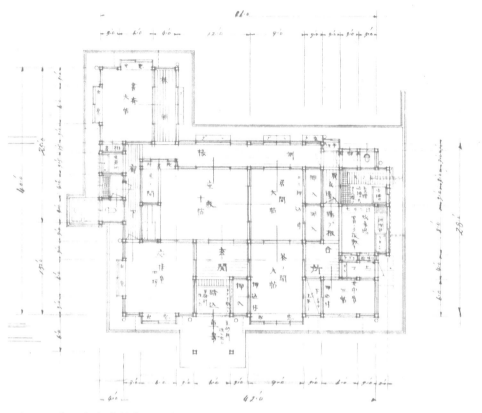

↑ 1935（S10）年花蓮港街街營住宅甲種平面配置圖（資料來源：國史館臺灣文獻館臺灣總督府檔案資料庫，1935）[20]

住宅」案例中，可清楚辨別生活機能分化的現象，如將「居室」標示為座敷（客廳）、茶ノ間（餐廳）或子供室（兒童房）等空間名稱，表明機能分化的設計意圖。儘管日常生活習慣上仍是就寢、用餐共用一個房間，並非完全依據機能區分居室屬性。

值得注意的是，「子供室」（兒童房）展現出小家庭形象，除呼應國際現代社會家庭結構核心化趨勢外，更突顯遠渡來台的日本移民家庭結構轉化。家庭生活中開始有個人空間、新小家庭生活之形象，並逐漸傾向各房間有限定使用的機能，

以確保居住空間獨立性為目標。

然而空間機能的分化，還須與公共私密的動線原則一併考量。大坪數「公營住宅」多採用「中廊型」，與其他居室串接之室內配置形式。各機能空間彼此獨立、動線不相互干擾。廚房與浴室鄰近汲水口或大門，且另設出入口。連結玄關的走廊，使客人無需穿越其他居室就可抵達廁所或台所等空間，如此便能維持住宅內部公／私領域界線與生活私密。小坪數的公營住宅是以「玄關」為空間核心，作為溝通各居室之結點。當客人在座敷（客廳）作客時，盡可能不經過其他房間即可抵達便所。也有少部分市營住宅配

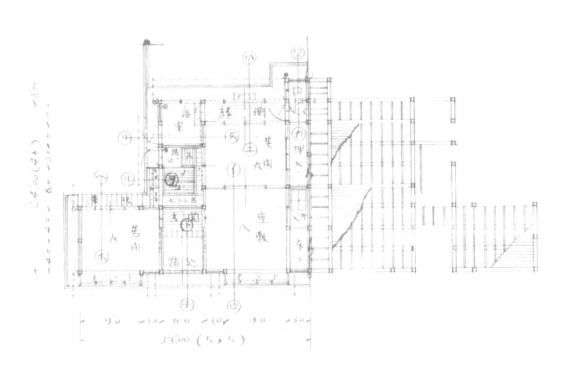

↑ 1935（S10）年台南東門町市營住宅乙種平面配置圖（資料來源：國史館臺灣文獻館臺灣總督府檔案資料庫）[21]

置是以茶／間（餐廳）為動線結點，各機能空間與茶／間（餐廳）連結，客人若想如廁須穿越茶／間（餐廳）方能抵達。

「玄關型」空間配置的家庭，生活私密性沒有「中廊型」高，但可節約空間。玄關之內的空間屬於家庭親密空間，來訪的客人在座敷（帶有床之間的居室）與茶／間（餐廳）等範圍中活動，此外，帶有「押入」（櫥櫃）的居室被歸類為居住空間，如此一來，對於家庭生活的私密性更易保持。

增進家務效率動線

過去日本傳統烹飪作業方式：洗菜與切菜皆在泥土地上彎腰進行，再回到木地板的爐灶上烹煮，上下勞動之間相當費力（光藤俊夫、中山繁信，2008：34-35）。四散亂流之汙水，遍留在泥土地上，不容易保持室內潔淨。一九二○年代都市計畫區域內的上下水道設施逐漸完成、排水管技術進步，加上台所改良運動的推波助瀾，逐漸將炊事場改良成能外排汙水的立式（流理台）台所。直立式流理台不僅增進主婦處理家事的效率與節省空間，亦維持台所空間之清潔。

井手薰在台灣建築會誌內自述自宅設計，感嘆住宅中最難設計的便是炊事場周邊的動線關係，食堂、女中室、浴室、公私密空間等各種聯絡與配合尤為複雜。自井手薰設計之炊事場可看到即使在今日仍令人羨慕不已的各種高度台面，顯示出設計者細心考量，烹調過程中不同身體動作的差異性。像是需要較高台度的洗切菜水槽、流理台，不用提高手腕即可輕鬆炒菜與燉湯的七輪台，以及可置放各種食材的準備台，都不是今日一字型、高度一致的流理台可滿足的。

↑井手薰自宅炊事場（廚房）（資料來源：台灣建築會誌，1930）

又如台南東門町甲種市營住宅炊事場的設計，最左側為側門（踏入）口，在緊臨入口設置了冷藏庫（冰箱）。主婦入門後，即可將食材置入冷藏庫內，減少生鮮汗水滴落室內之機會。食材從冷藏庫拿出後，可直接擺放在水槽左側的溝槽式平台上解凍或切菜，冰水隨著溝槽滴落於水槽，也不會弄髒地面。緊鄰水槽的是炒菜的七輪台（上面置放炭爐），洗好可直接從水槽撈起置入鍋內，同樣可減少水漬的移動與潑灑。在流理台與七輪台上下方皆有層板與置物櫃，可安置鍋碗瓢盆，除了便於烹飪外，還可降低多次往返拿取炊（食）具所耗費之力氣，讓主婦更為省力與增添烹飪的效率。

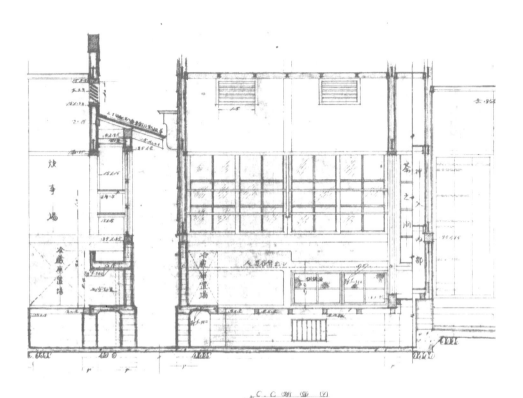

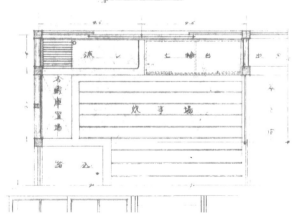

↑ 1935（S10）台南東門町市營住宅甲種廚房設計（資料來源：國史館臺灣文獻館臺灣總督
　府檔案資料庫）[22]

居所成為文明競技場

防貧體系下，公共住宅供給具有文化政治的宣傳目的。在殖民地建築專業者的想像中，住宅與生活改良是為了轉化台灣人的居住舊習，使其進一步邁向現代化生活，期望可將台人同化為具有相同生活理念的日本人。換言之，幫助台灣人在日常生活領域中「去中國化」轉為「日本化」，只要台灣人

如同日本人一般居住與生活，就能切離過去（中國的、迷信的）的傳統與影響，成為新的現代（日本的、進步的）國民。日人治理者採取的是讓文明與野蠻對立、適者生存之治理模式。

日人作為治理者並非純粹建立在人種優生學的立論基礎上，就如同野村明宏所言，日人對台灣導人民進入文明生活的角色。

物學原則與科學方式治理（治癒與矯正）人民，確切實現適者生存的道理。日人是科學道路的文明先驅者，並在激烈的生存競爭中表現卓越，扮演引

「衛生」作為文明社會象徵，

服，相反地會引起不安及反感。（薛化元，2012：163-164）

在國家衛生的論述上，採生

的歧視無法使被支配者心悅誠

落實在住宅空間治理凝結為「清潔」二字，日本人尤以愛好清潔自傲，貶抑台人為髒亂不堪的劣等性民族。換言之，歸類為野蠻、落後一方，鞏固殖民統治正當性。住宅改造實為社會改造，汙穢帶來的恐懼，有害且不衛生之不良住宅造成傳染病傷害，是犯罪者的養成地，是不安全的地方。因此，改善住宅空間過密就是為社會除弊害，為國民謀求幸福。套句野村明宏說法，衛生事業甚至於基礎設備等層面之文明化，多是為了引導人民生存安定，增進物質幸福且使權力的支配能圓滑順利地進行（薛化元，2012：194-195）。

台灣傳統家屋設計自古受到風水論的支配，住宅各部位、家庭日用品與度量衡皆受魯班尺制約，自有其吉凶的意涵，不能任意訂定規格與尺寸。對日人來說，這是牽強附會迷信生活的落後表現。日人對「家」的論述是建立在科學研究的基礎，具有生活理性與合理性的進步表徵。山口謹爾曾在建築雜誌中說道：「比起古老的風水，衛生方面之風水方位才值得思考」（台灣建築會誌，1930：7-21）。日人建築技術專業者認為須藉改善住宅與生活同時，亦糾正台灣人迷信觀念，以切離傳統的宗教進入新的國體觀念，幫助台人脫離中國人身分。

竹中信子曾在《日治臺灣生活史》一書中，揭露許多日本本土對於在台內地人的輕視看法，並認為在台內地人與祖國關係薄弱，應注意警惕內地人台灣化的問題（竹中信子，2007：81）。為使在台內地人以及本島人養成國民精神，特地透過脫鞋的坐式生活、帶有床之間禮儀功能的座敷空間、維持身體清潔的浴室、增進家

務效率的台所，以及排除髒汙的便所等每日身體力行，加上控制病菌與維持清潔的生活節奏，銘刻日本國民精神，從而晉升為日本人。統治者期望透過形塑整潔、明亮、幸福等進步的意識形態，凝聚被統治者（包含在台內地人與本島人）對日本國體精神的想像共同體（家族協同體）（木村定三，1935）。

貳

營團住宅

節約的戰役前線

「讚美鄉土的心，引起其愛國及集結出讚仰國家無法動搖的心，深深建立起大國民的生活。不久將來的國民生活，是要扎根在這塊大地上，想在心中萌生此芽必須把握住清新的造型文化。我認為這也是從根本指向戰時下國民的生活。」

（大倉三郎・1944：3）

戰時節約資源的營團住宅（一九三七至一九四九年）

一九三七年爆發七七事變，戰火一路南延，隔著海峽的台灣，也進入戰爭準備與軍事動員。殖民政府要求社會各階層住民（無論內地人或本島人）共體時艱、增產報國。此時總督府面臨的住宅問題，主要是軍需工業地帶興建中產階級以下所需的住宅，與軍人遺族住宅短缺的問題。為有效率解決這些問題，總督府重新將住居治理回歸中央一條龍的路

線；只不過這回並不是納入總督府麾下，而是仿效日本內地作法，實施《台灣住宅營團令》，正式成立住宅法人機構。一九四一年底成立「台灣住宅營團」，雖為法人機構，但資金、人事與管理皆掌握在總督府手中，如首任理事長赤掘鐵吉原是總督府審查室的主席事務官；工務部建設部長梅澤捨次郎原是總督府專賣局庶務課技師。縱使成立之初，營團

頗有雄心壯志興建大規模公共住宅社區，但隨著戰事激烈與資材短缺，終究難以達致初衷。

「台灣住宅營團」本質上是編制有五十至六十人的官方法人機構，下分總務（出納）部、經理部、工務部三大部門。業務包括：

（1）住宅建設及經營、（2）受理住宅建設及經營、（3）在一團地的住宅建設或是經營場所的水道、公共汽車、市場、食堂、

浴場、育幼院、接生處、集會所等其他設施建設及經營、（4）住宅建設資金借貸、（5）住宅買賣及借貸仲介等等相關事業。上述業務主要以第 1 項為中心，並與日本內地相同，經營租屋、土地附出售（分讓）與租地服務（西山夘三記念すまい・まちづくり文庫住宅営団研究会，2001）。

「台灣住宅營團」的使命是滿足住宅供給量與解決住宅質的問題，如國民住居標準的建立、住宅型式的規格化，和整體國土計畫（地方計畫）下模範住宅街的集團建設等相關問題解決。運作方式由為總督府

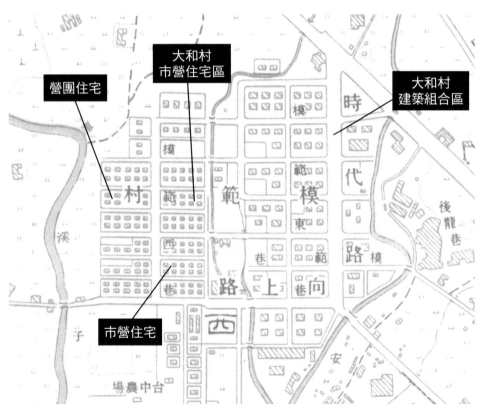

↑ 1950 年代大和村（台中後壠子）旁市營住宅和營團住宅位置（資料來源：底圖中央研究院臺灣歷史文化地圖資料庫，1952）[1]

投入母金，進行計畫性（團地）開發政策，預計興建三百到一千戶規模，配置有各種規格的租賃與出售集合住宅社區，並保留一定區域做綠地、公園、防空壕、公共菜園與公共廣場之用，以確保居住品質（台灣建築會誌，1941）。銷售對象是能負擔租金或貸款的民眾，採取租賃與出售並行的經營模式，便於快速回收建屋資本。總督府投入七十五萬元資金，雖然不能說是巨款，但若採取租賃模式，「台灣住宅營團」須承擔鉅額的資本支出，難以快速回收現金，再投入新營團社區開發。若全採出售模式，對於無法一次拿出購屋款的民眾來說，亦無法取得住宅，反而辜負政策美意。

根據法令，「台灣住宅營團」全權統籌辦理尋覓基地、協商購地、設計營造，乃至銷售管理。成立之初，預計在台北（一千戶）、台中（五十戶）、新竹（五十戶）、台中（一百戶）、高雄（一千八百五十戶）、台南（一百五十戶）等地，超過三千零五十戶的營團住宅。遺憾的是，直至戰爭結束，這個願望仍未達成（富井正憲，2001：189）。

但僅僅兩年間，一九四四（昭和19）年秋天，「台灣住宅營團」已完成九百三十五戶台北（朱厝崙）、新竹、台中（後壟子）、台南（斗六／鹽埕町）、高雄（岡山前峰／大寮／戲獅甲）等主要城市的庶民住宅和簡易勞動者住宅，成果頗豐。報章輿論不斷要求能更快速地供給住宅，當時的理事長鈴木秀夫表示興建不如預期、建地取得困難，導致營團住宅興建減緩。按理說，若由總督府協商土地取得，應不至於如此困難，猜測應是戰爭的頹勢使得總督府無暇顧及民生用地的開發，而使得缺乏後台支持的「台灣住宅營團」舉步維艱。導致一九四五年戰爭結束，僅興建了一千三百六十六戶規模不一

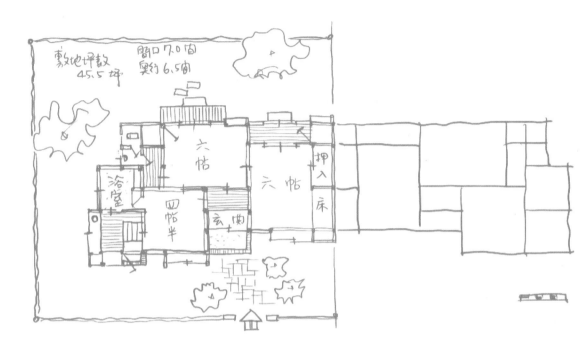

↑ 1942（S17）年台灣住宅營團丙型住宅平面圖（資料來源：台灣住宅營團）[2]／作者重繪

的營團住宅，遠不及原設定數量的一半。

從「台灣住宅營團」財產列表可看出，營團住宅真正完工的多在台北周邊（中庄子、下埤頭、坡心、朱厝崙、龍安坡、頂東勢等）不設町的郊區地帶。這些地區符合集團計劃性開發的政策目標。這些地區符合集團計劃性開發的政策目標，不僅適於籌建新社區，更有利戰時住居疏散。在此清單內，也可看出軍需工業迅速崛起，如岡山空軍基地周邊之前峰與大寮，肩負容納移居人口的任務；高雄港優異的戰略位置，也使得高雄港周圍戲獅甲成為重要建設地。

「出售住宅」在一九四三年台北朱厝崙率先實施，這批取名為「睦」的營團社區，主要銷售對象為台灣住宅營團的職員，採分期付款方式。一九四四年起，在新竹、高雄戲獅甲、台南斗六、基隆社寮町等地

區另有即賣（立即購買）規模丙、丁、簡易型小住宅，顯示以銷售取代出租，換取周轉現金的急迫需求。一九四四年總督府公布戰時規格書，開始興建極為低限且構造簡單的簡易住宅。這些新增簡易煉瓦造、竹造住宅，分布在高雄岡山大寮（數量最多有四百六十二戶）與內惟、前鋒等地區，呼應崛起的左營軍港周遭軍需產業住宅需求。並依循基高澎港防要塞居住需求的提升，在基隆真砂町、綠町、社寮町、天神町、瀧川町等勞動者較多的區域，興建簡易煉瓦造住宅。

浴室

便所

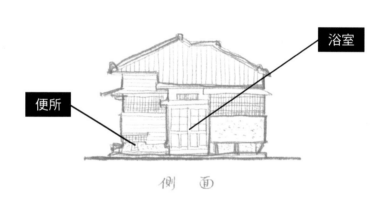

側　面

廚房

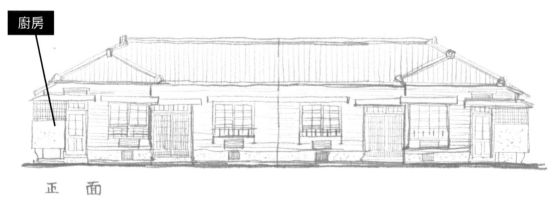

正　面

↑ 1942（S17）年台灣住宅營團丙型住宅立面圖（資料來源：台灣住宅營團）[3]

總體動員戰

一九四一（昭和16）年日本發動太平洋戰爭，戰事越來越緊繃，總督府一方面成立「皇民奉公會」，擴充生產、加強經濟管制，期待台民能發自內心為天皇和戰爭奉獻犧牲，以支援軍事前線。

另一方面因海運經常受阻，無法取得原料，台灣必須想辦法在各層面就地取材、自給自足。

隨著戰事擴大，各種物資集中在國防補給需求更為劇烈；總督府全面掌控經濟，如整併生產單位、調控資金、人力與物價、資源、優先供應急迫的軍需工業。一九四四年公布〈建築工事戰時規格〉，強烈要求社會各階層（全民總動員）節約建築資源與費用，以尋求各種代用材料之可能性。台灣住宅營團工務部建設部長梅澤捨次郎就此感嘆，公布「非常時期住宅」、「決戰型住宅」、「戰時型住宅」，基本上已經犧牲了建築的構造強度與使用機能，與理想的國民住宅漸行漸遠（梅澤捨次郎，1943：146-149）。戰爭促使國家再度將住宅治理權交回中央。為求勝利，國家要求人民必須將生活所需一切事物降至最低限度，並將所有人力、財力、物力投入戰事，才能彰顯愛國之心。

生存限度小屋

隨著太平洋戰爭的白熱化，為將大部分物資挪為軍用，不得不管制需耗費大量資源的營建活動。而管制的手段以資源集中管制、資材節約與代用為首要，透過資源最大利用，對居民進行規訓。理想住宅的新思維建立在標準規格、滿足最低生存限度，能就地取材之節約住宅。

最小限住宅的時代趨勢

早在一九二九年，日本內地的建築專業者受到法蘭克福舉辦之第二回 CIAM（近代建築國際會議）主題──「最小限住宅」影響，紛紛投入最低生活限度空間的思索（內田清藏，2008：105）。所謂「最小限住宅」（Minimum habitable dwelling）是從機能主義（Functionalism）的觀點出發，認為建築師應將生活中最低生存的要素抽出、整理，營造出適合人居住的住宅，並將適當的平面規模計算出來，致力於最小居住標準（Minimum standards）的住宅形狀。然而，什麼是「適當的平面規模」各有見解，也有不同文化差異。

一九三〇年代後公營住宅的設計與營造，表面上雖呼應「最

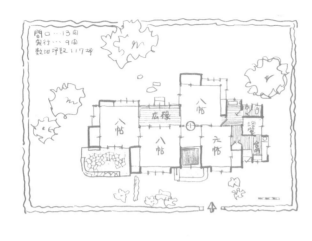

低生存限度住宅」的訴求——適當的平面規模（最小居住標準）與合理化、標準化的營建目標，但實質上並不重視對於最低生存限度住宅。「最低生存限度住宅」的真正實踐始於二次大戰後期。回顧營團住宅初期的住宅規模外觀，其實與公營住宅差異不大。大規模的甲、乙型出售住宅，仍採用獨棟住宅建築形式，以符合小家庭獨立自主的期待。

建築本體雖有規格化（以面積大小區分為甲～戊型），空間量卻不小，甚至還有廣大的基地可作為庭園用。自平面圖上，我們似乎可看出這樣的房子雖算不上最小居住標準住宅，還頗為宜人、寬裕。然而不難想像，很快地住宅營團便會飽受批評。戰線越逼近，節約空間和縮短動線的呼聲越來越大。

後期無論是哪一種規模大小的營團住宅，皆捨棄「中央走廊式」配置，採用較能節省土地的「玄關—廣間」配置形式。用玄關區分家宅內／外、室內公共／私密領域的基本格局。

從丁型平面圖可明顯看出「營團住宅」與「市營住宅」的差異：取消高低差的炊事場，台所成為連接浴室、廁所的過渡空間，大幅降低室內走廊比例，以節省空間。還可使客人

活動動線，限縮在玄關、茶／間（四帖或六帖房間）、座敷與廁所之間，並盡可能維持一間可不受外人打擾的家庭私密居室空間。

儘管營團住宅配置大致符合現代家庭生活機能、最小動線的緊湊空間需求，但這樣的空間與「最小限度住宅」仍有一大段距離。

—— 合理化與標準化

CIAM 倡議者所期待的「最小限度住宅」，是以合理化（rationalization）與標準化（standardization）的方法建造。合理化意味著消費者須降低個人的特殊需求，來滿足最多數人的基本需求，也就是將生活回歸於人們必要的機能，摒除缺乏正當理由的個人化偏好（Frampton, 1999: 269-270）。這樣的訴求與戰爭的社會氛圍不謀而合，住居不應有太多個人化表現，「適當的平面規模」與「標準化」之訴求轉化為不同面積的住宅標準圖面與平面配置形式。相較於公營住宅，屢屢出現特乙、特丙等標準規格之外的設計，營團住宅更遵循標準化原則，資料中顯示不同地區營團住宅採用標準圖的痕跡。《營團的住宅（昭和17年型）》圖集中，丙（十五坪）型的平面配置同步於斗六街、岡山街、台北市（朱崙厝）、台中市（後壠子）等地建造，顯示已採標準圖、集中興建住宅社區的雛形（西山列三記念すまい・まちづくり文庫住宅營団研究会，2001：188-189）。

戰爭催生了強制性建築標準規格的制訂，對於住宅營建速度也更為急切。建築技術官員們認知到，唯有透過設計的標準化，方能加速建造足夠的住宅數量。去除個別化的基地特徵、地區氣候與家庭個性化需

求，空間標準化不僅僅是目的也是手段，適用於一般家庭的均質化平面配置，使住宅成為面貌相近的商品。有了規格化空間標準圖，構件與建築尺寸的標準化才能進一步發展。

隨著一九四〇年代戰爭情勢的緊張，及各項資源材料節約的要求下，住宅規格標準不斷縮小，以去除不必要的個人化生活需求。以假設性之家族人口與平面規模計算的最小居住空間標準，逐步將公共住宅規模限縮在床面積七至二十五坪（至少九疊／兩房配置），基地面積在三十至一百二十坪內的小住宅形式。然而儘管各住宅單位基地面積有三十坪，在今日看來卻極為狹小，扣除戶外庭院面積，室內面積大概就只剩十坪左右，若想維持某程度之採光與通風，得努力保持三分之二的空地比配置。

最小規模的丁型營團住宅平面屋況「追求普遍化的基本生存機能滿足」，住宅由「玄關—廣間」中心之入口配置，向右連接四帖半與六帖的房間。四帖半的房間設有床之間與出窗，為招待客人的座敷空間，後面接著帶有押入（櫥櫃）的六帖房間，在六帖的房間後臨接緣側，望見小後院。向左則緊臨台所，穿過台所連通浴

←1942（S17）年台灣住宅營團特丁型住宅平面圖（資料來源：台灣住宅營團）[5]／作者重繪

室，最後抵達帶有小便斗之廁所。兩居室格局基本上滿足寢食分離、公共與私密等需求。令人玩味的是儘管空間已如此

狹小，仍保有一定比例之「玄關—廣間」空間，自此可明白玄關空間對於和式住宅重要

性。

顯然普遍化的基本生存機能無法適用全日本（含殖民地台灣），若將一九四一（昭和16）年日本內地公布之《庶民住宅的技術研究》與一九四二（昭和17）年公布之《營團的住宅》十二坪型之平面配置相比較，在等大的室內空間裡，台灣住宅營團空間配置更重視「浴室」需求，即使是坪數較小的營團住宅仍配有浴室（如丁型），並維持與台所（廚房）相連，作方便運送的最短動線配置。

與西山夘身提出的「寢食分離」日本營團住宅平面相比，台灣營團住宅設計更為呼應熱帶生

↑ 1942（S17）年台灣住宅營團丁型住宅平面圖（資料來源：台灣住宅營團）[6]／作者重繪

活需求。有此差異，也許和台灣公共浴池數量遠不及日本本土有關。但不僅此，日人認為入浴習慣並不單純是衛生問題，而是教化問題，「為政者試圖轉換台灣人的洗澡習慣，此嘗試被視為企圖將台灣人統合至日本的入浴習慣文化中」（薛化元，2012：392-393）。無論是內地人或本島人皆應服膺於清潔的身體治理目標。住宅內設置完善的專屬浴室空間，顯示身體清潔將落實於每天日常生活實踐中。

如大眾所知，日本和式空間面積計算是由一「帖」（1.8m×0.9m）疊蓆構成基本單元，兩帖構成一「坪」（1.8m×1.8m）的模組化傳統。一個典型的和式住宅平面，基本上可拆解成由九十公分構成的格狀系統所成，具有標準化的雛形。小住宅室內配置意味著由三、四、五、六、八帖等規格空間所構成之「生活室」與服務空間加總成床面積空間。

在住宅營團的資料集成中，我們尚無法得到營團住宅的細部立面圖，但從一九四四（昭和19）年官方報告可略知，戰爭時期對營建空間標準、構件標準（建具與水電、衛生設備）與建築尺寸標準（大至軒高小至床高、勾配傾斜角度、構法

↑建築工事戰時規格小屋組（資料來源：台灣建築會誌，1944）

↑ 1943 年建築工事戰時規格住宅平面圖（資料來源：台灣建築會誌，1944）

炊事場

玄關

↑ 1943（S18）年日本內地「戰時型住宅」甲規格 2 號
宅平面配置（資料來源：平井聖，1980）／作者重繪

之荷重重量等）等規範，它成為營建的重點，也奠定了住宅標準化與產業化之基礎。

一九四三（昭和18）年日本內地公布「戰時下的臨時日本標準」，訂立甲、乙兩種規格，[7] 並依據住宅規模大小區分為1～5號，最小面積為乙型2號住宅（4連戶）（平井聖，1980：120）。一九四四（昭和19）年「台灣建築工事戰時規格設定委員會」成立，也公布1～7號的「戰時規格住宅平面」，[8] 其中1號型與2號型為極小之住宅，預設為勞動者住宅，3～7號住宅為庶民住宅。日本內地臨時標準與台灣公告的戰時小規格住宅配置幾乎一致。內地與本島國民住宅同義詞即為勤勞者住宅，是培養生產力的基地，不管在哪都是總體動員戰爭思維下的產物。

一九四六年戰爭結束後，基隆市政府委託留任的「台灣住宅營團」技師興建「基隆市市營平民與勞工簡易住宅」，其實是正在興建中尚未完工的建案。這批延續了「戰時型住宅」的設計方法——簡單平面配置與構造形式、資材節約與代用，逐步將戰時的「最低生存限度住宅」，轉為中低階層「最低居住標準」（居住面積為六至

↑ 1943（S18）年日本內地「戰時型住宅」甲規格2號立面圖（資料來源：平井聖，1980）／作者重繪

八坪）的小住宅通則。「最低生存限度住宅」同時也意味著「最低標準、最低造價之經濟住宅」。「戰時型住宅」或「簡易型住宅」雖然室內面積小，但居住人口不少，很難稱上是兼具理想與合理之居住環境。但和式房間彈性利用的特性，以及日式生活中收納與鋪陳的習慣，讓「最低生存限度住宅」的概念某種程度上得以實踐。

表1　住宅平面規格標準

種別	地板面積（米）	同換算（坪）	室數	疊數（*）	階級
1 號型	24.0	7.125	2	9.0	勞務者
2 號型	31.0	9.5	2	10.5	勞務者
3 號型	40.0	12.0	3	15.0	庶民
4 號型	50.0	15.0	3	18.0	庶民
5 號型	61.0	18.5	4	22.5	庶民
6 號型	70.0	21.0	4	26.0	庶民
7 號型	82.5	25.0	5	28.0	庶民

資料來源：台灣建築會誌，1944

風土新詮釋

一九四三年戰事激烈時，為縮減經費與建材，總督府追加丙型、特丁型（長屋式）之「決戰型」住宅，不意外的以簡約為名，蓋出最低廉住宅為目標。

這些決戰型住宅多應用於高雄勞動者住宅，是基地面積約二十坪八戶建或十戶建的小住宅。在木材資源缺乏情況下，改利用台灣本地產的闊葉林、紅磚、竹子、土埆等在地材料，且不用擔心因為開戰，海運受阻而建材短缺。同時，期待設計者融合出適應台灣氣候、建材條件與磚造、和式通鋪之和人單軸式門板，顯出台和式住

宅混合的空間形態。

這些由替代性材料檳榔木、石灰三合土、磚構成，在外觀上呈現出厚實與封閉的住宅形象，被命名為「土造家屋」的風土住宅。雖改良傳統家屋門窗開口部較小之缺點，但與和式木構造住宅輕巧、大面積開口之設計原則有很大差異。由於室內居室設有通鋪式高床，因而在建築外觀上呈現高於地面之推拉門台度，習慣傳統漢人磚造住宅立面比例者，一定會覺得怪異。尤其是雖符合和式拉門作法，但型式卻類似漢

人磚造住宅的土埆，中間運用竹材加以補強結構力，並盡可能滿足採光與通風，以達最小限度資材營建住宅的目標。富井正憲認為這批住宅雖然耐震力不足，但因為開口面積小、牆體厚度足夠隔熱，是理想的熱帶地住宅（富井正憲，2001）。

台灣總督府末代營繕課長大倉三郎認為，在戰爭時局下，

居混和形式。

台灣住宅營團曾於台北「朱崙厝」實驗「土造家屋」，可視為此脈絡下的嘗試。這批提供給營團職員的住宅被定位為疏散住宅（每戶備有家庭防空待避所），採用台灣本土生產的土埆，中間運用竹材加以補

上圖：1943 年台灣住宅營團「土造家屋」平面圖（資料來源：西山夘三記念すまい．まちづくり文庫住宅營団研究会編，2001）[9] ／作者重繪。下圖：1943 年台灣住宅營團「土造家屋」平面圖（資料來源：西山夘三記念すまい．まちづくり文庫住宅營団研究会，2001：712）[10] ／作者重繪

島民生活的新體制訴求是在國民生活滿足的基礎上，增強國力的目標：在住宅建築的計畫方面，強調應以「健康住宅」為本位，排除無用的裝飾及不好的風俗，著重在家人健全的休息及衛生等層面，實踐真正的日本傳統風格。其次，為因應都市人口的增加，應制定合乎台灣標準的住宅規格；並以標準住宅為依歸，統一建築材料規格與強化工業生產，創造更多便宜且多量的建材，改善與簡化現場施工。改善生活方面，排除沒有科學根據及迷信的風水，避免誇張、奢侈的玄關與房間，提倡以家人生活為中心的明朗空間，展現出

簡樸材質的傳統趣味（大倉三郎，1942：34-36）。最重要的是，在決戰時局建立樸素的國民生活模範。這也意味著回歸活用在地材料與節約資材。

大倉三郎在台灣生活文化振興會設立時曾說：透過讚美鄉土的心，激起愛國心，建立大國民生活的決心。此外，他更進一步說，台灣不應完全引入日本模式，日本的造型發展已漸漸衰弱扭曲，在台的有志之士應為台灣的造型與美學負起責任，並時時刻刻在新增加領土的時候，如同畫上同心圓擴大半徑般，以日本為中心，邁向大東亞共榮文化（大倉三郎，1944：1-9）。

細心的讀者或許已注意到，此論點肯定漢人家屋磚牆厚度有助於抵擋熱輻射、讓室內產生涼感等優點。然而，真實原因不過是為鼓勵台灣民眾盡量就地取材，不占用其他戰爭資材的權宜之計。當然，這樣的優點並不是強辭奪理，恰恰相反，戰爭使人務實，過去認為台灣人家屋陰暗、潮溼的缺點，在此得到平反，與前一期地理、氣候調適的風土住宅不同，日人肯定台灣人生活方式，並願意正視台灣文化性風土的優異性。

↑ 1943 年台灣住宅營團土造家屋立面圖（資料來源：西山夘三記念すまい.まちづくり文庫住宅營団研究会編，2001）[11] ／作者重繪

漢和居住文化混合之變異

在總督府強力要求下，1號住宅型幾乎等同於最低生存限度住宅的代名詞。一九四五年日本戰敗後，部分住宅營團技師被留用，協助簡易住宅的興建。當我們重新審視這套圖時，發現幾個有趣的特殊之處：這批住宅被命名為基隆市市營平民與勞工住宅，具有A型與B型兩種規格。B型與1號型「戰時規格住宅」雷同，乍看之下還似榻榻米的房間，但若細心觀察柱位，即可發現B型平面圖的配置與空間形式，已非傳統和式「帖」的房間所構成。

房間被書寫為令人困惑的「房子」，走廊被命名為「通路」，且連通「廚房」設有一推門，可維持空間獨立性；「廁所」與廚房連接，浴室空間未能在平面圖上被辨認出來。這些都與1號型「戰時型住宅」有著截然不同的空間理解。

再看A型住宅平面圖，它像是放大了的2號型「戰時規格住宅」，實際上面寬放大了1尺（約三十‧三公分），僅僅只放大了1尺，卻被命名為「正廳」的空間配置便有了極大的變化，原2號型之踏入、玄關空間，轉化為漢人熟悉的雙開空間，同時也展現空間推門正廳，同時也展現空間

背面図

側面図

80

「經濟性」。而在相近的面積下，即擁有三個室內「房間」，還能使原來置放在半戶外的爐臺移至室內。廚房與房間的空間關係，也因中間的走道空間更為清楚。居室位置雖沒有太大變化，但取消的「押入」使得收納與彈性利用之可能性降低；挪出的走道空間，顯示台灣人慣以走道連結各空間之習慣被延續下來。另一明顯的居住文化差異，展現在「便所」的配置方式。在日式住宅中，「便所」為每日須使用之高頻率空間，因而須與居室連結，

以免多次穿脫鞋、高頻率上下床。無論是多小規格的營團住宅，便所皆與緣側連接。但基隆市市營住宅的便所取消原緣側，改由下木板床後穿鞋走出戶外，方能進入，顯示日人與漢人對於「便所」空間屬性認知差異。由此可看出被留用之住宅營團技師，為適應業主生活習慣，而創造出的混合形式。

筆者以為這般兼具和式榻榻米、卻又非彈性使用的通鋪式高床，為台灣獨有特色。直至戰後，許多台灣人家中還經常設有一個抬高四十五至六十三公分的木地板房間，作為客房

→ 1946 年基隆市市營平民與勞工住宅（簡易住宅）B 型平面圖（資料來源：台灣國家檔案館）[12]

正面図

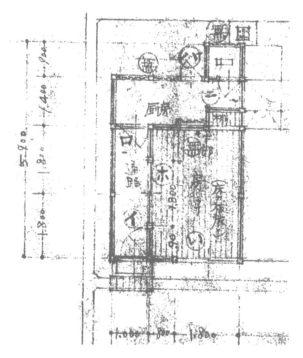

或兒童房，或是在房間內一隅設置高床，作為彈性使用區域。這作法可視為日本殖民台灣五十年所遺留之住居空間遺產。

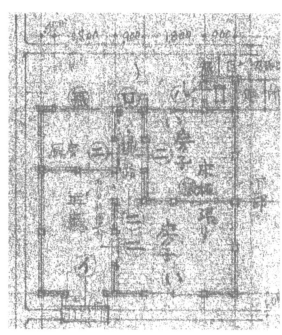

上圖：1946 年基隆市市營平民與勞工住宅（簡易住宅）B 型平面圖（資料來源：台灣國家檔案館）[13]。下圖：1946 年基隆市市營平民與勞工住宅（簡易住宅）A 型平面圖（資料來源：台灣國家檔案館）[14]

帝國的前線南進的玄關

在日本的南進劇本裡，台灣被設定為「跳板」的角色，「在地理、文化、語言與南中國、南洋的親近性上，一直是南向擴張倚重的人力資源；有效利用台灣的地理與人力資源，是日本南進擴張優先從事的工作」（游勝冠，2012：351）。

一九四二（昭和17）年南邦建築組合舉辦了「小住宅設計圖案懸賞募集」比賽，其綱要說明精神在於確保戰時國民住宅空間的保健衛生，以及如何將住宅作為體現皇道精神之基礎，同時考慮耐風、耐災等，以及節約材料等要項。千千岩助太郎也在〈南方住宅雜考〉一文中，闡述台灣是日本唯一位於熱帶地區，氣候與日本內地有相當大差異，無法直接仿造利用內地的住宅。未來南方共榮圈各地氣候差異將更大，以台灣作為支點理解南方民族的住宅改良，以及向南發展的日人住宅該如何建造問題（臺灣總督府情報課，1942：39-44）。

皇民化運動，是基於普及國防思想與防衛台灣的指導方針，若要台灣人蛻變為神國日本的玄關子民，就必須貫徹「同化政策」，拔除台人漢族身分認同。而作為國民生活住宅，必須肩負起國民（特別指庶民與

勞動者）在生活基礎上增強國力之任務。門松末雄曾發表一篇〈新體制下的住宅問題〉，文中提及住宅的品質除了基本的便利與衛生外，更重要的是發展「家族協同體」，也就是由家庭、鄰組、町會、郡市村、府縣、國、東亞共榮圈；由低層次生活體到高層次的生活意欲完全一致，並由高層次對低層次進行生活指導，自律的、創造的與發展的生活過程不相互矛盾、調和及統一。發展「家族協同體」重點是保育、勤勞與生活福祉三位一體的生活活動，不僅是國民生活水準向上、養成國民道德與科學精神外，更要以機械化、專門化手段增進勞動效率，培養節儉不浪費之習慣。國民住居的建設就如同家族協同體的建設般，必須從室、住宅、鄰近住宅郡、團地住宅、都市計畫、地方計畫、國土計畫，以至於東南亞地區依序實施。如此一來必須捨棄目前為止能想到的既存西歐概念，完全以東洋的創新構想來建設（台灣專賣協會，1940：7-11）。

基於生物學原則的統治，就如同保護生物多樣性原則一樣，不再忽視不同民族文化、習慣及社會制度等差異，亦如同醫生般，經由充分診察患者病徵後，施以相對應治療方式，在此階段得到新的詮釋（薛化元，2012：174-176）。在考量熱帶氣候與材料因素下，日本技術官員反過來正視台灣傳統住宅之優點，如台北市役所營繕課雇員佐藤英一與台北工業學校教授千千岩助太郎認為，台灣的住宅也非完全無用，就像是座椅式生活較榻榻米更為適應台灣潮溼氣候，又或是傳統住宅採用厚牆與小窗將外部熱源阻隔在外，一進屋內便覺得涼爽，更為自然防暑與防寒、耐風等優點；儘管傳統家屋會因室內溼度過高有不舒適感。建築專業者認為只要改良台灣傳

統住屋的採光與通風性，就可兼具調適氣候與就地取材利用之優點（臺灣總督府情報課，1942：28-38）。台日居住文化在此相遇並兼容出新的嘗試性住居提案。

管制資源取代衛生監控成為權力運作的新關鍵詞。以管制為名的戰時營建規格，亦是經過專業技術者的背書，提出各種可被簡化與代用之資材。

儘管專業技術者心知肚明這不過是為迎戰籌措資源的美化之詞。簡約在地利用之設計，有助於去除住居的文化象徵，轉為均質化之住居模式，期望未來建立大東亞共榮圈的新住居

文化形式。然而，巧合的是「去文化、簡約、樸素」之住宅設計手法亦符合國民政府戰後的重建原則，並有利於台灣住宅營團技師轉化和式住宅設計手法，建造出適於台人生活的住所。

叁

美 援 國 宅

自強的示範櫥窗

「一個國民肯努力工作，才是改善生活的唯一條件，既不努力工作，又想享受，這樣的國民和他所構成的國家都是沒有希望！」（孟昭瓚・1954：2）

軍事威權體制下中美合作國民住宅（一九五〇年至一九六四年）

一九五〇年代國民政府接收台灣，在美援的強力介入下，以戰後重建、經濟為導向的發展策略與意識形態，重塑國家新體制。

國民政府首要面對的住宅問題，是安置超過一百二十萬的跨海遷徙新移民，其次是重振因戰爭毀壞的經濟環境與維護社會安定。

來台接收的國府軍人雖填補日人遣返後的宿舍空缺，但遠遠不能容納巨量暴增的軍眷家庭。加上一時湧入的平民百姓亦缺乏住所，任意在城市落腳，搭建簡陋小屋。對美國安全總署與中華民國政府來說，居無定所之人民（失業或新移民之剩餘勞動力人口）暗藏社會動盪與不安的因子，是流亡政權「安定中求發展」深層隱憂。

確保人民有所業，居有所屋而達致社會安定、經濟發展之目標，是在台的中華民國政府與美國的共識。並認為若不運用過多剩餘勞動力，勞動階層的失業或高度流動會帶來社會動盪與混亂。他們相信：只要能讓人民固著在某處就業與勞動，便能達至穩定「民心」作用。

儘管國民政府積極打造台灣成為反共復興基地，也宣稱「住者有其屋」——「有恆產有恆心」的民生主義方針是住宅治理的理想，但並未投注足夠的

資源在住宅領域上。當國民政府將大部分資源投入國防與工業化領域，無暇顧及住宅問題時，一九五三年六月的克蒂風災，開啟美國投入住宅興建技術支援的契機。風災造成基隆碼頭工人住宅損失慘重，引起安全分署物資處顧問富來利（Fraleigh）的重視：他經常前往基隆協助接運物資，與碼頭工人熟識，不忍他們因房屋損壞而流落街頭。為改善碼頭工人生活，他商請各外洋輪船公司，捐贈大批壓艙木，作為建築材料，號召工人以自助方式建造廉美實用之住宅（鄔信寶，1963：30）。

第一期「自助建屋」計畫獲得很大迴響。為進一步擴展，國民政府的住宅營建計劃在美援相對基金（Counterpart Funds）的架構下，以年度專案計劃方式，向駐台美國「援外業務總署」，提出 PPA 計畫（Project Proposal & Approval）的申請。由美援會與國宅興建委員會共同籌辦自助建屋與低造價工農住宅業務，獲選的事業機構主辦單位（通常是工廠或公會），經由委員會及美援技術顧問同意，且自備土地、取得貸款後，可自行設計興建，或是採用公共工程局提供的國民住宅標準圖興建工人住宅。

一九五五年正式成立「行政院國民住宅興建委員會」，除了開始勞工／農民／市民住宅及政府機關的示範宿舍外，另鼓勵民間投資營建規格較高的市民住宅，以期快速增進都市的住宅量（楊灝，1970：7）。此外，美援顧問也鼓勵小型建築合作社實驗，總體來說，此時是個百花齊放、勇於嘗試的國宅年代。

自備土地、由政府提供資金、貸款建屋對當時的台人來說是嶄新的住宅供給概念，戰前的公營住宅或營團住宅，不管是租賃或是銷售，都由國家統一取得土地後、整體規劃營建符

合規定的住宅。美援顧問考量當時的整體經濟條件與人民收入狀況，認為唯有長期低利、分期攤還貸款，才能使收入微薄的勞工、漁民、農民獲得自己的住宅。但「自備土地」政策，暴露出國家打著由私人解決住居問題、便宜行事的算盤。

試想若由政府提供土地，不僅可能排擠經濟發展計畫用地，還得面臨花費高昂預算徵收私人土地等問題，對尚未站穩腳步的國民黨政權而言，這樣的資源配置相當不利。

「自備土地」建屋不僅可免除國家整體規劃與統籌資源之壓力，還可使貸款者依自己需求，選擇鄰近之地蓋屋，更為適應個別家庭需求。「按照計畫得到房屋分配的人，是靠薪水或勞力（勞心亦自包括在內）收入來維持生計，他們每日往來家庭與工作處所，非得在交通便利之處不可，否則會影響他們的生活」（張逢沛，1954：14）。

既然，國家僅提供貸款，對於民眾自建住宅的要求，只能在造價（面積規模）上管控，而未能直接制定控制居住品質的「設計」相關法令。此時期的住宅治理政策，對官方來說歸屬於私領域，首要考量的是住宅內部最低標準的可居性；除衛生與安全規定外，過多管制恐造成更多的管理成本，且戰後初期城市裡土地的壓力尚未提升，高層集居的方案雖是趨勢但並不急迫。

長期低利分期攤還

「長期低利、分期攤還」的貸款制度，今日看來似乎習以為常，但在當時算是相當新穎、時髦的作法。兩岸對峙及政經局勢的變化，沒有人有把握五年後的台灣將會如何，特別是中央銀行部門，更是反對過久的償還期。

但若無此機制，一般勞工與市民根本負擔不起住宅費用。這也顯示出國民黨與美國對於經營台灣思維的根本差異，許多資料顯示美國並不希望

台灣反攻大陸，恐影響區域平衡，反而希望國民黨認清現實，專心治理這個小島國間屬於自己的房子，並不困難（簡武雄，1964：22-23）。唯一的解決之道便是繼續拉長貸款期限，以降低每月還款數。一九五九年將貸款期限延長至十五年（直至一九七五年之前皆維持此期限），以真正達至「長期低利、分期攤還」的目標。

一九五七年〈興建國民住宅貸款條例〉各類辦法及貸款要點，依據各類身分住宅訂定月息與攤還期數，如收入較好的中央民意代表及機關職員貸款須在三至四年內還款；收入條件最差之自助建屋（低層）勞工，最多可延遲至八年內還清款項。但即使是八年的年限，對一般有助於維持社會階層（特別是受薪階層）穩定。直系承

於市民階層來說，每月只付三百至五百元的款數，經若干定期付款後，就能有一「長期低利、分期攤還」亦產業工人也備感吃力。相對

辦單位之保證人制度（承還保證人產業工人為借款人之服務機關負責人），以及薪資代扣利息（貸款本息，由借款勞工之承辦單位，於逐月發放工資時，按月扣除至國民住宅委員會。無固定雇主之職業工人，由縣市總公會負責收繳；農〔漁〕民由農〔漁〕會收繳），與銀行設定抵押債權等還款制度，將各社會階層牢牢穩固在生產單位以及周圍組織內。

節育與家庭計劃

一九五二年左右，加上約一百五十萬從對岸來的新移民，台灣總人口迅速增加，達到約八百一十萬人。農復會美籍委員 John B. Baker 率先提出台灣人口增長過速，應藉由「節制生育」的核心家庭計畫來改變，此成為農復會的重點工作（蔣夢麟，1990：86）。由於當時國民政府計畫「反攻大陸」，降低人口與此政策相牴觸，官方民間大力反對，令推動者苦惱不已。一九五二年農復會獲得洛克斐勒基金會與普林斯頓大學資助，進行人口調查研究，探討生育數多寡與嬰兒死亡率及送養比的關係，以尋求大眾對家庭計畫的支持。（蔡宏政，2007：83）同時籌組「中國家庭計畫協會」，以「減少無謂死亡」及「孕前衛生教育」名義為由，協助生育指導工作，卻受到其他衛道人士指稱「美國人干涉中國人生孩子」的批評。（孫得雄、陳肇男、李棟明 1999：41）

直至一九六四年家庭計畫才進入全面推行期。衛生處提出「擴大進行台灣省家庭計畫五年方案」，預計在五年內協助六十萬名介於生育年齡、有配偶的女性裝置樂普避孕器，並在十年內降低百分之二十的生育率。次年更將家庭計畫列入四年經濟計畫中，正式成為國家發展的一環，節育政策終於在行政部門獲得全面勝利。

促進勞動的基地

為求「安定」各階層人民生活，美援顧問優先選擇收入最為低微、生活最為艱困的勞動群體——碼頭、礦場與鹽場工人，而與國民政府欲先興建都市市民或公教住宅有很大歧異（造價昂貴、住宅規格高的市民住宅，明顯與當時社會情境有高度落差）。在美援顧問眼中，這些工人居住的日式房屋，不僅不耐氣候（颱風）與地震、簡陋破舊，更多人雜居

於極小空間內，生活非常艱苦，應優先協助。雖然美援介入碼頭工人住宅的興建是歷史偶然，但並非沒有意圖，改善最為弱勢的工人生活處境，能讓台灣人實質感受美援帶來的益處，進而支持美軍各項防禦行動。

自力建屋

工人自助建屋住宅多被命名為「新村」，某方面來說更像是「村落」概念的延伸。由於是中美合作的自助建屋專案，頗具代表性：社區入口皆會設置有中美兩國國旗，以示友好互助。

它們多為四戶、六戶或八戶連棟組成的排屋，雖為集居但僅

有公共設施是戶外給水區、洗滌區，以及用以界定社區範圍的竹編圍欄與水溝。排屋的組合方式採背對背（廁所相對），中間預留共同使用廣場，或是採排排坐（正面對正面）方式；相較於殖民時期公營住宅臨路（正面對背面）的配置方式，面容一致的工人住宅立面設計，更像是列隊整齊的軍事營房。

基於自助建屋政策為貸款人自備土地，故社區整體座向受限於基地選址，不一定能維持南北座向，也不易如殖民時期公營住宅整體規劃的道路系統一般，營建出整齊方格狀社區，更別提預先規劃完善的自來水、

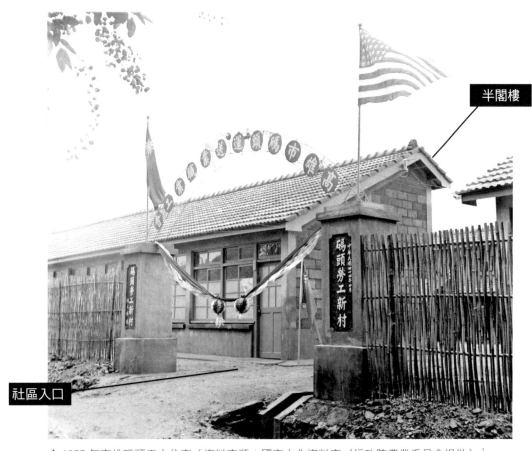

半閣樓

社區入口

↑ 1955 年高雄碼頭工人住宅（資料來源：國家文化資料庫／行政院農業委員會提供）[1]

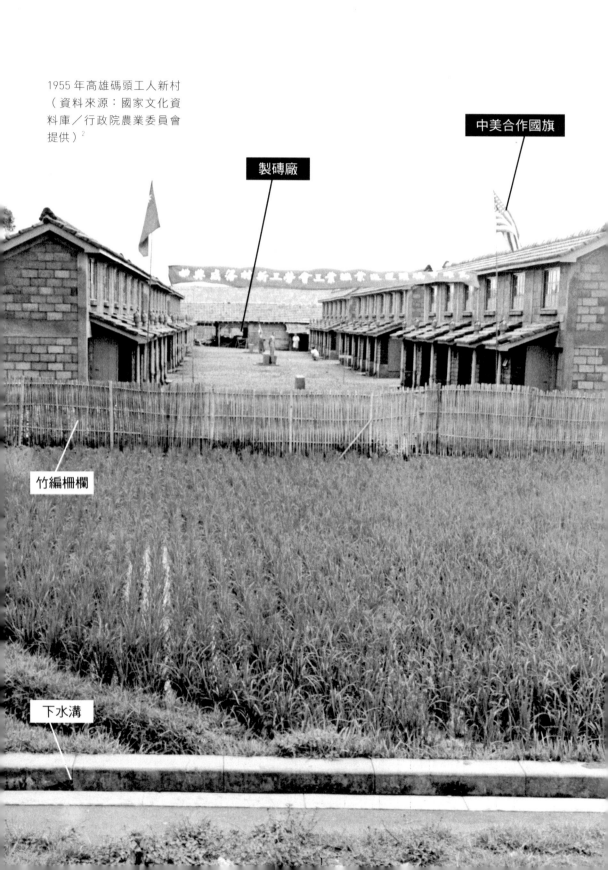

1955 年高雄碼頭工人新村
（資料來源：國家文化資
料庫／行政院農業委員會
提供）[2]

製磚廠

中美合作國旗

竹編柵欄

下水溝

植栽與電力設施等公共設施。

從工人住宅的建築正面來看，並不強調個別家戶形象，更像是工寮宿舍；若不仔細判讀，很難區別各別家戶所屬空間領域邊界。最為常見的作法是每戶人家配有一單／雙推門，以及大面積的玻璃拉／開窗，窗戶全部採用玻璃材質，以利採光。為維持家庭生活私密，正對道路視線以下的窗戶均採用磨砂玻璃，視線以上則採用清玻璃。為追求經濟，除王大閎第一批設計的基隆碼頭工人住宅設有通氣窗，採用旋轉窗、推拉窗等因應不同空間需求的窗戶設計外，其他工人住宅皆

↑ 1956 年七股鹽工住宅（資料來源：國家文化資料庫／行政院農業委員會提供）[3]

↑ 1955年基隆市西定路、東明路新村建築規劃說明（資料來源：國家文化資料庫／行政院農業委員會提供）[4]

改採上拉窗方式，以維持空間對流。

一九五六年台灣機械公司負責興建勞工住宅，此建築最終設計者由留學日本早稻田大學的高雄本地建築師陳仁和取得建築設計權，但在這之前台灣機械公司也參考了另外兩種建築設計方案，一是畢業於英國劍橋大學與美國哈佛大學的王大閎所設計的基隆碼頭工人住宅，二是上海建築師鄭定邦設計的建議方案。這三種建築設計方案恰巧可看出受美、中與日建築教育的建築師對於工人住宅空間觀念之差異。在地坪觀念上，陳仁和延續榻榻米（木

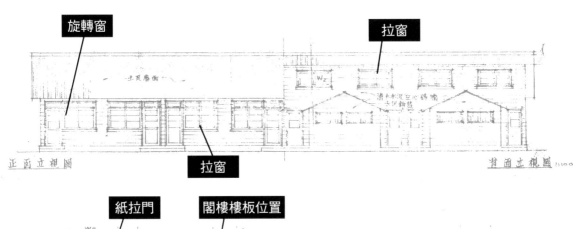

地板高床）與兩向拉門，以適應彈性利用的寢室設計；王大閣與鄭定邦則去除木地板，但維持拉門作為隔間，有限度採納日人彈性利用居室的優點。

可彈性利用的拉門式房間由三向開放，轉為單向開放，且有逐漸固定化的趨勢。此外，兩人設計概念有所差異，在造價與面積設計的要求下，王大閣以發展閣樓方式，解決住宅面積不足問題；淺色木構造牆面與窗框，自外觀看來頗有美式小屋建築形象轉譯的味道。

陳仁和設計台灣機械公司美援勞工住宅，立面圖上雖看不

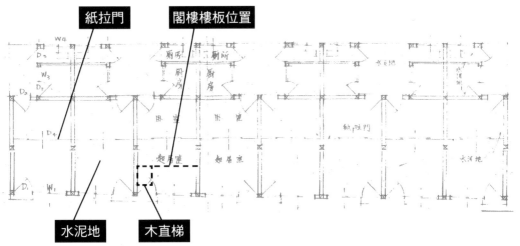

上圖：1953 年基隆碼頭工人住宅／王大閣設計（資料來源：台灣國家檔案館）[5]。下圖：1954年「中美合作基隆碼頭工人住宅」平面圖／王大閣設計（資料來源：台灣國家檔案館）[6]

出設計細節，但自剖面圖來看，更多考慮視覺層次與承繼日本注重細節的設計傳統。山牆上的透氣窗是殖民時期和式屋架典型排除熱氣的手法。陳仁和還細心地設計了大門形式，對開大門維持著五尺大門的氣派，刻意設計的門框線腳、遮雨棚與出挑牛腿，營造出比王大閎與鄭定邦更具入口意象的轉折空間。廁所則採用百葉門，有利於排除廁所異味。美援會曾依據本套圖面，做了「屋架降低、牆頂的墊木省去、以屋頂出簷作為雨篷，可不作牛腿」等建議，並認為大門外側的門頭線用人造石太不符合經濟要求，而希望將所有木料改用台衫而非楠木等等，以達到節約經費的要求。所有圖面上較為講究的作法，在美援會眼裡反而是相當不「經濟」且應改善的地方（這套圖原先每戶報價確實高出一萬元造價規定）。我們尚無法確認最終是否按美援會意志修改圖面，但恰恰是這些設計上細節，增添了居住空間的精緻度與生活美感。

「戰時生活改造」落實在勞工住宅上：理想上若要呈現出整齊劃一、極為簡單、衛生與無裝飾的標準化形象，就要如同維持極低居住水準的軍事小屋般，僅將生活焦點放在提高生產效能與生活水準上，並加速達到經濟發展與國家現代化的目標。台鹽第四新村上方掛著增產報國、節約守時等標語，表達了提高生產產能與效率的生活訴求，且提醒在此居住的工人，家國的聯結、合格的國民與家庭生活須展現在紀律生活上。

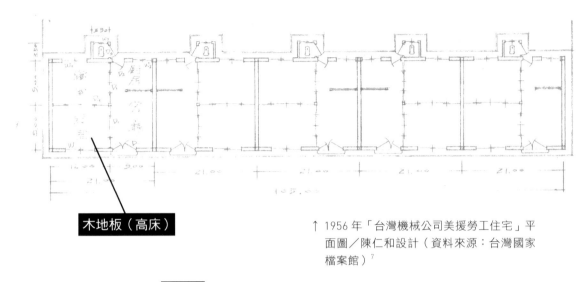

木地板（高床）

↑ 1956 年「台灣機械公司美援勞工住宅」平面圖／陳仁和設計（資料來源：台灣國家檔案館）[7]

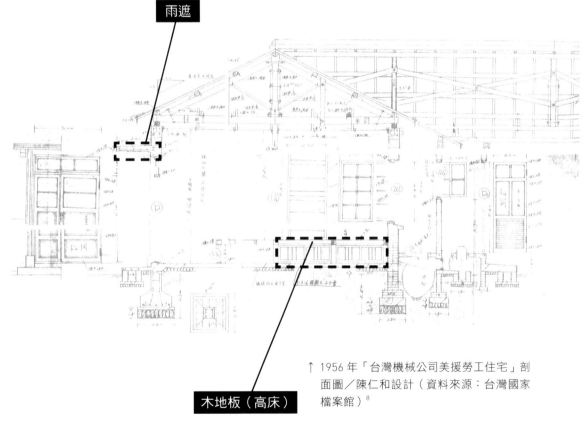

雨遮

木地板（高床）

↑ 1956 年「台灣機械公司美援勞工住宅」剖面圖／陳仁和設計（資料來源：台灣國家檔案館）[8]

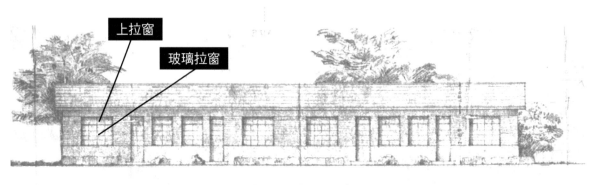

上拉窗

玻璃拉窗

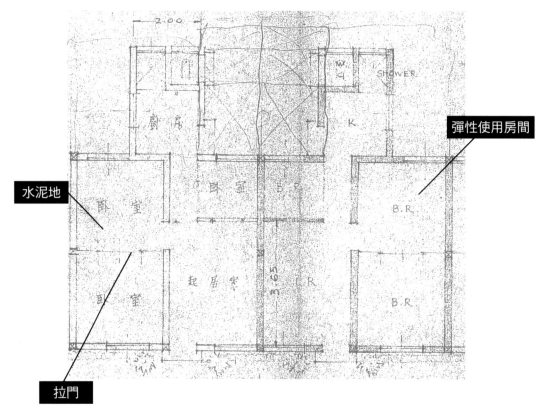

彈性使用房間

水泥地

拉門

上圖：1953年基隆碼頭工人住宅／王大閎設計（資料來源：台灣國家檔案館）[9]。下圖：1956年「台灣機械公司美援勞工住宅」其他建議方案／鄭定邦設計（資料來源：台灣國家檔案館）[10]

核心住宅

搭配自力建屋的設計觀念，是由美援顧問引介的「核心住宅」，這是美國援助他國時，經常採用的住宅營造方法。所謂「核心住宅」是指簡單容易興建、費用低廉及可擴充式的基本功能住宅，供居民日後改善經濟條件或當家庭人口數變化時，可逐步擴展住宅規模的營造觀念。

當一個國家的居民難以負擔高額營建住宅費用時，居民應以營建最小規格（核心）的居住單位為階段性目標。隨著家庭收入增多而逐步擴大家庭規模，是一個永遠「未完成、進行中」的住宅形式。自由搭建需要的居所，獲得空間補償。但這也是為何新竣工的國宅秩序性形象，往往在幾年後經過居民自行增蓋建而崩毀的原因，違建不僅難以消滅還會成為人人詬病的文化惡習。「秩序」是一種意識形態，屏除對秩序的執著與迷思，住宅增改建原就是核心住宅的基本要件，國家怎能在多年後又指責居民沒有維持整齊社區形象之公德心呢？然而，國家一方面認為狹小的房屋是犯罪的溫床，一方面又認為居民應依照家庭需求增建住宅空間，陷入既要追求個別家庭之個性化，又要維持都市集居生活秩宅」，這或許也是為何面積僅有八坪的工人住宅，卻留有一倍大面積後院（空地）的原因。殖民時代的最低生存住宅，在此轉化為可持續擴充的核心住宅，很大程度緩解政府必須快速供給住宅的壓力。

由美國顧問與知名建築師設計的勞工住宅小屋，在高雄等地陸續興建，初期受到許多與好評，也被美視為重要援助成果。

然而，事與願違的是，這些僅能符合最低居住標準的住宅忽視人性與家庭生活需求，讓居住者只能透過延伸核心住宅的方

序性的泥沼，動彈不得。如回到居住本質來看，正如魯斯（A. Loos）對現代建築與居住的觀點，建築不只是反映居住者的個性，而是應使居住成為可能；不是定義居住，是居住者有權在住宅中加上個人印記的可能性，一種永不會結束與完成的狀態（Heynen, 2012: 76）。

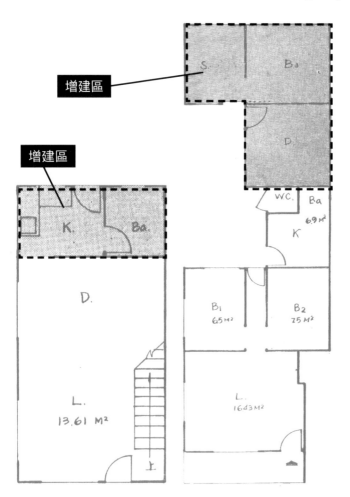

增建區

增建區

← 台北市民住宅（丙種）與南京東路公寓增建情況（資料來源：台灣省政府建設廳公共工程局，1962）

製磚技術

為彰顯自助建屋、他助自立的精神，美援技術顧問引介最低造價、簡易製磚技術，以求快速推廣自力建屋，有效運用工人或閒置人口的剩餘勞力之治理目標。

一九五三年底，富來利給王蓬（Martin Wong）等人的備忘錄中曾提及，採購 Ellson 製磚機用於礦工和碼頭工人住宅，原因有三：一是香港難民住宅的成功經驗，一天只需三個人即可生產足夠建造住宅的材料，並認為使用此技術可降低百分之二十到五十的造價。二是無

↑ 採用高壓手工製磚機完工之勞工新村（資料來源：國家文化資料庫，1954 ／行政院農業委員會提供）[11]

需特別專業技巧即可操作，亦可利用本地泥土（混合混凝土、煤渣與水泥）生產土磚（Brick）或土塊（Block）。三是只要進口一台機器，隨即可在地自產，無需仰賴國際貨運。有了香港的成功經驗，美援顧問積極遊說其他勞工工會與農復會使用製磚機器，並在高雄碼頭工人住宅營造完成後，由美新處與國民住宅興建委員會成立行動宣傳隊，透過展板、住宅模型與磚實體，示範製磚機使用方法。

顧問富來利還建議援助中國知識份子協會創辦人費吳，鼓勵該協會中生活艱難者組織台

北縣建築勞動合作社，利用壓磚機，承造自助式房屋，一時各地礦場紛紛邀約建造礦工住宅。同時，為快速普及技術，委請普渡大學指導成功大學師生學習使用泥土建造房屋技術，並請華府 HHFA 寄有關《Earth for home》一書至台灣作為參考用書。兩校訓練計劃是希望師生於暑假時，協助大陳難民自助建屋，亦希望透過正式的課程，讓學生有理論與實踐的整合經驗，也可和國際合作處一起學習。[12]

← 工作人員示範如何使用
高壓手工製磚機（資料
來源：國家文化資料庫，
1954／行政院農業委員
會提供）[13]

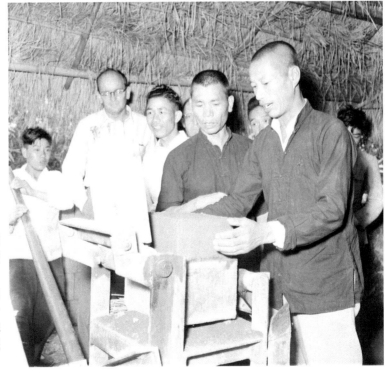

→ 美援住宅顧問
協助導入「高
壓手工製磚機」
（資料來源：國
家文化資料庫，
1954／行政院
農業委員會提
供）[14]

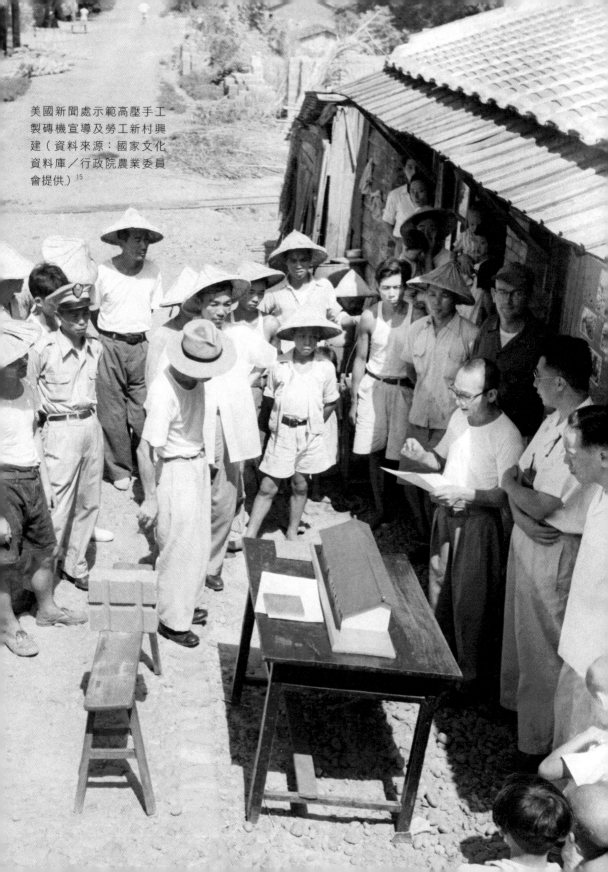

美國新聞處示範高壓手工
製磚機宣導及勞工新村興
建（資料來源：國家文化
資料庫／行政院農業委員
會提供）[15]

自製磚流程

1 按照說明書上的比例放入適當的乾草。

2 調製水泥磚比例成分。

3 將製磚的材料按照規定好的分量。

4 反覆數次後即可將磚塊壓製紮實。

5 將上下左右合蓋依步驟拆卸後。

6 示範及學習高壓手工製磚機。

標準圖與理想家庭

所謂「標準化」(Standardization)指建立各種建築／空間單元間共通尺度與規格的規範,是房屋快速營建與生產的基礎。經過一九四〇年代戰爭的洗禮,在不得不節約資材的壓力下,建築各構件與空間配置的標準化,成為快速營建住宅的必要條件。自殖民時期起,建築專業喊得震聲欲聾的「住宅標準化」訴求,自「建築」與「構件」尺寸標準化,逐漸發展為「空間」標準化,最終轉化為空間「標準圖」。

公共工程局在一九六一年至一九六七年間陸續出版四冊《國民住宅設計圖集》(含示範住宅),以鼓勵一般民眾自力建屋(包若夫,1954：6)。

一九五九年《台灣省國民住宅興建管理辦法》貸款條件內明訂願自行提供製磚、整修基地或其他勞務者,可按工作多寡,於還款時作價扣除,減少房屋造價。同時,為簡化審查制度、縮短審核時間,採用標準圖面者,只需在申請書內註明圖樣種類、號數,即可免送設計圖及工料計算書,請領建築執照。此措施確實大大增進住宅營建的速度。

標準圖設計作為「視覺化」的理想現代住居再現技術,體現追求普遍化與同質化的治理目標。技術官員腦中的理想現代家居型態,經過國家政權的應允與支持(貸款制度中採用標準圖者無須審查),使其成為一種正常化的規範,讓理念可具體複製為真實。此過程有如布希亞對於「模擬」衍生的問題看法,他認為現代性與新近權力的社會階級具有密切關係,征服與創造符號的流動和再生,各種複製、偽造、模仿以及製造這些效果的技術,挑戰著貴族階層對符號的壟斷。而模擬的問題,不僅僅是美學的問題,而是一種創造平等的

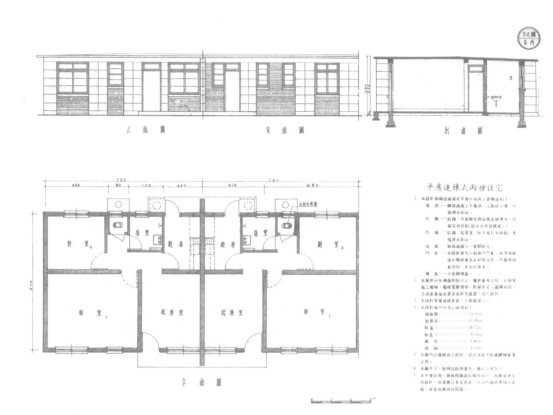

↑ 1963 年《52 年度國民住宅圖集》內標準圖（資料來源：公共工程局，1963）

能力（Crary, 2007: 22-23）。

換個角度來說，標準化成排成列的國宅設計、大同小異的空間配置與格局，某種程度上展現「人人有屋住」的視覺效果，並與「平等」訴求微妙地產生連結，使得各階層住宅看起來大同小異。儘管複製標準圖可能會呆板或缺乏創意，但不可否認的，標準圖集可解決戰後建築師不足，和快速造屋的社會需求，居民可在快速且便宜的情況下營建自宅，為政府無力處理的屋荒問題解套。

標準圖集的空間配置，以簡潔動線與機能空間（L／D／K／BR／BA）組合，為台人

展現新穎的現代生活風格與住宅樣貌。細看標準圖，還可一窺設計者腦袋裡認知的階層生活想像；相同面積大小的勞工住宅與市民住宅卻有著不同的平面配置。勞工住宅一律將浴廁置於一樓，市民住宅則是配置在二樓；無論面積大小，都會規劃出較為完整的餐廳區域。

此外，似乎還預設：勞工家庭需要寬敞的浴廁，市民家庭則需要好的用餐空間，此邏輯不通的設定令人疑惑，農民住宅配置更令人莞爾；合院垂直化成為某種現代的象徵，不將神桌擺放在廳堂中央最神聖的位置，而是可為動線與空間流暢

度犧牲的一側，明顯地想忽略傳統住宅內部的神聖性與倫常次序重要性。

這樣的設計與當時傳統農村祖先祭祀、倫理生活方式有巨大落差，亦呈現出設計者對於不同社會階層生活的刻板想像。

儘管設計與現實有巨大鴻溝，標準圖上的住宅示範，仍向國民傳達一種對各階層理想生活的詮釋與創造，並期待國民能透過實質空間，體驗現代住宅的物質尺度，與現代生活的樣貌。

「經濟適用」為主要考量。透過設定貸款金額（或建造金額）與住宅坪數連動的方式，控制不同階層家庭的居住規模。而標準化的國宅設計，不僅使空間獲得最大經濟性，連最小居住空間標（基）準也在看似科學分析的包裝下，合理化過度狹小與設計不佳的缺陷。但不可否認的是，新建國民住宅因強調每戶設有沖水式馬桶、潔淨的磁磚地板、白潔的牆壁與垃圾導管等先進材料與設備，被視為是現代公寓住宅的典範，更是國家展現「居者有其屋」、「一戶一宅」治理績效的招牌。

國宅設計目標與政策亦帶有強烈階級意識，即使國宅政策與供給對象幾經修訂，仍是以

一九六三年設計圖集內的房

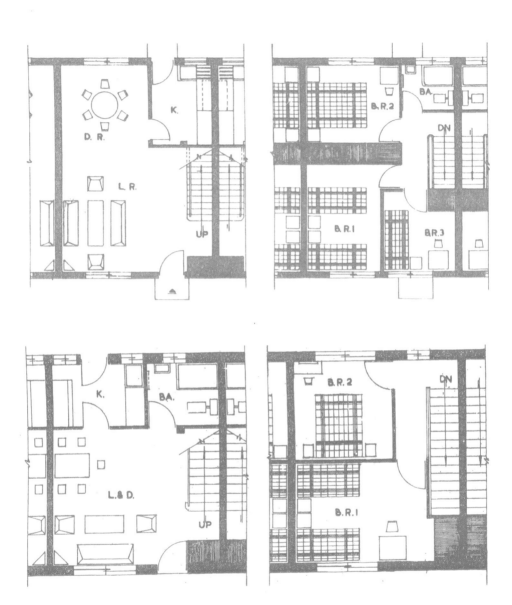

上圖：1962 年「美援國民住宅」連棟式甲種市民住宅平面圖（左為 1F ／右為 2F）（資料來源：公共工程局，1962）。下圖：1958 年「美援國民住宅」連棟式甲種勞工住宅平面圖（左為 1F ／右為 2F）（資料來源：公共工程局，1962）

間面積標準圖令人眼熟，是模仿一九五七年住宅與都市計劃國際會議（I.F.H.P）的科倫基準圖（Cairn standar）。此圖倡議一種「空間標準」量表，操作邏輯是先按科學分析原則，將房間分類為不同機能，然後理性地將居住所需空間，組合與加總成為適合家庭人口最小居住面積住宅。經由這個基準圖，設計者可推導出經由控制「絕對居住量」即可獲得優良空間品質的結論。圖中還可讀出，是以靜止人體與最少設備（家具體積）所占有的投影面積為基準，設計出可容納

的最小「設備」空間，而非最小「居住」空間。雖說只要將各機能空間加總後，即得最小住宅空間面積，表面上也沒有不合理，但其忽略了家庭或個人生活所需，彷彿人的生活如同人偶，無需任何的轉圜與迴旋走廊和儲物空間。不切合實際生活情況的空間量表，可說是空間抽象化與均質化的極致表現。設計者猶如自我催眠般，相信只要在機能空間的單元數量上加加減減，即可確保居住的空間品質。

「房間面積標準圖」最上方的人形圖樣，暗示由父母與小孩組成的「核心家庭」形象，以

及理想家庭的預設。一九七五年訂立的〈國民住宅空間標準〉呼應了理想家庭的目標，確認五種基本坪數的標準住宅，並且規定了二十坪以上家庭住宅「三房二廳」的基本格局。「二個孩子恰恰好」的四口之家形象巧妙地嵌入公寓型住宅「三房二廳」中，成為都市住宅新規範。正如吳鄭重所言：「家庭計劃的人口政策和國民住宅政策，正是國家對家庭與住宅現代化想像之具體回應：營造以居住在公寓住宅的核心小家庭為主的現代化工商社會」（吳鄭重，2010：295）。

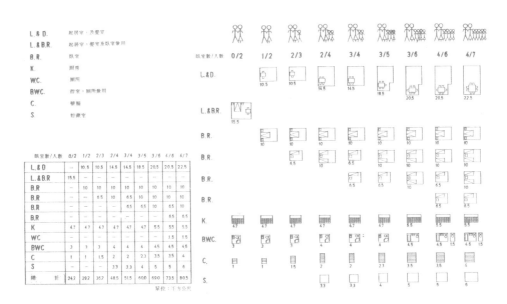

上圖：1959 年甲種農民示範住宅（資料來源：公共工程局，1962）。下圖：1963 年《52 年度國民住宅設計圖集》房間面積標準圖（資料來源：公共工程局，1963）

中式民主之窗裡的西式生活

一九六一年台北市敦化路舉行盛大的新示範住宅展覽，在這之前，一九五五年美援運用委員會與國際合作署（ICA）共同決定籌畫一場示範住宅展覽，目的是「加深國人對建造標準住宅的認識，藉以改善國民住宅，透過公開徵求批評，可達最受歡迎的標準式，再大量興建，以解決國民居住問題……。」展覽除了向民眾展示高品質、低造價與現代

住宅設計外，更重要的是藉由徵選與發包過程確認營造廠的興建成本，作為後續法令的參考。並透過大力宣傳，讓一般民眾知曉國家正在開展的大型住宅興建方案，促使建築師和承包商投入興建工作，運用想像力和精力開發出更好的住宅（王紀鯤，1990：36-37）。

主辦單位從全國建築師與營

選定五十一種，根據防風、防震、防蟻、經濟、衛生、雅觀等原則，企圖展現都市地區各收入階層的現代住居標準。未料到在首次公開展覽時卻飽受批評。批評者指稱房屋造價太貴，一般人根本買不起，且認為展覽應提出住宅問題解決方案，而非理想之示範。所幸這些房屋售價皆低於市價百分之

造廠投稿的一百零二種圖樣中

↑ 1955 年抽中示範住宅的女士（資料來源：國家文化資料庫／行政院農委會提供）[16]

美援顧問亦認為這批住宅設計水準高，是一場令人印象深

計水準高，是一場令人印象深

應肩負起解決住宅的責任等。

具有公共性與發展性的，是政府

別於傳統僅歸屬為私領域，是

國民意識到，現代住宅營建有

全新的視野。這項展覽不僅讓

的示範住宅展覽，為民眾帶來

總言之，這場盛大又全面動員

學生們為實際社會貢獻一份力。

趣，學界亦參與所有基礎工作，

廠也開始對興建私人住宅感興

盡快興建大量住宅；私人營造

大迴響，民眾開始期許委員會

興論有些雜音，但展覽獲得很

機關過度理想化的疑慮。儘管

七十，這才消解批評者對主辦

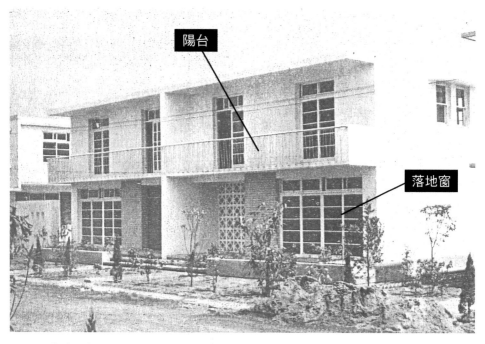

陽台

落地窗

↑ 1961年台北市示範住宅雙拼甲型（資料來源：公共工程局，1961）

刻的展演（the public was impressed with the startling show presented）。

住宅設計為平房，以屋頂形式（斜屋頂／平屋頂）區分為中、西式，仔細審視又似乎是一種「中西混和」形式。

中式斜屋頂採取的是現代不對稱設計手法，重視屋頂與量體的變化，呈現出現代小住宅的新氣象。外觀上不追求完整立面效果，更似傳統住宅單伸手建築形式，入口不再位於中軸線上。

大面積開口部（落地門與開窗）是為爭取通風與採光，而與落地門窗連接的戶外平台，不再是與庭園相接的室內緣側空間，而是實際的戶外生活空間。西式平屋頂則採取中軸線對稱。中間為大門入口，左右為廂房，類似傳統民居一條龍布局。兼容於和式屋

118

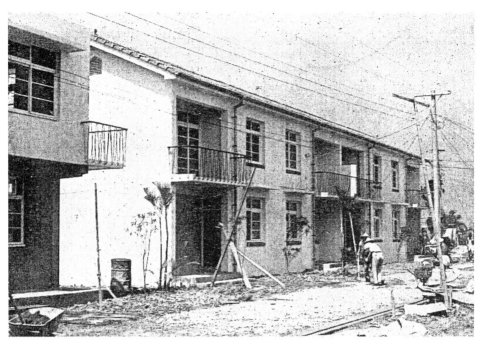

↑ 1961年台北市示範住宅連棟乙型（資料來源：公共工程局，1961）

架、山牆與中式傳統單伸手格局之混合作法，創造出既有東洋風又非塌塌米（座式）的生活風格。

一九六一年由台灣省政府國民住宅興建計畫委員會議定之「台北市敦化路示範住宅」展覽計畫，是國民政府技術官員第一次大展身手的處女秀。公共工程局邀請各方建築師競圖，進行住宅設計實驗。這個示範住宅社區雖不在完整的基地上，但寬敞的道路和前後院配置，與現代主義重視量體與比例之建築設計，儼然是一幅西方郊區住宅的景致。兩樓層的陽台與大面積開口部（落地窗與角窗）創造可遠眺全景的陽台風景，向參觀者展現穿透與層次的現代空間美學。部分中西合併的斜屋頂住宅，更顯出建築師

混合中西住宅特徵的新嘗試。

由於土銀提供之土地並不方整，且被都市計畫道路貫穿其間，故將基地區分為六小區，並配置有二十六種（七十八戶）兩層樓的住宅形式；此外，擔心水壓不足，另外設有水塔與蓄水池，避免無法充分供水給高層住宅，房屋興建完成後即現場展覽並辦理申購。本次示範住宅售價，遠遠超越一九五五年「信義路四段示範住宅計劃」，這批對一般市民來說是非常「高貴」的。

基於土地利用效益角度，美援顧問及台北市長提出，台北市應致力於推廣公寓式住宅，

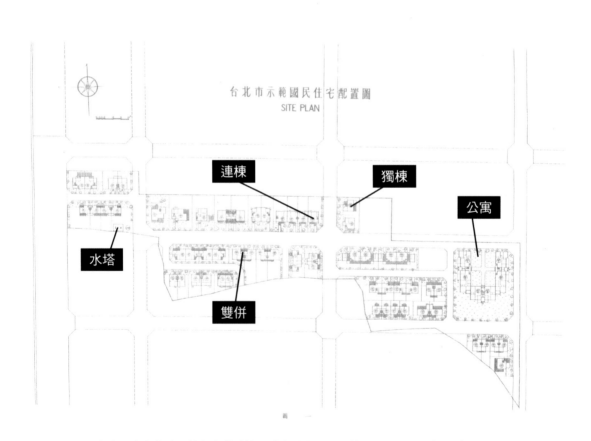

↑ 1961 年台北市敦化路示範住宅基地範圍（資料來源：公共工程局，1961）

台北市示範國民住宅配置圖
SITE PLAN

連棟

獨棟

公寓

水塔

雙併

但遭逢民間（特別是議會）重大阻力，輿論普遍認為公寓是一種洋化表現，分戶產權的作法並不適合普遍民情。但是在都市地區中興建立體式公寓，乃是美援與省政府空間治理方向。為說服民眾接受公寓，一九六二年〈台灣省鼓勵投資興建國民住宅辦法〉訂定：投資興建國民住宅需是兩層樓以上的各式住宅，此作法帶動民間四樓層公寓，如台北聯合新村與光武新邨之興建。由於民間投資興建住宅本預設為中階層市民住宅，住宅規格不僅放寬，且規定須興建樓房才能得到貸款；一般民眾較願意採取

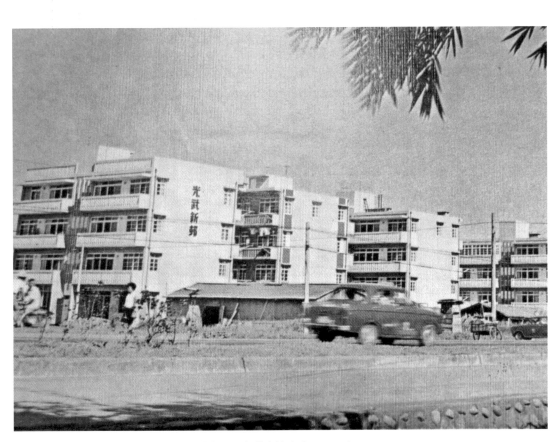

↑ 1964 年台北光武新邨（資料來源：台灣省社會處，1966）

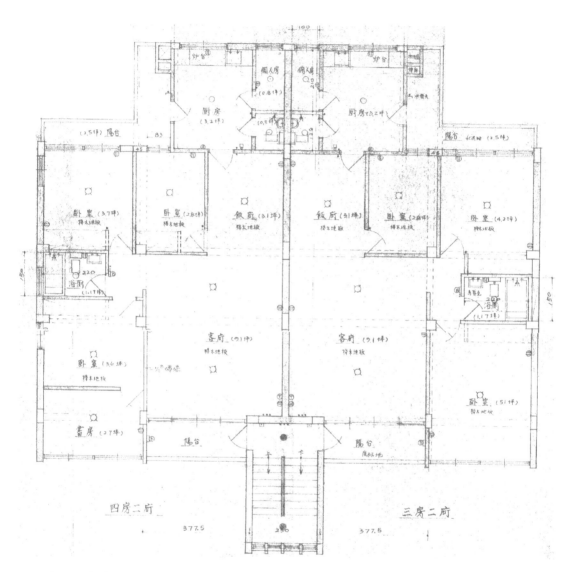

↑ 1964 年台北光武新邨 B 型隔間配置（資料來源：台灣國家檔案館）[17]

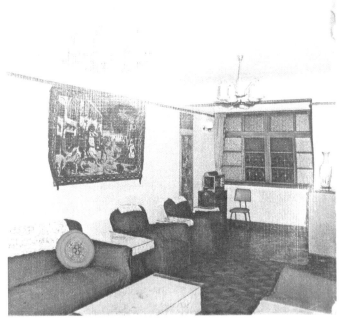

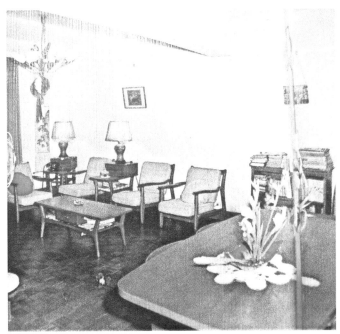

上圖：1966 年台北光武新邨客廳（資料來源：台灣省社會處）
下圖：1966 年台北聯合新村客廳（資料來源：台灣省社會處）

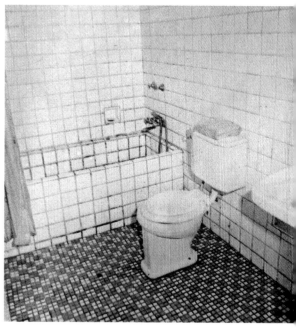

公寓形式。民間投資興建辦法
內，規定三樓層以上建築須設
有垃圾導管，吸引中上階層民
眾購置。一九六四年光武新邨
示範了中上階層公寓生活，室
內面積約為三十八坪，配置有
三房間（或是將其中一間房改
為書房）、客廳、餐廳、廚房
與一套半衛浴，並設有前後陽
台。前陽台與大門連結，做為
轉進室內的中介空間，並為眺
望室外景觀之用；後陽台與廚
房連結（設有煙囪與垃圾導
管），作為服務性空間延伸，
甚至還設有傭人房。以今日眼
光來看，光武新邨公寓機能完
備、通風與採光皆仔細考慮，

堪稱為高品質之居住環境。

光武新邨客廳與中規格的高雄運河周邊公寓式客廳一隅，皆呈現出由沙發、茶几、桌巾、窗簾組成的西式家庭休閒生活景象，有趣的是為了在不似美式住宅般寬敞的住宅中容納大量體之沙發，出現形式上相似卻尺寸縮小的詮釋版本。若仔細閱讀這四張照片，很容易發現唐突之處，即不應出現在客廳的冰箱，取代電視成為客廳重要的家電設備。主要原因是，一九六〇年代電視機並不普及且過度狹小的廚房與餐廳放不下冰箱。此外，冰箱與電視機同樣屬具有時髦與高尚之象徵，

再加上天花板上的西式吊燈，與地面拼花木板（或幾何格狀磁磚），可窺視西方中產階級小家庭之生活景象。

水洗式馬桶洗臉台，再加上雪白磁磚、置放肥皂處、浴缸與浴簾，三合一的衛浴空間展現「水洗式廁所的稀有與昂貴性，為示範國宅帶來視覺奇觀效果，並使現代衛生知識的建構，挾帶出一種人們未曾體驗過的新衛生生活型態，並成為進步世界『新穎』現代科技知識的中介者」（劉欣容，2011：45）。

美援國宅是如何透過國民生活改造，建設台灣，同時推展新現代中國的精神與形象，穩固國民政府統治與文化領導權為目標。在美援顧問眼中，台灣國宅計劃就如同其他第三世界住宅援助計劃一般，以讓民眾快速擁有一住宅為最高指導原則，因而推展核心住宅與自力造屋技術。但在國民政府技術官員眼中，國宅計劃的目的是遵從孫中山先生住者有其屋的遺教，並展現國民生活改造的示範住居形象，強調家國連結及各社會階層應展現出的紀律生活。

一九六〇年代以後，為解決住宅興建過度緩慢問題，自助建屋進一步延伸國民住宅標準圖，以科學計算最低居住基準，完成最低限度住宅的客觀衡量標準，再搭配家庭計劃（兩個孩子恰恰好）推展、機能分化、最小動線與配備三合一衛浴設備的標準住宅，成為現代小家庭形象表徵。美援與聯合國顧問扮演文化領導者角色，向台灣展現西式（特別是美）生活先進性，而台灣也可自西式家務景觀之模仿與重新創造中打造出新的國民認同。

肆

經 建 國 宅

效率生產的實驗場

「在工業社會中，已把住屋視為一種生產性的商品和投資。也就是等於製造汽車、冰箱等其他工業生產品一樣。……所謂住宅工業化，即採預鑄方法，使用機械製造房屋，其原理猶如工廠生產汽車，先製造出各種零件，加以銜接裝配，即可出廠行駛。」（方青儒，1970：87-88）

發展型國家體制下經建國宅（一九六五年至一九七四年）

一九六〇年代中期台灣納入國際分工體系，經濟環境獲得改善，國家以追求經濟成長為目標，朝向都市化與工業化發展。

一九六九年台灣「經濟成長率」已是亞洲之冠，進入「經濟起飛」高成長軌道中，國民所得也大幅度提升，直接帶動中產階級對房產的需求。為解決潛在過度積累的問題，創造出配合資本積累需求的新生活方式，提倡個人自有

住宅與鼓勵個人信貸，並將住宅建設納入經濟建設計劃中，鼓勵資本投資，發展住宅工業化。

經濟的初步發展，使一九六三年發生了第一次城鄉移民高潮，加劇都市（特別是台北市）擁擠程度。一九六四年台北市違章已有五萬四千八百八十七間，容納人口達二十九萬二千八百九十四人，約占當時全市人口的四分之一，不僅都

市住宅數量嚴重不足，居住情況也很簡陋，火災安全堪慮，居住品質持續惡化。違章建築遲遲未能有效解決，加上公共設施不足，早已嚴重影響都市環境品質。

一九七〇年台灣人口來到一千四百七十萬人，經過衛星城市開發與市郊疏散政策，台閩地區人口密度為四百零八人

／平方公里，台北市人口密度下降至六千五百一十二人／平方公里，似乎已有效地紓緩都市人口高度密集之壓力。但幾年後再調查台北市人口密度又升至七千五百八十五人／平方公里，顯示出都市集中、城鄉移民情況再度恢復。現代住宅問題也非單純限於住宅本身，而是成為都市發展、人口分布政策及國土利用計劃的一環。

一九六五年美援結束後，國民政府向聯合國申請「特別基金」協助都市發展及住宅計劃。隔年成立「國際經濟合作發展委員會」（Council for Economic Planning and Development，CEPD）下設「都市建設及住宅計劃小組」（UHDC），由聯合國、世界衛生組織與經合會聘請顧問，協助都市建設、社區發展與國民住宅發展等政策研究與建議（行政院國際經濟合作發展委員會都市建設及住宅計劃小組，1970：71-73）。聯合國外籍顧問背景有交通工程、都市計畫、一般研究、都市社會、都市計畫、財務及都市行政、住宅、環境衛生、土地住宅等，再加上世界衛生組織與經合會聘請的十一名專業顧問等。計畫經理（首席顧問）為孟松（D. Monson），住宅部分顧問主要是孟松、查迪克（S. Zadik）、高德（Gold）與最為人所知的孟松夫人（A. Monson）。

早在小組成立之前，一九六四年來台考察的愛綠・孟松（A. Monson）提出〈台灣住宅問題初步研究〉報告，認為國宅計劃應列入國家經濟建設計畫的生產與投資，並考慮人力資源、建築材料及資金土地等配合。一九六五年國宅興建列入第四期經建計畫（一九六五至一九六九年），與前一階段政策之差別，在於經濟論述的轉向，「住宅建設」不再是「非生產性」的投資，而是國家應積極介入發展的火車頭產

業。愛綠・孟松再次定義住宅建設之新觀點：「此項計畫非純粹的社會福利事業，資金不宜大部分仰賴政府資助。」本報告「將住宅建設視為一種工業……住宅工業可解決失業或從事不當職業的問題，並刺激國家經濟之發展」（孟松夫人，1968：93）。這項論述獲得財務與都市行政顧問羅德森（A. A. Rozental）的支持。他在一九六八年發表的研究報告中，闡述當發展大規模住宅工業成功時，不僅能不斷擴大市場，而且有希望獲得其他利益，促進經濟迅速成長。羅德森甚至認為貧民住宅已有政府貼補政策協助，上層有錢階級能自行解決居住問題，只有中層能力有限，真正需要幫忙。此關鍵在於政府是否能運用民間儲蓄潛力，誘導投入住宅建設，而不致影響通膨或其他重要投資。要盡可能改善衛生與安全設備，包括台灣過去住宅兼行買賣或修理等商業服務的舊習慣，期望隨現代生活住宅模式，提供家庭生活與休憩場所思維而革新。她更建議使用政府貸款興建住宅兼作店鋪者，數量上不僅應有限制，還須集中規劃為市場中心，方能使居民有便利又寧靜的居住環境（行政院國際經濟合作發展委員會都市建設及住宅計劃小組，1970：91-94）。這些說法為國民政府發展住宅工業以及住宅政策轉向中產階級提供論述基礎（行政院國際經濟合作發展委員會都市建設及住宅計劃小組，1970：95-96）。

　而令中央苦惱的都市「違章建築」問題，愛綠・孟松認為遷建計劃必須按照住戶不同情況逐區辦理，使遷移後能快速就業，即使未能及時遷移，也

　一位工人不可能在同一間公司工作直至退休，且土地、營建成本，乃至營建技術專業化，亦無法由一個家庭負擔時，國

家已無法透過法令維繫階層，且須因應社會流動轉變，調整新的治理方式，而從「人」的管理改由「物」（可量化之物理特性）的管制。一九六四年修訂〈台灣省國民住宅興建管理辦法〉，將以前畫分勞工、漁民及市民（公教）住宅等貸款辦法，一律改稱為「一般低收入國民」住宅計畫。貸款對象為中低收入國民（但經政府指示拆除或因天然災害損壞住宅，而經專案舉辦貸款重遷建者，不在此限）。看似明確地界定國宅貸款人的階級身分，但事實上並未清楚定義評判中低收入國民之標準，導致對身分留有很大解釋空間。此時期貸款興建國宅住宅條件，也改由控制「不得低於總樓地板面積八坪（$26.4 m^2$）至二十坪（$66 m^2$）的實際建造面積，超出部分由貸款人自付」等實質空間面積大小之限制。法制明定八坪為最小居住水準空間（孟松夫人預設是十六坪至二十坪、償還期限設在二十年至二十五年，年息百分之六，每月償還新台幣四百至六百元範圍，包括利息），並實踐於幾次大型整建國宅計畫，因過於狹小，終為後人詬病。然而，由於身分限制的標準不明，導致購買者未必是真正負擔不起的低收入階級，在幾次轉手過濾後，將真正的低收入圈定在環境中，使整建國宅日漸淪為貧民窟的代名詞。中高階層者則可透過不斷換房與流動，從中賺取價差利潤、累積身價。

區域與都市計劃

聯合國顧問團在短短三年間最為顯著的貢獻是，區域與都市計劃的研擬、技術引介，以及都市環境（土地分區使用）的計劃與管制。在都市計畫專業與人員訓練等方面，一九六八年成立「都市計畫學會」及各

大學廣設都市計畫系，突顯將「都市計劃」領域視為一項專業之里程碑。住宅方面則是在國民住宅問題的研擬、居住現況調查、需要量推估與設計規劃準則、造價、住宅法等層面研擬，尤其是建立「所得水準與長期償還」的貸款制度、「區域發展」理論以及「準則化」設計等，為都市住宅與社區治理帶來新的嘗試。

此階段與過去國民住宅興建計劃不同的是，過去以美援貸款與中央銀行通融為主，財源不穩定，因此只能由每年所設定的興建戶數與所需資金編列年度計劃。未針對各地實質的需

求進行分析，少調查推估，自然難以預先整體規劃，招致因土地問題而無法使用核準之貸款情況經常可見。至一九六九年進一步實施「第五期台灣經濟建設計劃」（一九六九至一九七二），都市建設及住宅計劃小組便依美式技術，以人口成長率、歷年災害損害住宅及都市違建住戶等數字，估算四年期間住宅需求量為十三萬三千戶，進而推測：如果自一九五八年度起逐年提高住宅投資占國民生產毛額的百分比，則可興建十九萬七千二百戶都市住宅。然而在資金、技術、土地等條件未到位的情況下，

此計劃目標始終未能達致（行政院國際經濟合作發展委員會都市建設及住宅計劃小組，1970：82）。

房屋工業化

由於國宅興建速度緩慢與造價日漸昂貴，住宅生產工業化之議題隨著國宅計劃納入經建計劃，使得房屋建造如同工業化製品生產觀念般，普遍在輿論界宣播。住宅工業在一九七〇年代被視為是最有前途的產業，幾年間於美國、日本發展迅速。

住宅工業化奠基在預鑄工法的營造技術上，一九七一年成功大學 BIRG 研究小組曾就台灣住宅問題及生產工業化之可能性進行檢討，提出六個重要結論：一是預鑄事業前期投資大、成本高，須確保長期穩定的需求量，否則不會有人願意投資。二是預鑄工法雖有助於勞動量減少，但因需有技術之工人方能勝任，導致工資增加，也未必能節省勞動成本（一般來說，這類工法適於缺乏勞動力，或是勞動成本昂貴的國家）。三是各項材料費未必降低，且供需充足、穩定，貿然推展反而會造成供不應求、物價波動。

四是建材尺度的配合，包括單位統一、模距系統一致，方能使建築尺度達致完美配合。五是勞力資源專業技術能力差異。傳統建造工人水準參差不齊、施工精度差，須額外投資教育訓練費用，才能使工人參與預鑄工法建造。六是建築業乃是勞力密集產業，若缺乏集中資金與有規模的營造廠難以投資預鑄工廠（吳讓治，1991：51-81）。由此可見，若從節省成本、降低造價角度來看，在各條件尚未成熟情況下貿

然推行預鑄工法，不見得是最佳作法。

由於台灣尚未建立以「模距原則」統籌建材規格化與標準化的工業化條件·在無法壓低造價，甚至使建築工人失業等壓力大，再加上新技術導入期所發生的失誤（如因尺寸公差不夠嚴密，導致漏水問題），國家很快便棄守推行預鑄房屋的決心。在房屋消費市場不接受、營造廠不願投資、政府未強力推行的情況下，一般住宅難以採用預鑄工法，只能逐步推展至超高層樓層領域。

建築尺寸之模距化，意外地在「室內裝修」領域開花結果；在「台尺」概念及工業化的木材製品限制下，如願以 3 的模距倍數（如角材與板材的單位），作為設計與裝修上材料使用的尺度規則，產生模距秩序。系統化的廚具與家具出現，更是模距設計概念的具體展現，設計者或使用者可透過預先設計最小單元之間的組合，快速獲得符合需求的櫥櫃家具，並降低訂製家具的費用。

效率生產實驗場

經濟的步登公寓

一九六八年孟松夫人提出「居住密度與經濟負擔」的論述，她精細計算各類市民每月收入情形、可負擔還款數額，以及他們可能用於住宅費用與造價之後，認為無需設置電梯設備之三至四樓層的步登公寓，最符合經濟效益，不僅造價低廉，還能維持每公頃二百戶（約一千人）之高密度需求。（行政院國際經濟合作發展委員會都市建設及住宅計劃小組，1970：98）在興建經費考量下，這個立論搭配「住宅區不得超過十五公尺的限制」，使得四樓層步登公寓住宅型式得到國家完全支持與推廣，形塑出今台北都市的住宅景觀，也埋下今日林立著不適於老人居住之苦果。

經濟弱勢的集中興建整宅

台北市西南邊因地勢較為低窪、長期受水患之苦，往往連夜大雨後水源、雙園一帶淹水情況嚴重。一九六二年開始配合第三期四年經建計劃的實施，國民政府將都市建設列為社會建設的一部分，並因應都市防洪之需，開始興建淡水河沿岸堤防（周素卿，2000：50）。

台北市政府奉命興建水源、雙園堤防。這裡原有為數眾多的違建戶，為避免他們在其他地區違建[1]，採取先興建容納拆遷戶，後拆除違建並修築堤防。如水源路一期整建國宅基地原為八號公園預定地，後興建三樓層水泥房容納拆遷戶，又如斯文里平價住宅，此區原為垃圾轉運場，違章林立。後配合拆除計畫，改善居住環境衛生與市容瞻觀，就整建原則，興建平價住宅。南機場整建住宅源起，是因此區所處地勢低窪，每值風災水患，房屋容易毀損。且全區本為營地，應為禁建地區，但因陸續設置軍眷宿舍，

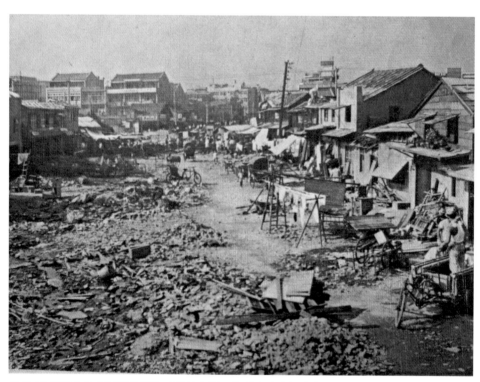

↑ 1960 年代台北市區違建拆除（資料來源：台灣省政府社會處，1966）

使得外省籍人口在軍眷區周邊
搭蓋違章建築，成為台灣最大
違章建築分布區。

安全分署住宅顧問傅萊利會
同聯勤總部視勘風災後，建議
將南機場軍用地開闢為新住宅
區，並成立「台北市南機場附
近地區新住宅籌建計劃組」，
進行先勘查研究與初步規劃設
計（呂理維，2011：63）。同
時也配合厚川端與馬場町兩處
堤防加強工作，台北市奉令拆
除堤外與大同堤防外其他地區
違建。進而配合四年整建計畫，
加強萬華與大龍峒地區建設，
增進居民生活水準，進行房屋
整建。

↑ 1965 年台北南機場區域改造與南機場公寓（資料來源：台灣省政府社會處，1966）

安置拆遷戶的整建國宅、平價住宅為早期政府集中興建國宅社區案例。它們皆為臨街廓且高建蔽率之連棟公寓，雖略有社區概念，但由於所徵得之基地面積小、形狀零碎，難以有完整的社區區域，往往一個國宅計畫區域就有數條既有道路穿越，難以整體規劃，特別是缺乏公園、社區活動中心等公共設施之需求；但已注意到住宅基地與周圍街廓之間的關係，並設有明確規則，確保住棟之間擁有一定距離，以維持各住宅單元通風、採光等舒適性，在住宅配置原則與鄰棟間隔上給予限制，也搭配建設學校與市場，適應公眾需要等。

南機場周邊為台灣第一個由軍方、省政府、市政府和地方居民共同合作的平民住宅（周素卿、劉美琴，2001：45）。本計畫採民間建築師事務競圖設計[2]，公共工程局協助發包，以及由政府人員、建築師及居民代表組成之監工組長駐工地（台灣省社會處、台北市政府，1964：3）。完工後住宅依照每一違建戶原本居住的空間大小，劃定甲、乙、丙三種住宅（八坪／十坪／十二坪等規模）用以分配。並依循興建國民住宅貸款條例，居民自籌百分之二十，向政府貸款百分之八十，以 5 釐之低利息，分十五年償還（但土地權為國家所有，居民僅擁有建物權）。

由於參與整建國宅競圖之建築師須遵守「國民住宅地區規劃準則」以及「國民住宅自行設計準則」之規定，設計出住宅單元面積在 $30m^2$ ～ $78 m^2$（十坪至二十六坪），造價約在每平方公尺九百零九至九百一十元範圍內的住宅，及容納最多戶數方案。獲得競圖優勝者多為單一土地下爭取最多戶數方案。因此，建築師為確保達成業主設定的面積、戶數，多將社區公共設施部分壓縮至最小，導致鄰棟間距非常狹小、

↑ 1966 年台北市南機場公寓新落成的忠義國民學校教室，即在南機場市場樓上（資料來源：台灣省政府社會處，1966）

↑ 1977 年台北南機場整宅一期（資料來源：台北市政府國民住宅處，1977）

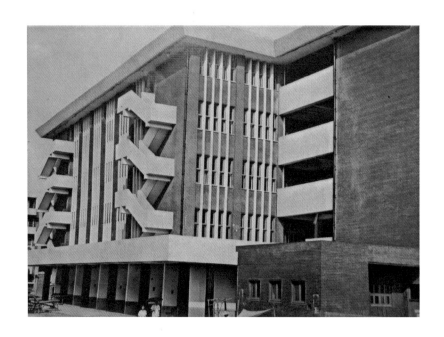

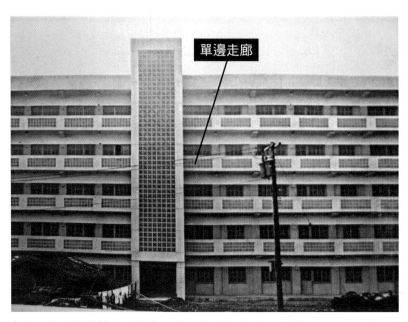

單邊走廊

上圖：1966 年南機場公寓市場與學校（資料來源：台灣省政府社會處，1966）。下圖：1963-1964 年台北市斯文里整建國宅外觀（資料來源：台灣省政府社會處，1966）

開放空間相當不足（沈孟穎、傅朝卿，2015：64）。而實際建造的甲、乙、丙三種住宅面積，皆遠低於原規定標準，約降為丙丁戊等級，顯示整建住宅被預設為最低階的住宅形式。

一九六四年至一九六八年陸續完工之南機場整宅社區，基地與街廓規劃採一字型或是回字型公寓配置，道路系統區分為外部交通（主幹線）與社區內部道路（次幹線），但尚未思考行人步行的路徑。同時為使被安置原住戶生活便利與攤販能繼續謀生，於二期地下室始設南機場市場，與鄰近的忠義國小，構成一自給自足之新

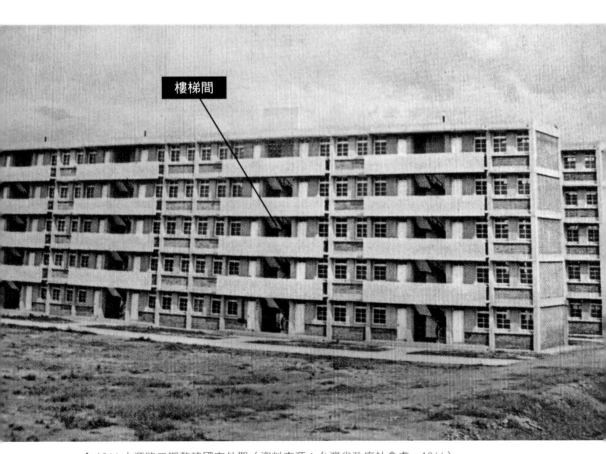

↑ 1964 水源路二期整建國宅外觀（資料來源：台灣省政府社會處，1966）

社區規劃。二期的圍聚配置，此種配置不強調座向與方向感自成一天地，且開窗面積更為擴大，改雨庇為加厚窗框，勾勒出窗戶立體感，強調立面上之穿透感。住棟圍塑出中庭，一則作為社區地下室市場、停車場採光、通風來源，二則形成公共戶外景觀空間。以柱列、外部走道、懸挑樓梯形塑出空間流動感，同時呈現出平等與匿名之集居基礎。正如 Heynen 分析 Westhausen 所評論現代住宅設計之特點：「設計的極端簡潔與禁慾主義不是為了降低營造成本，而是為了讓居民能夠擁有新的與當代的生活方式」（Heynen, 2012: 63）。整宅在每坪單位造價上未必便宜，但透過縮小室內坪數可獲得較多住宅單位，還是能達致某種數字上的經濟效益。

整建國宅作為一種特殊的國宅空間形式，體現現代最低限度住居概念，以理性與機能性為標準，轉向在建築成本考量下，以僅有資源服務更多人的價值選擇（Heynen, 2012: 48-49）。一字型住棟朝向同一方向的正面與背立面對望，不僅符合簡潔一致的現代線性建造原則，也意味在節省經費的同時，每個人都獲得平等的對待（Heynen, 2012: 57-58）。在建築外觀方面，為狹長量體，沒有裝飾，僅展現材料與結構之「本質」狀態的簡潔風格。成排設計的住棟在外觀上並沒有層級、也沒有中心，仰賴的是序列性（座西北朝東南）的排列，使人聯想到生產線工作站。無論是走廊式國宅或樓梯間式國宅皆是整齊一致的立面形象，與前一時期的示範住宅公寓最大差異為，在外觀上取消陽台，僅設「雨庇」爭取最大室內空間（南機場一期雖在建築短向部分設有景觀陽台，但立面上之修飾效果遠大於實質使用）。此作法意味著住戶不再擁有個別家庭私密之半戶

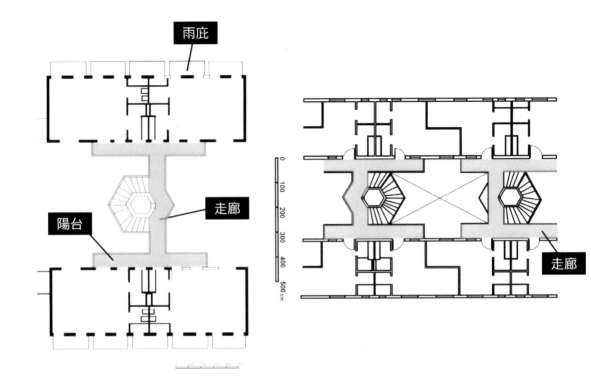

雨庇

走廊

陽台

走廊

左圖：南機場一期甲種住宅二至五樓平面圖（資料來源：都市規劃處，1975）／作者重繪
右圖：南機場一期丙種住宅二至五樓平面圖（資料來源：都市規劃處，1975）／作者重繪

西向臨路面空地也須配置住宅單求利用土地與配合道路開設，東配置仍盡量維持南北座向；但為足小家庭所需，南機場一號社區是八坪還是十二坪，顯然無法滿述情況並未有太多改進。不管放寬原規定的最小空間，但上計劃時，在住宅面積規格上稍稍性。即使至一九七五年執行萬大逐步搭建所需之生活空間的彈能滿足居住者可隨著家庭規模，但居民的非正式建造行為，卻較確實比過去違建棚屋來得整潔。設潔白磁磚的廚房與衛浴設備（鋪年完工時，外觀與居住品質（鋪不可否認的，這些整建住宅當外空間，朝向集體生活發展。

元，如此一來，便無法兼顧氣候適應問題。

在缺乏人行步道與門前綠地的情況下，人車分道的概念尚無法落實，停車場之需求也尚未被重視。坦白說，一九七○年代台北擁有汽機車之家庭仍是少數，規劃與建築專業者尚未意識到停車問題當可理解。

隨著經濟越發展、都市人口持續增長與街道攤販林立，才使得社區呈現住商高度混和、街容凌亂之景象，此時停車問題才真正成為都市住宅治理之難題。

一九七三年啟動台北萬大計畫，維持以天井、走廊連結各

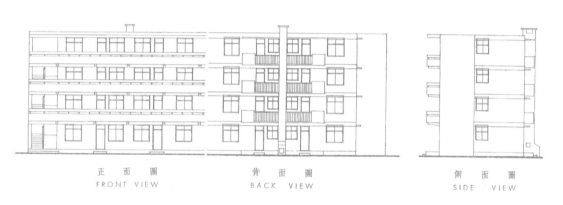

正　面　圖
FRONT VIEW

背　面　圖
BACK VIEW

側　面　圖
SIDE VIEW

一　層　平　面　圖
1st FLOOR PLAN

二　至　四　層　平　面　圖
2nd to 4th FLOOR PLAN

4-AB-18-1四層單邊走廊型公寓住宅

每戶總面積(18.46坪)
Gross Unit Area 60.93m²

每戶分攤公用面積
Public Area Per Unit 6.03m²

每戶私用面積
Net Unit Area 54.90m²

L & D 19.08m²

B R 1 10.50m²

B R 2 8.70m²

K 4.86m²

BA 4.68m²

0 1 2 3 4 5M

↑ 1967 年整建國宅常採用的單邊走廊型公寓住宅形式（資料來源：公共工程局，1967）

住宅單元，室內不作隔間的平面配置。與南機場一期相較，另作與起居室連結的服務性陽台，希望滿足住戶對外晒衣之需求。可惜的是，往往因為室內過於狹小，幾年後便由居民自行擴充為廚房儲藏使用。令人疑惑的是，廚房對外之排煙口仍然是朝向室內天井，煙霧瀰漫與煙囪效應問題仍不見解決。又或是將雨庇逐漸外推為陽台或儲藏室，以及將廚房擴建至陽台，以容納新增家庭生活需求的情況相當普遍。

換個角度，或許這些非正式自建行為，恰恰突顯了台灣住居空間的在地性與特殊性，以及現代主義建築專業者對於台灣住宅陽台、廚房、儲藏室等空間需求的漠視。

當經濟重建與勞動關係再度產生變化時，權力運作模式隨之轉變，工業化、都市化以及城鄉流動成為常態，使得將人民固著在社會位址維持秩序之權力模式，已無法順利運作。此時住居治理的對象轉為弱勢的低收入國民，也就是因天然災害損壞住宅或因整頓市容而違建的住戶。國家依據都市治理的新分配原則，將自由市場的住宅區規劃在市中心的新興地帶，或重新組裝。權力運作也調整為區隔社會群體模式，國家輕易支配公教人員與違建居民；他們雖在與優勢群體的空間資源爭奪戰中敗陣，卻遭逢不同待遇。違建居民容身在市中心、住宅規模極小、品質不佳的整建國宅內，成為城中邊緣人；公教人員雖遷居至市郊新社區，卻能享受寬敞公教住宅與細心規劃的公共設施環境。這種差別造成社會階層的差距越來越大，並埋下中低階層空間區隔之惡源。原在市郊的獎勵投資國宅幾年後發展為新核心，形成天價國宅。

人行道

↑ 1973-1975 年台北萬大計畫（南機場一號）（資料來源：台北市政府國民住宅處，1975）

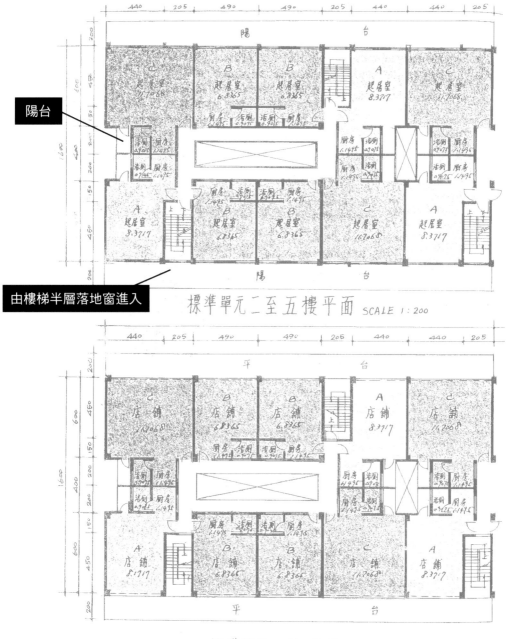

↑ 1973-1975 年台北萬大計畫（南機場一號）標準單元平面圖（資料來源：台北市政府國民
　住宅處，1975）

概念引進

居住密度與容積率

為配合都市改造與拆除違建，而集中興建「先建後拆」整建國宅。公共工程局引介英國建築研究所（Building Research Station）於一九六〇年出版的《住宅用地密度》[7]研究報告，重新理解都市住宅擁擠問題，並作為國宅新社區的規劃方法。

該研究首先澄清「住宅用地密度（Housing area density）」，即為土地居住強度之衡量，用即總樓地板面積與一棟或多

來表示人數多寡與其居住土地面積之關係，也就是每畝居住之人數（每人所占平方呎數）[8]（Stevens, 1962）。並且認為不應將高密度視為壞的居住品質；反之，亦不應將低密度視為好的居住品質。住居環境衛生或擁擠與否，還與其他住宅條件（房屋品質、容積、面積及其使用狀況等因素）有關，絕不能簡單化分。該研究提出「總樓地板面積比率（Floor space rate）」[9]——

棟住宅內居住人數之比率（每人所占居住面積），作為計算及控制在某一面積內居住設備數量之度量單位。而「容積率（Housing area ratio）」[10]指的是住宅用地內總樓地板面積與占住宅用地面積之百分比。基地建蔽率（Plot coverage）係指住宅基地內，住宅總建築面積所占之比例。在此基礎上，一九六三年實施〈台灣省國民住宅地區規劃準則〉正式將「密度」納入管制，規定各住宅種類及樓層數須

150

符合總樓地板指數、道路指數與綠地指數之範圍（行政院國際經濟合作發展委員會都市建設及住宅計劃小組，1970）。合宜之住宅基地配置，除面積上的密度管制外，鄰棟間隔與住宅外部空地也納入管制的項目。

高規格鄰里單元

市郊公宅

一九六〇年代經合會都市建設及住宅計劃小組引入一九二九年美國 C. Prerry 提出的「鄰里單元」（The Neighborhood Unit Plan）設計原則[11]，並因成功應用在美國紐澤西州雷特朋（Raeburn）社區，又被稱為「雷特朋設計原則」（Raeburn Principles）規劃方法。期待透過部分原則性的條件，使建築師創造更有創意的住宅設計。

C. Prerry 提出六大基本原則，一是里鄰大小（size）：一個住宅單位的發展，應有一所小學，以供該區住戶的需求。二是里鄰界線（boundaries）：里鄰四周應以主要幹道作界限，幹道須有足夠寬度，車輛能在里鄰地區邊線流通。三是里鄰開放空間（open space）：應有一適宜的小規模公園與遊憩地點，有計劃地供應里鄰的需要。四是里鄰學校與其他機構的位置（institution sites）：應符合里鄰單元範圍，並集中於某一中心點或

公共地點。五是里鄰商店（local shops）：服務於里鄰的人口，位置應在里鄰邊圍地區，以交通口或里鄰間連接地點為理想。六是里鄰內道路系統（internal street system）：應作一整體設計，使里鄰單位內的交通便利、流通[12]（楊顯祥，1971：283-284）。每個鄰里單元隱含著實現相對的「自我供給」，這

種理想城市結構的概念是作為初級社區生活與自治權之基本前提。同時也是一套因應汽車時代來臨，開發郊區低密度住宅社區之設計原則。其重要特徵為住宅群中央留有公園或幼兒遊戲場，避免社區內部穿越車道（人與車輛之動線不可交叉）、小學校、庭園綠地隔離在四百公尺之內，並在社區適當區段中設置公園及遊樂設施。

噪音等。

一九六四年台北市通過「新社區建設委員會」並公告實施「台北市民生東路新社區細部計畫」，初步實現了鄰里單元社區規劃理念。民生社區包含七個鄰里單元，各鄰里單元之大小以足夠設立小學人口為基礎；學童通勤就學的步行距離

↑ 1972 年民生東路社區周邊（資料來源：中央研究院台灣歷史地圖資料庫）[3]／作者截圖重繪

建築基地須依規定留設人行道，使社區最小道路也可維持十公尺淨寬，形成新興社區的形象（林秀澧、高名孝，2015：58-60）。人行道、路樹形成之綠帶，再加上高比例綠地，呈現出美式住宅社區之雛形。

一九七一年國民政府為中央民意代表（立委、監委及國大代表），在內湖山腳／梘頭、新店十四張等地方興建「中央新村」，由民間建築師事務所（德聯）設計，每戶占地六十坪，建坪四十七坪，為背靠背、雙併式二層樓住宅，是低建蔽率、悠閒恬靜高規格住宅。除新店十四張為平坦基地外，

內湖山腳與梘頭中央新村皆依山坡地勢配置住宅座向。每個居住單元設有前院後門，一樓室內設有起居室、餐廳、廚房、半套廁所等基本配置外，另增設書房以符合中央民代的生活屬性；二樓設有三間臥室、三合一浴廁，並設有前後陽台。

整體社區形象以鄉村恬靜景觀為理想，該案建築師受專訪時曾說：「如科比意在一九三八年理想展中的號誌──陽光、空氣、綠地的響應，這在我們的社會，尤其是台北近郊，也確實難得」（建築師，1977：50）。但這不過是台灣典型現代主義追隨者的修辭，體現非柯比意對於開放都市（open city）概念的設計原則，更像是美國戰後發展之郊區工人住宅社區仿製（Hayden, 1986：35-38）。

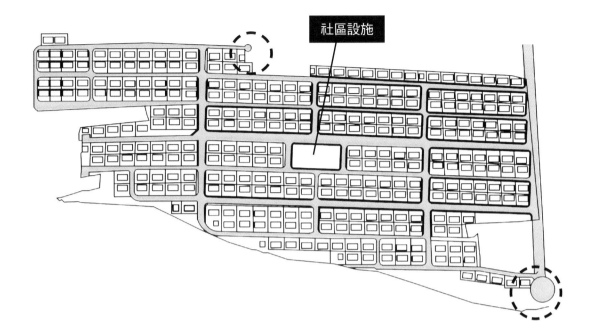

社區設施

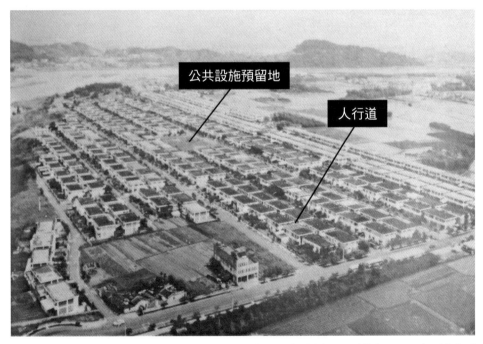

公共設施預留地

人行道

上圖：1971 年公教住宅 - 新店十四張中央新村基地配置（資料來源：建築師，1977）／作者重繪。下圖：1971 年由高處所看到之新店十四張中央新村（資料來源：建築師，1977）

1968 年民生東路新社區公教
住宅（資料來源：國家文化
資料庫，1968 ／行政院農業
委員會提供）[4]

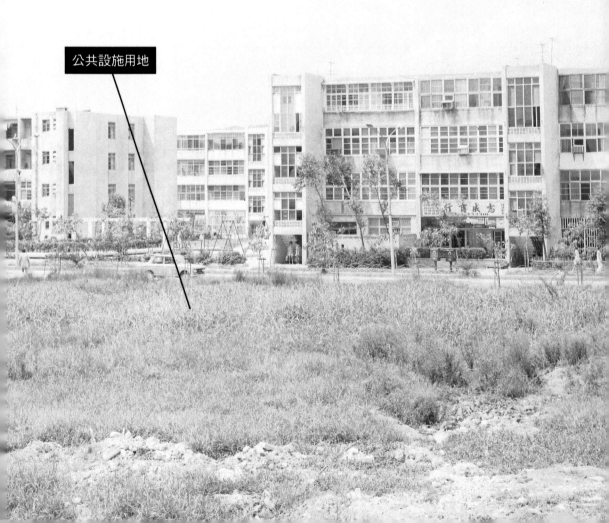

公共設施用地

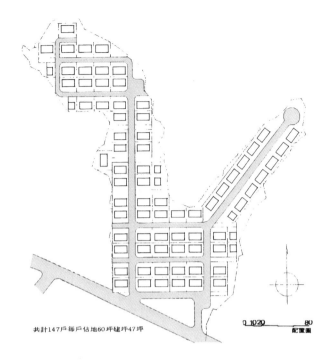

共計147戶每戶佔地60坪建坪47坪

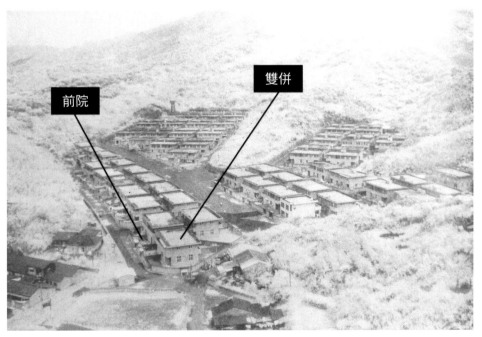

前院

雙併

上圖：公教住宅──內湖山腳中央新村配置圖（資料來源：建築師，1977）／作者重繪
下圖：1971年內湖梘頭中央新村社區外觀（資料來源：建築師，1977）

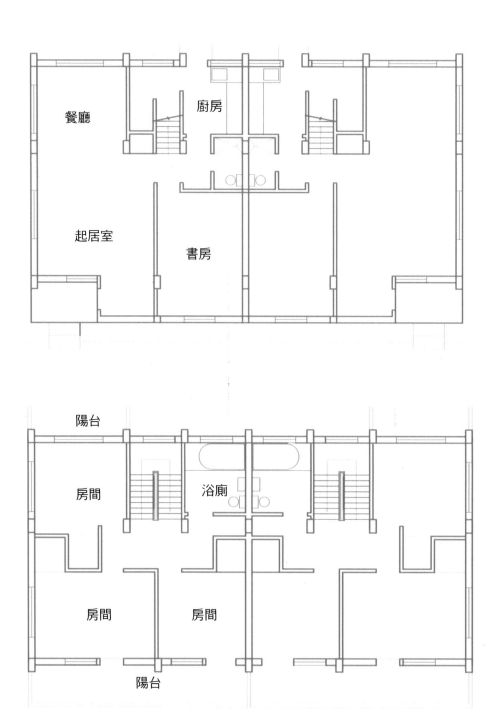

餐廳　廚房

起居室　書房

陽台

房間　浴廁

房間　房間

陽台

↑新店十四張中央新村社區住宅配置（資料來源：建築師，1977）／作者重繪

預鑄生產技術

技術革命的實現與工業化發展，被視為國家是否現代化與進步發展程度的評價標準。

由於國宅興建速度緩慢與造價日漸昂貴，住宅生產工業化的議題，隨著國宅計劃納入經建計劃，以及集中興建或開關新國民住宅社區政策方向，使房屋建造如同工業化製品生產的觀念一樣，普遍在輿論界宣播。

「推行房屋工業化，在觀念上必須有新的認識。過去一般均認為房屋是不動產；是個人的固定資財，而不是生產事業。

這是農業社會的守舊想法。在工業社會中，已把興建住屋視為一種生產性商品和投資。也就等於製造汽車、冰箱等其他工業生產品一樣。這個觀念的轉變，不僅可以誘引企業家投資住宅建築，更促使都市建設與社會建設走向現代化；同時因著大量住宅的興建，刺激多項建築材料與家飾設備器材的生產與創新，增加工業發展與經濟繁榮，也就是促進國家建設的現代化。……

所謂住宅工業化，即採預鑄方法，使用機械製造房屋，其原理猶如工廠生產汽車，先製造各種零件，加以銜接裝配，即可出廠行駛。」（方青儒，1970：87-

（88）

在大部分意見裡普遍認為，住宅工業化即是採用預鑄方法；先在工廠裡生產出房屋零件，再加以銜接裝配，即可出廠使用。其優勢還有降低造價與縮短工期等。

早期的國宅興建也不是沒有試過小規模「預鑄」。

一九五七年民營大陸工程公司嘗試預製空心樑，並於一九六一年信義路示範住宅展覽採用。

「預鑄混凝土」構造之梁柱、板及屋頂板預先在工廠內鑄造，牆壁採空心磚，在工地僅需搗做基礎，裝吊混凝土預鑄品、疊砌空心磚牆及裝修工程（公

共工程局，1961：3-4）。繼而，中國力壩鋼架公司亦設廠試製預力混凝土柱樑，一九七一年中日合作設立第一所混凝土預製板生產工廠，終於一九七三年在台北民生社區蓋第一棟板構系統之預製公寓，看似前途似錦的預鑄市宅其實暗藏隱憂。由官方開始推動住宅工業化有二個重要的推手與契機，一九六七年至一九六八年間，擔任經合會副主委的李國鼎以及內政部長徐慶鐘因有機會參觀丹麥、馬來西亞、日本等地之預鑄房屋案例，認為工業生產方法不僅可以大量快速建造，且可節省工料費用和降低造價，兩案之室內坪數分別為二十

不失為紓解國宅興建費用短缺之問題，遂積極推行住宅工業化。[15]

一九七五年第一個採用預鑄方式興建國宅——「劍潭預鑄國宅」，由中藤公司興建完工，同年該公司又承接「華江預鑄國宅」，一時間一片榮華。

劍潭預鑄國宅為五層樓梯公寓，平屋頂白牆，頂樓樓板外延為屋簷，漏水管由屋頂垂至一樓水溝。底層抬高一・八公尺，並在每層住宅單元中設陽台。陽台為鏤空鋼管欄杆，整體建築外觀呈現出輕巧、構件化之工業化形象。

坪、十六坪與十二坪，算是合宜住宅規模，但若比較傳統工法與預鑄工法之國宅會發現，室內配置相當簡略，廚房與廁所雖符合設備集中原則，但面積非常狹小。特別是廚房，基本上只配有洗水槽功能，幾乎沒有空間置放瓦斯爐與冰箱。

一九七七年台北市國宅處作現況調查統計，發現很多國宅用戶將冰箱置於客廳，更別提小坪數之預鑄國宅，情況恐更為嚴峻（台北市政府國宅處，1978：45）。

陽台空間屬性定位曖昧，透空欄杆設計似乎為眺望景觀設置，而非實際使用考量。狹小

浴室顯然放不下洗衣機等設備，試想當洗衣機與晒衣架置入時，陽台會變得雜亂不堪，基本上是不可能維持整潔和輕盈的視覺美感。

在成本分析方面，預鑄國宅平均每平方公尺成本造價還高出傳統鋼筋混凝土近千元，甚至是兩倍價差（台北市國宅處，1977：32-33）。施工方式也只能算是半預鑄式，此種工法在工廠或工地依據預鑄模具，完成預鑄樓板後，再搬運至國宅基地，組立於RC牆面上，經過焊接鋼筋及澆灌混凝土後完成。發展初期量產技術尚未純熟，各建築組件公差尺寸太大，

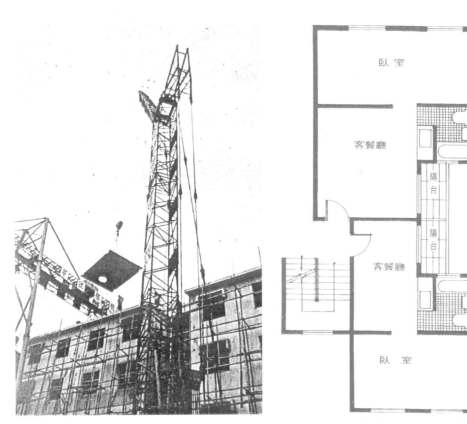

上圖：1977年台北華江預鑄國宅施工情況（資料來源：台北市政府國民住宅處，1978）。下圖：1977年台北華江預鑄國宅平面圖（資料來源：台北市政府國民住宅處，1977）

施工不精準，導致漏水或零件不配合情況嚴重，再加上缺乏個性化設計、品質低落等，皆讓預鑄國宅一出市場便蒙上不白之冤。

預鑄樓板

↑ 1977 年台北華江國宅（半）預鑄施工情況（資料來源：台北市政府國民住宅處，1978）

富國強民的表徵

一九六○年代台灣成功納入世界分工體系，國家經濟發展以外貿為基礎，國民所得的提高，有別於勞動階級，新中產階級是由受較高教育、專業與技術訓練之管理階層組成。他們介於資本家與勞動階級之間，這批充滿活力的新中產階級蓬勃發展，共同為「台灣經濟奇蹟」貢獻心力。他們同時也是房地產的需求者，是房地產市場形成的基礎。

當經濟領域獲得很大進展，人民口袋有更多資金時，「無恆產」的問題再度浮上枱面。

環顧周邊國家，歷經十多年戰後重建，戰敗國的德國與日本在經濟與社會各方面皆取得驚人發展。特別是戰敗國日本，在極短暫的時間就獲得極大成就：

> 「在短短十餘年中，便成為現代化的強國。……唯有健康的生活環境，才能培養出堅強體魄與奮進有朝氣的國民，才能建立安定有秩序的社會。所以一個真正進步的國家，或一個國家之進步程度，可以從它的國民是否普遍享有合乎現代人類尺度的居住環境上表現出來。」（朱諶英，1971：59）。

甚至連鄰國（同為發展中國家）的新加坡、韓國、香港，

在公共住宅領域也頗有建樹，對於自傲於經濟奇蹟之台灣政府更是難堪，解決住宅問題已被視為大有為政府富國強民的基本要件。

為同時滿足平等分配與照顧弱勢的目標，一九六四年以後，國宅供給對象正式明文為低收入階層家庭。為使國民住宅設計更有變化，遂捨棄標準圖，改採「公開競圖、委託建築設計」方式，興建符合最低居住標準的「集中興建」國宅社區。（丁清彥，1976：30-38）。如薛琴在一篇討論整建國宅設計中所述，建築師經常採用「中央走廊或單邊走道等，最少公

噴三伏壁（1/3水泥底）

240

300

300

300

360

南向立視圖

164

共設施分擔之經濟方法，以串連各個單元」方式節約土地，降低戶外公共設施空間（陳國偉，1991：38）。此一邏輯直至一九七六年廣建國宅興建政策前皆是如此。

一般而言，為控制興建費用，使得單一土地能容納最多住宅單元，國宅室內設計多乏善可陳。但由陳仁和建築師設計的高雄台灣新聞報業公司國民住宅新建工程[18]，在室內建材上卻別樹一格。

該案為五層樓國宅社區，由中央走廊串起住棟與住宅單元，並設有三種大小兩房格局平面。

由於住棟間的天井間隔小，雖

↑ 1968 年台灣新聞報業公司國民住宅新建工程南向立面圖 ／ 陳仁和建築師
（資料來源：國立臺灣博物館二戰後台灣現代建築圖說資料庫管理系統）[5]

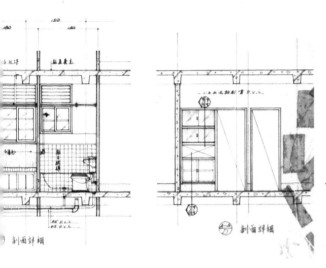

← 1968 年台灣新聞報業公司國民住宅新
　建工程廚房、壁櫃、浴室詳圖／陳仁
　和建築師（資料來源：國立臺灣博物
　館二戰後台灣現代建築圖説資料庫管
　理系統）[6]

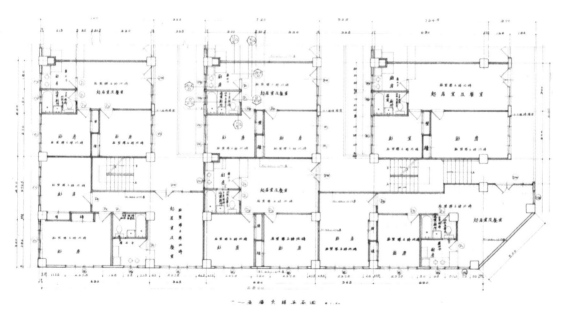

↑ 1968 年台灣新聞報業公司國民住宅新建工程二～五樓平面圖／陳仁和建築師
（資料來源：國立臺灣博物館二戰後台灣現代建築圖説資料庫管理系統）[7]

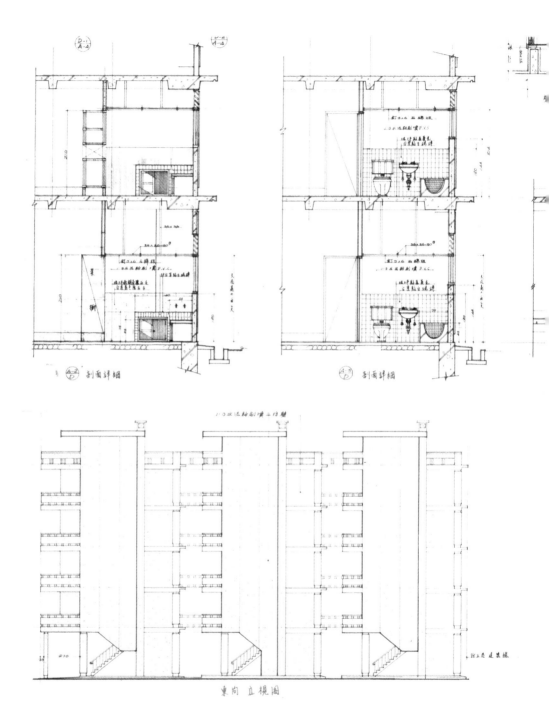

↑ 1968 年台灣新聞報業公司國民住宅新建工程東向立面圖／陳仁和建築師
（資料來源：國立台灣博物館二戰後台灣現代建築圖説資料庫管理系統）[8]

不至於採光不佳，但也談不上
有景觀，於戶外行進時稍微遠
眺，即可看進別人家後面，私
密性不佳。但值得細細品味的
是廚房與浴室設計，廚房地面
與牆面流理台度以上採用磨石
子，且流理台面貼上馬賽克，
除了可便於清理維護外，亦搭
配上內嵌木門櫥櫃，由不同材
料的質感拼貼出空間的趣味，
展現地方傳統土水工藝技術；
其整體空間的細緻表現，非台
北國宅建案僅面貼單一白色磁
磚所能比擬。

最大興建數量、標準化的設
計方法與最小居住空間基準，
成為國宅創造「平等」的工具。

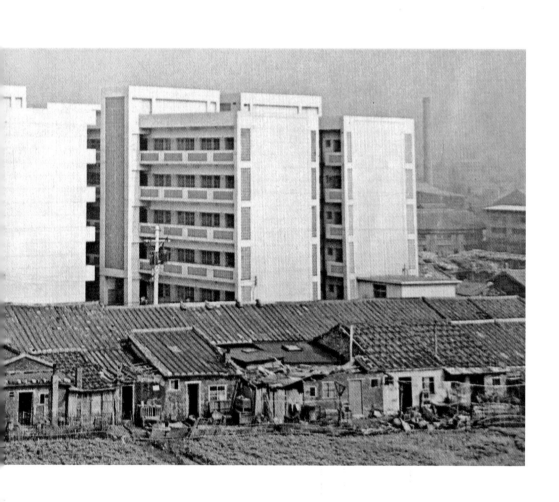

大同小異、去個性化、去身體感之住宅配置，形塑出平屋頂、方型平面、幾何線條的現代公寓形象。為郊區疏散政策而設計營建的公教住宅，彰顯城市中產階級對於郊區田園生活的夢想，並實現政府宣導「城市鄉村化、鄉村城市化」之目標。

然而，在公共性的前提下，每個住戶都應獲得公平對待的平等設計想法，以及在最大限度住宅量的設計需求下，呈現出簡潔、秩序與生產效率之住宅景觀。

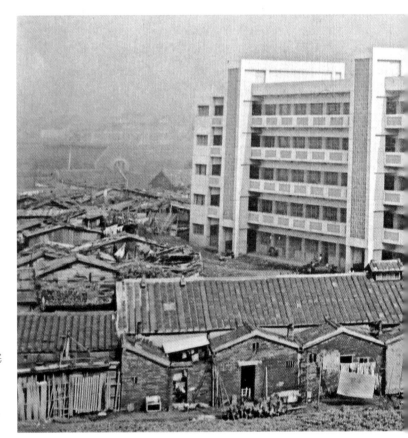

→ 1965 斯文里平民住宅竣工與周邊傳統住宅有著顯著對比（資料來源：台灣省政府社會處，1966）

伍

樂透國宅

追逐獲利的投注所

「這次運動主要是以中產階級為訴
求對象，且將炒作地皮的財團作為
打擊目標，以政府的土地政策失當
為批評源頭，然而這三者又是相關
糾葛，互為因果……無住屋運動能
否持續下去，因現有經濟制度造成
中產階級矛盾面，當列為首要解決
目標，不然，這個運動到頭來難保
不會變成中產階級自己拿石頭砸自
己腳的窘境。」（郭承啟，1989）

形式民主與經濟狂飆下直接興建國宅（一九七五至二○○○年）

一九七○年代台灣歷經退出聯合國、石油危機與強人去世，軍事威權政府也接受反攻大陸無望的現實。台灣貧富差距縮小至戰後以來的新低點，雖然面臨中美斷交與第二次石油危機，整體經濟仍呈現欣欣向榮的局面。都市土地改革的失敗（漲價歸私、地方政府財政困難、土地房產所有權迅速集中、私有化），帶動土地的漲價，使得投機行為更為猖獗。都市房價經過幾次波動已達天價，房地產成為昂貴的貨品，崛起的市民階層亦難以接受混亂市容，與缺乏公共空間設施的居住環境。都市的住宅危機如同「經濟奇蹟」的鏡像，映照出難堪又無奈的生活處境。

需要大量資金或長期信用方可獲得（唐學斌，1978：18）。崛起的中產階級雖受惠於經濟發展，但也苦於一屋難求。政府有責任提供廉價住宅，已成為社會共識；長期以來國宅不足的問題，此時已沒有可迴避理由。高房價使得市民只能委身在品質低落的社區環境中，市中心老舊（眷村與違建）、社區破敗與擁擠越來越嚴重，崛起的市民階層亦難以接受混亂市容，與缺乏公共空間設施的居住環境。都市的住宅危機如同「經濟奇蹟」的鏡像，映照出難堪又無奈的生活處境。

一九七六年政府頒布「廣建國宅計畫」，國宅重新被視為可對經濟作出貢獻的建設計畫，並應提供不同經濟條件的市民

172

能負擔的住宅。無奈事與願違，由台北市七十年度國宅配售對象統計顯示，基地拆遷戶加上牴觸公共工程拆遷戶占了當年度配售近七成的比例，能夠發放給一般市民登記抽籤購買的數量不到三成。顯見大張旗鼓的國宅計劃，並未真正解決住宅短缺問題，不過是經建計畫下的配套措施。

由於國宅興建數量嚴重不足，縱使已保障低收入家庭購買條件，也會因「依工程拆遷或其他特殊情形，報經上級國民住宅主管機關核准」例外允許，而大開後門。大部分「六年國宅計畫」的住宅未經公開

申購程序就已經分配完畢，且根本無法保證承購者確實是低收入家庭。有些國宅係委託公民營企業單位興建，並優先配售給該企業所屬員工，導致承售工程及老舊眷村改建等業務。

一九九〇年以後公共政策趨向「自由主義化」，也就是經濟自由化與國家去管制化，皆助長政府不適於直接干涉住宅市場供給的聲音，長久以來國宅蓋得差、蓋得不適宜等負面觀點，以及「樂透式」國宅分配不均等問題，使得民間普遍贊同政府應將興建國宅的經費，移作購屋優惠貸款或是租金補貼。終至二〇〇〇年政府宣告（二〇一五年國宅條例正式走入歷史）停止

根據公開售給該企業所屬員工，導致承售工程及老舊眷村改建等業務。

一九九〇年以後公共政策趨向（行政院經濟建設委員會住宅及都市發展處，1980：7-8）。

一九八七年解嚴，政治上逐漸轉型為形式民主的國家體制，為求市民選票支持，一九九一年持續頒布六年興建計畫。但此時國家權力已漸弱化，伴隨著資本家崛起成為形式民主所需之金主，兩者結盟為新政商關係，國家一方面協助資本家掠奪國有土地，

辦理直接興建國宅及獎勵投資興建國宅，轉為購屋優惠貸款政策，並與活絡民間房地產市場思維相結合，強化住宅為「商品」的認知。視住宅自有率為圭臬的技術官員們，將「住者有其屋」的觀念深植在一般大眾的腦海中，形成了普遍共識，此時房價仍舊不斷被炒作、推高。

尤其在二〇〇二年修正《國民住宅條例》新增「輔助人民自購」項目，是指經政府核定，由人民自行購置自用住宅，並向金融機構貸款，且由政府補貼部分貸款利息的住宅。此項規定放寬國宅承購人的身分，導引民眾購買民間興建住宅，

↑國民住宅興建業務配合機構（資料來源：台北市政府國民住宅處，1977）

美其名給予民眾更多彈性與自由選擇，實則助長民間炒房的風氣。台北市房價從未跌落的歷史常常被老台北人拿來談論，埋怨自己當年若「早知道」，無論房價如何都會購入。

國家完全將住宅供給讓渡給私部門，也給予更多誘因鼓勵房地產業者興建住宅，廣建國宅計畫其實是政府首次認真面對住宅供給問題，由政府直接興建國宅，三級政府下設國宅專責單位（中央為內政部、省〔直轄市〕住都局、縣〔市〕國宅課或處），興建大規模國宅社區。看似權責分明的國宅主管機關，仍是多頭馬車、各

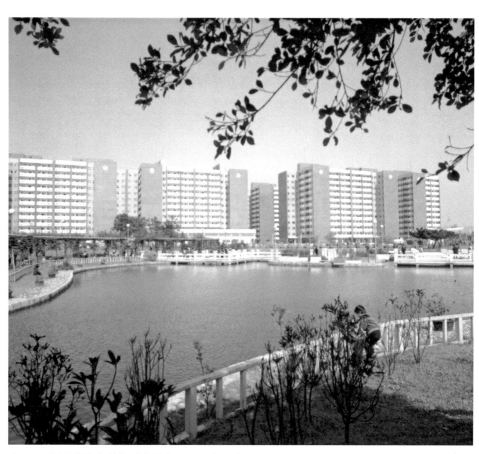

↑ 1979 年國光國宅外觀（資料來源：國家文化資料庫，2000 ／行政院農業委員會提供）[1]

自為政。

國宅機關所規劃的國宅社區，售價由國民住宅主管機關參照附近房地產市價酌予折減，並得依十五年以上分期攤還貸款。同時擬定貸款額度不得低於售價之百分之七十，承購人居住滿一年後，即可將該住宅及基地出售、出典、贈予或交換等規定。主管單位可選擇自行設計或透過公開競圖方式，委託建築師設計，進行興建工作。

國宅社區應是規模五百戶以上（有的甚至超過二千戶以上）的大型社區，以台北為例，在市中心直接興建國宅，多為既有眷村社區改建，並集中在萬華、古亭一帶；山坡地開發國宅社區，多在北投、內湖與萬芳一帶。

國家為求持續發展，使大型經濟計劃排擠都市空間用地，經濟價值較高的土地被保留為商業用地，或興建成高級住宅社區，市中心老舊眷村亦被大量拆除，以增加土地利用效能。同時解禁山坡地、開發郊區新市鎮，作為將人口疏散的新領地。都市更新不僅僅是空間上的市容改造與空間利用形式改變，同時也是居住者的更新——縉紳化現象同時展現在市中心眷村改建與郊區新建的國宅社區上。

區域計畫

於一九六〇年代後期引入台灣，期待透過科學的研究方法，定義空間的「規律性」。「空間必須重新被概念化，是無法用隱喻、詩意語調來描述自然環境的不規律特徵，而是純粹、簡單且可以量化的距離」（Peet, 2005：30）。在此觀點下，空間簡化為「等向平面」，土地利用與空間分布皆可用理想化的幾何圖形，表達空間彼此相互關係與互動。並進一步發展「空間經濟」的概念，運用數學模型和圖表總和，研究經濟發展計畫、天然資源保育計畫、特定區計畫等，配合「經濟」發展，成為空間專業領域之顯學。過去由經濟學家主導的國家發展計劃，慢慢讓位給各類型技術專家（如都市計畫、交通運輸、公共衛生工程、環保資源），直至今日仍主導著國家發展政策。

由於地面空間性質不同，所延伸的「區域計畫」任務也不同。但有關「人口與工作地點平衡分布、減少交通時間的運輸網、開發與服務的空間分布、安排非農業用地及利用天然資源、聚落大小與分布研究」等主題，長期以來是關注的重點（楊顯祥，1971：320）。不同層級的區域計劃，如都會區域計畫、河川流域計劃、綜合發

在「區域計畫」的架構下，技術官員們心目中理想的應是「避免大城市惡性膨脹與零星無計劃發展所帶來的公共設施浪費、土地濫用、蛙躍發展，及沿交通道路蔓延

不止的帶狀發展；有效使用土地，容納合理人口，並平衡居住、工業與農業發展空間，形成優良的生活環境。」而施行目的主要是促使中心都市分散，以緩和膨脹，故扶植四周若干衛星都市或新市鎮（New Town）。但在缺乏財源和開發手段的情形下，都市計畫淪為「管制」計畫，政府只能透過一再消極的延期方式，確保都市計畫的公共保留地（張景森，1993）。正如時任台北市政府都市計畫處處長林將財先

生感慨，「在當時不過是臨時性的規劃，不僅無法進行該區調查分析工作，也沒有時間作規劃。那時候做的工作恐怕只能稱得上是畫道路，以及把學校、公園等公共設施留起來」（林秀澧、高名孝，2015：211）。國家雖有意圖透過都市計畫改善都市空間利用，與增進都市空間居住品質，但實質上即便是已訂立都市計劃者，也可能因為其他政治勢力而轉向或改道，成效有限。

樂透地產夢

國宅政策過度強調住宅「量」的目標值，始終未能真正思考受益者是誰。在興建數量不足的情況下，若只是建造「低於市價的住宅」，得利者仍是較有能力的中產階級，低收入者只能望梅止渴。這些低收入家庭即便有能力負擔分期貸款，也會因缺乏自備款，連最小、最便宜的國宅都無法購入。

一九八〇年起台北市開始供應出租國宅，看似呼應低階層住宅需求，然而出租國宅卻在一九八一年停止興建，顯示自一九五〇年代以來，國家建構提升「住宅自有率──有恆產者有恆心，無恆產者無恆心」的迷思，有如緊箍咒般困住政府與民眾。

一九八二年修訂《國民住宅條例》，為促銷國宅降價求售，直接開放軍公教等身分申購，

導致真正需要國家補貼的低收入者被排除在外。「樂透式」國宅說法在坊間盛行。中籤者往往轉手賣屋，即可獲得比市價便宜三成的價差利潤。此一機制誘使都市買得起房產的市民階層萌發起「地產夢」，並讓國宅成為一種可投機，甚至是高報酬的商品。

當「住宅」成為消費商品甚至是投資標的，只要提高集體

消費的質與量，維持房地產的成長利潤，國家就能維持社會穩定的假象。立意良善之「住宅補貼」，補貼對象非真正的低收入階層，反而更加拉大貧富差距（陳怡伶、黎德星，2010：113）。直至今日惡果仍然持續，完全仰賴民間自由市場結果，導致房價持續上升且缺乏其他替代性選擇，二〇二〇年內政部公布房價負擔能力指標，雙北房價所得比分別為十三・九四與十一・七二，意味著市民需要至少十二年到十四年不吃不喝才買得起房。

直接興建國宅是以國家如何提供高品質之住居環境給民眾

為核心思考，並展現開發中國家都會住居新形象，與周邊其他國家競逐現代化與進步的成績。崛起的都市計畫專業與建築專業，期待透過住宅密度與土地利用管制的都市更新機制，復興市中心活力與增加近郊空間的利用率。期許透過居住滿意度評估、系統計劃設計方法與住宅及居住品質設計準則等，打造出高品質住宅商品。建築師自我期許扮演著文化領導者角色，向都會市民展現現代主義住宅設計高層化、集中化、隱私化的新趨勢，以及追求新空間形式與文化表現的歷史性目標。

消費主義與居住滿意度

❦

消費主義（Consumerism）

指相信持續及增加消費活動有助於經濟的意識形態。以創造出對商品的可欲及需求，提高消費、促進經濟發展，並帶動工資上升，持續消費、刺激經濟循環。「消費是所有生產的唯一目的與用途」，消費主義鼓勵人們消費救國、貢獻社會，並以成為好（聰明）的消費者為新道德指標。

受到聯合國顧問團（以美國都市計畫專家為首）導引

的住宅消費有助於經濟發展，房地產被視為經濟發展火車頭，國家有責任提供物美價廉的好（住宅）商品，讓消費者採購。居住滿意度調查與都市居住品質良莠的基本假設，取決於都市居住密度與土地利用情形，調查結果往往顯示只要嚴格控制建蔽率、限制居住區建物使用性質、管制容積，即可獲得較高居住滿意度，在此思維下，國宅社區朝向高層化與住宅專用規劃。然而，除產品（住宅）規格外，整體社區環境

品質與空間想像更能帶動消費情緒，住宅的生產自工業化商品消費逐漸轉為象徵性消費，品牌包裝與廣告手法成為賣屋重要的銷售手段。

中高密度鄰里單元社區

一九八一年《國宅設計講義》明文規定國宅單元配置原則，仍延續鄰里社區規劃思維；強調社區應由界限、結構單元、鄰里單元、服務範圍、交通系統所構成（台灣省國民住宅訓練班，1981：4-8）。【表2】「五甲國民住宅社區」是台灣省住都局於一九七八至一九八三年所規畫的第一個計劃開發大型國民住宅示範社區。這塊原為台糖蔗田農地，住宅用地面積共二十三點八公頃，依鄰里單元觀念劃成六個住宅區。由於國宅用地取得不易，居住密度採

中高密度約每公頃一千人，可容納二萬四千人，四千八百戶之五樓層與十二樓層綜合（包括住宅區與商業區）的國宅社區（台灣省住宅及都市發展局）的國宅社區。萬芳國宅（木柵104高地）為台北第一個採用區段徵收方式規劃的大型社區，預計容納一萬八千人，包含民間開發社區、國宅區、公園區、公共設施區及保護區之整合型開發計畫（楊裕富，1978：180）。都市計畫說明書內雖強調採大街廓規劃、開放空間集中化及人車分道等原則，並希望善用山坡地的地形特質來規劃良好自然景觀視野，但到實際開發時卻放棄順應地形之階梯式住宅，改將山坡地整平直接興建五、

密度之社區規劃，一九七九年準備開發山坡地為國宅社區時，自然成為可採用的手段。萬芳

小學、公園、兒童遊戲場等公共設施，同時在囊底路端點配置停車場，可算是服務性設施完善的自給式社區。由於建築型態多為五樓層公寓、僅有少部分為高層大樓，可謂是混合配置，社區整體空間尺度親切，居民親近公共設施機會也較大。

由於鄰里單元設計適用於低

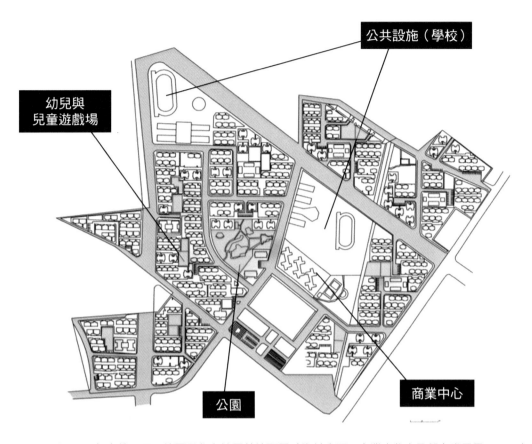

↑ 1980 年高雄五甲示範國民住宅社區基地配置（資料來源：台灣省住宅及都市發展局，1980）
／作者重繪

表 2　鄰里單元之結構系統

界限	以人為行政區或道路劃分之社區邊界。
結構單元	以居住群為單元，每單元包含 10-12 個居住單元，以共有一囊底道路或隙地兒童遊戲場。
鄰里單元	由結構單元構成，以容納一所小學為主，半徑在八百公尺，容納人口數為一萬人。
服務範圍	具有商業、文教、住宅等服務區供應範圍。
交通系統	各個單元與設施為社區結構中之節點，節點之間有道路串連一體，共分為幹道、主要道路、次要道路與環道或囊底路。

↑五甲示範國宅社區柱棟外觀（資料來源：台灣省住宅及都市發展局，1980）

七、十二高樓層住宅（楊裕富，1978：166）。

採取鄰里單元社區規劃的萬芳國宅，雖不似大街廓國宅社區擁有大片集中的開放式空間，但透過在陡坡處規劃公園與綠地的配置，反而使社區被綠意圍繞，呈現出自然怡居的居住環境。一九七八年完工的基隆安樂國宅社區，亦是依據天然山坡地形規劃為國宅社區。社區被道路自然劃分為三個國宅社區用地，自空中鳥瞰，會發現社區也是被大片綠意圍繞。

鄰里單元規劃下的住宅建築形式，基本上是延續五至六層樓的步登公寓。為避免浪費公

184

共空間，配合日照，而採取雙併樓梯間構成的排排座住棟設計。建築外觀以簡潔立面分割，前後設有陽台（但不作遮雨棚），上一樓的陽台即為下一層樓的遮雨頂，這樣的設計易使雨水流進陽台，卻為住戶自行改裝陽台增加便利性；只要在陽台圍牆加裝玻璃窗戶，即成為新的室內空間。遺憾的是，正因為陽台成為室內空間，外牆立面與新增的玻璃窗框難以形構成良好防水層，導致陽台外推空間經常漏水，住戶不得已只得又於外推陽台上方另設遮雨棚，導致這類國宅社區外觀立面凌亂不堪。外牆採用當

↑五甲示範國宅社區模型外觀（資料來源：台灣省住宅及都市發展局，1980）

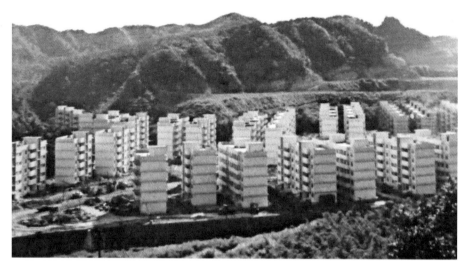

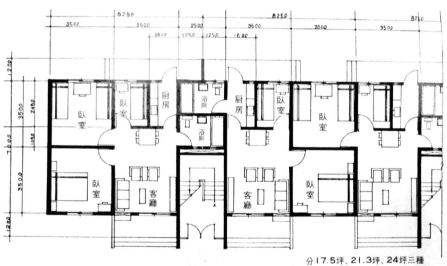

分17.5坪、21.3坪、24坪三種

基隆市安樂社區國民住宅平面圖 比例尺：百分之一公分

上圖：1978年基隆安樂國宅（資料來源：台灣省國民住宅興建委員會，1978）。下圖：1978年基隆安樂社區國民住宅平面圖（資料來源：台灣省國民住宅興建委員會，1978）

時流行的噴墨磁磚設計，在建築剛完工時尚能呈現亮麗繽紛形象，經過幾年風吹雨淋，早已變成殘破的形象。近郊山坡地則採用鄰里單元設計手法，以剷除坡邊、移為平地方式，某個程度展現被自然圍繞之人工設施物，更像是開疆闢土之邊境前哨站。

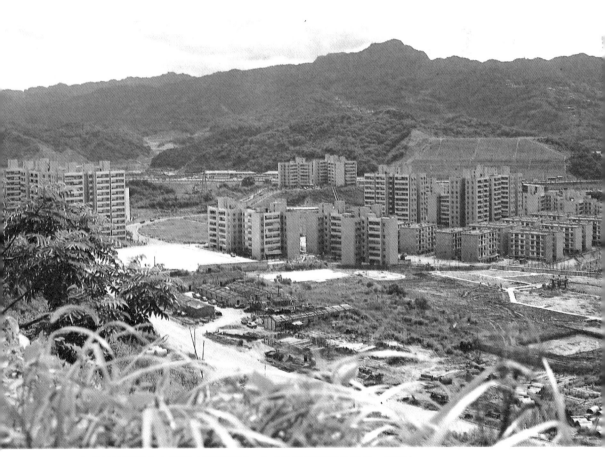

↑萬芳社區國宅鳥瞰圖（資料來源：台北市政府國民住宅處，1985）

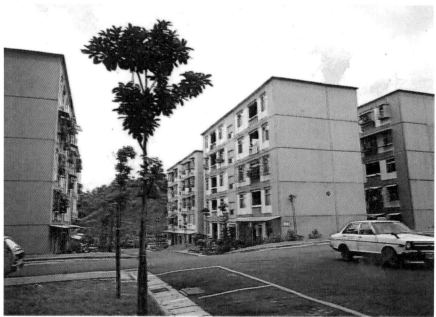

上圖：萬芳社區一期十二層式國宅（資料來源：台北市政府國民住宅處，1985）

下圖：萬芳社區一期預鑄式國宅（資料來源：台北市政府國民住宅處，1985）

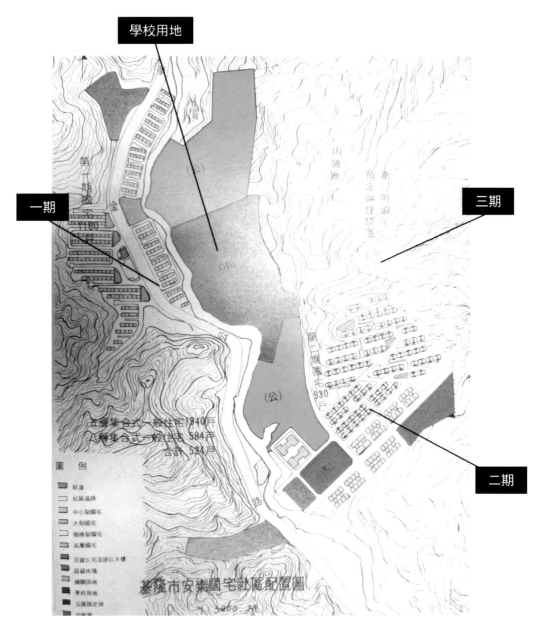

學校用地

一期

三期

二期

↑ 1978 年基隆安樂國宅社區配置圖（資料來源：台灣省國民住宅興建委員會，1978）

超大街廓（Super Block）設計

雖然「鄰里單元社區規劃原則」是創造理想住居環境的方法，但超大街廓設計構想更適合市中心高密度開發需求。所謂「超大街廓」設計係指「在一街廓內讓建築物與空地做更合理的配置，使車輛及停車場排斥於街廓內，內部則以人行專用道、休憩用地及建築用地，均做立體式的配置……」之設計方法（王紀鯤，1978：201）。以有層次的外部空間，圍塑出具中心性開放空間，並具有人車分道、綠帶連接、立體分區

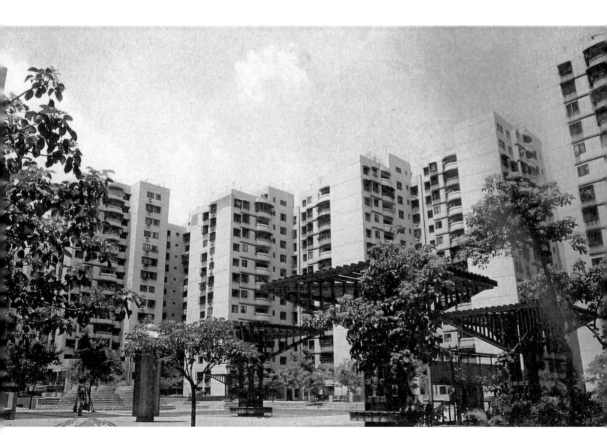

↑台北興安國宅社區外觀（資料來源：台北市政府國民住宅處，1987）

等整體規劃特徵的大尺度社區。

可容納較多住戶數、高層化的超大街廓設計，很快地引進市中心老舊眷村與西區舊社區之更新案，如台北南機場、青年公園周邊之國光、國興、國盛、青年國宅社區，與大安區新隆里、興安、大安與成功國宅，此二區域皆是人口密度極高地區。除台北外，新興直轄市高雄市中心邊緣地帶的工業區，也因具有容納新移居家庭需求，而有了民族、新明德、前鋒東／西區、果貿一期等國宅社區建置。

一個典型的超大街廓（Super Block）集中興建國宅，是由街道系統構成的基地空間，與周邊鄰里社區產生明顯的界線。賦予內聚社區共同感之任務，且界線帶有雙重意涵，一是範圍內為一安全且有秩序的領地，範圍外則是未知與無法統馭之地帶。再加上由高層居住群圍繞中庭之「園中塔」配置方式，在視覺上產生如 Newman 所說的「防衛空間」（Defensible Space）領域感，形塑出勢力範圍認同感（Pile, Brook, & Mooney, 2009: 138）。這條無形界線與方整基地，將「超大街廓式」國宅社區圈禁在安全圍樓中，也自隔於豐富多元的傳統街道生活。

透過高容積、低建蔽率管制形成的大面積開放空間，雖建構出西方幾何式中庭花園，且賦予內聚社區共同感，但過度集中的公共設施與開放空間，對居民來說卻不見得有益，如因某項設施（特別是遊戲場）太遠，而使高樓層住戶缺乏動力參與，或因害怕危險而不鼓勵小孩自行前往，如此根本難以達到原先設想的促進鄰里關係的目標。

捨棄鄰近住宅單元、零碎化小庭園改為整體化大中庭，主要還是為了視覺景觀效果因素。在廣場、遊戲場、步道、休憩涼亭等使用定義不明情況下，設計者趨向透過視覺軸線、建

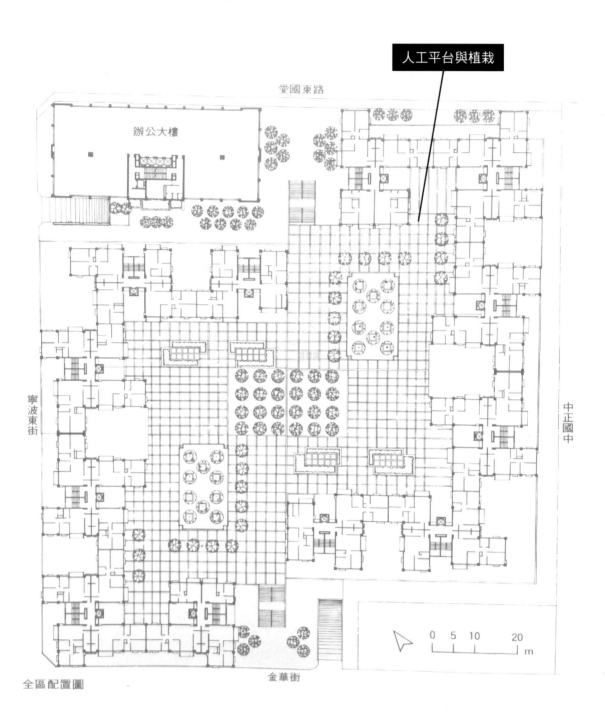

人工平台與植栽

愛國東路

辦公大樓

寧波東街

中正國中

金華街

全區配置圖

0 5 10 20 m

↑ 1984 年新隆里國宅社區配置圖（資料來源：大宇建築師事務所）

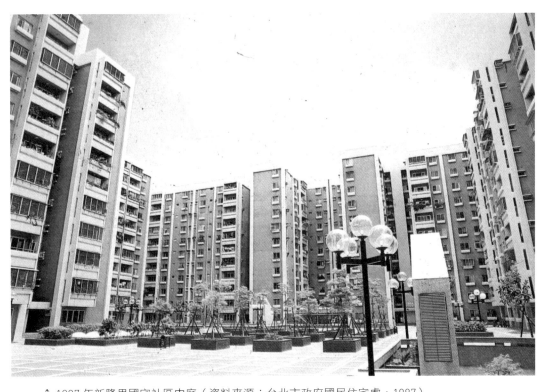

↑ 1987 年新隆里國宅社區中庭（資料來源：台北市政府國民住宅處，1987）

築量體調節與設施物造型變化，建立中庭（廣場）空間的個性與美感。例如興安國宅的中庭設計，兩項公共空間開口朝向基地中心圓錐設施物，意圖創造雙向延伸的中軸線，並且盡可能降低中庭平台間的高低差，以求活動適用最大化。而花台、步道與涼亭戶外等設施一方面是為了調節高聳的建築量體，一方面同時作為平面配置上幾何構圖之元素。然而，這一切均是建立在俯視視角所產生之平衡畫面，轉化為立體空間時才會發現這個高度上的破綻，高聳的超高量體缺乏親切尺度感，難以與廣場上的樹木、設

施產生協調的景觀。為追求都市中怡然的住居環境，確實能透過集中面積開放空間引進自然與綠帶，形塑花園城市形象。

然而，如新隆里國宅與興安國宅等，採用區別住商使用與人車分道之「人工平台」，不僅難以種植適合遮蔭的樹種，再加上錯誤硬鋪面廣場設計（不利於運動與孩童遊戲），不容易建立社區聯繫感，導致理應匯集居民活動之區域經常無人青睞。

美國學者杜恩（Duany）曾說，一九六〇年代美國郊區住宅規劃，是按照技術手冊步驟進行設計的。手冊裡的各種準則組織與編撰的目的，均是為了汽車而服務（Duany, Plater-Zyberk, & Speck, 2008）。

大街廓國宅社區設計雖移植人車分道的設計理念，但在汽車未發達年代卻發生不少矛盾。理論上居民該是藉由外部車道連結主要幹道後，進入社區內部停車，再經由內部人行步道區連結各棟，抵達自家。但台灣當時居民交通工具的主體並非汽車，一九八一年針對台北市國光國宅社區調查顯示，居民前往就業地區之交通方式，以公車（百分之四十七點八）為多，其次為步行（百分之二十四點二）與機車（百分之十二點八），汽車只占極低比率（百分之二點八）。居民抱怨缺乏腳踏車與機車停車空間，以及地下室停車場（汽車擁有率低）使用率不高，造成治安危害等問題（台北市政府研究發展考核委員會，1981：26）。

國宅專家楊裕富曾在一九八九年進行追蹤調查時發現，一九八〇年代興建之國宅社區案例（國興、忠駝、中正、貿商等），有不少住民反映機車停車空間不足，而有占用社區空地或將廣場改為停車場之情形（楊裕富，1989：70-76）。

都會地區社區生活核心議題，

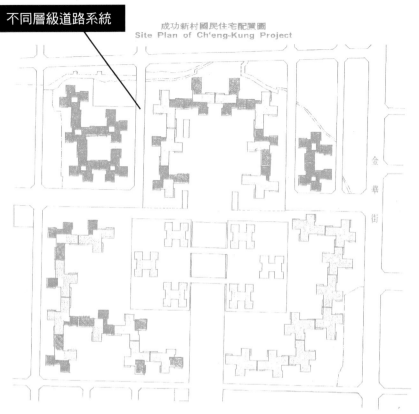

不同層級道路系統

成功新村國民住宅配置圖
Site Plan of Ch'eng-Kung Project

金華街

↑ 1981年台北成功國宅社區基地配置（資料來源：台北市政府國民住宅處，
1981）

是如何透過規劃與建築手段，幫助來自各地屬性不同的居民達致敦親睦鄰、守望相助。「空間基群即是集合各種屬性的群體，以空間規劃對來自各屬性間的了解，因此它在促進各種異質人口的居住感情上，除可達致敦親睦鄰、守望相助的同類屬性活動場所外，也應提供合理的交往空間，促進對於相異屬性的相互理解」（李政隆，1976：15）。在高度混和與異質的國宅社區環境裡，居民來自四面八方，都市更新改善了「住宅」硬體，卻讓人失去「家園」。這些動輒規模在五百戶以上（如高雄五甲社區國宅計畫總戶數

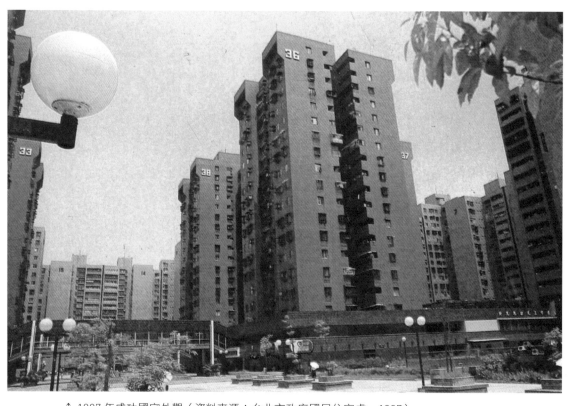

↑ 1987年成功國宅外觀（資料來源：台北市政府國民住宅處，1987）

為五千四百九十六戶），可容納的居住人口在一至二萬人之超大型「圍城」社區，是難以促進居住異質人口的情感互動。

簡單來說，超過一千人／公頃以上之中密度社區，隔壁的鄰居基本上就等同於「陌生人」。

若想透過空間基群相同屬性分類原則設計來促進認識，並不是件容易的事情。除原眷村戶與違建戶的原拆遷住民外，抽籤得來的鄰居不會比陌生人來得熟悉。這也造成社區內部的異質性，即使國宅日漸成為中產階級的中繼住宅，社區內部仍依據分配原則「自然」地區分屬性不同的社會群體。

196

因此「恐怖的陌生人」防禦機制自動在設計者腦中展開，為了建立防衛（安全）空間與保證隱私，大街廓人車分道、超高樓層住棟與大中庭開放空間設計，劃定了隱形的界線，讓街道穿越行為消失，喪失人與人「公共會遇」的機會，造成社區公共空間的封閉化與私有化。

本欲創造居民互動的廣場，也在人工化平台與視覺化幾何配置原則下，失去活力與動力。在秩序性巢狀住宅單元裡，因著在公共空間、半公共空間與私密空間層級性的要求下，將陌生人排拒在公共空間之外，並盡可能縮短半公共空間的動線距離與面積，讓居民可在最短時間內回到私密的家中。監控陌生人甚至是阻止鄰居的窺探配置方式成為新設計風氣的要求，破壞社區倫理。國宅居民在物理環境上雖接近，但與周邊社區時間感（歷史與文化）、社群活動脫離，國宅空間形式無法促進人際互動，反而造成社會疏離。

住宅單元設計

—

在住宅單元組合設計方面，儘管《國民住宅社區規劃與住宅設計規範》建議住宅主要房間配置，優先適應於氣候，而最應盡量配置在南面或夏季迎風方位，也就是採取「座北朝南」之配置，實際上卻相當困難。

為保持每住宅單元之採光、避免暗室，住宅單元組合設計採風車型與接龍型二種多併型式。

「風車型」顧名思義是指住宅單元向四方延伸為風車狀；「接龍型」則由住宅單元向兩方延伸，形成一字型或L字型配置。

「風車型」四向發展單元組合，無法滿足主要房間配置在南面或夏季迎風面需求，某部分住戶可能須長期忍受西晒或是無陽光直照之苦。由住宅組合（柱棟）連結，爭取最大開放空間

大住宅單位量之規劃又優先於開放空間配置。如高雄新明德國宅社區，雖採用風車式建築組合關係，也維持具層級性的道路系統，但公共空間所占比例卻非常少。再者，住棟之間距離過近，容易造成日照不足，所幸新明德國宅社區樓高較低，受日照不足的影響較低。十二樓至十八樓高樓層之高雄果貿社區部分樓層就有可能發生日照不足問題。

個別居住單元連結方式，則依公共空間至私人空間（居住單元）區分為走廊型或樓梯型。「風車型」多採用梯廳連接住

↑ 1982 年高雄果貿國宅社區外觀（資料來源：高雄市國民住宅處，1987）

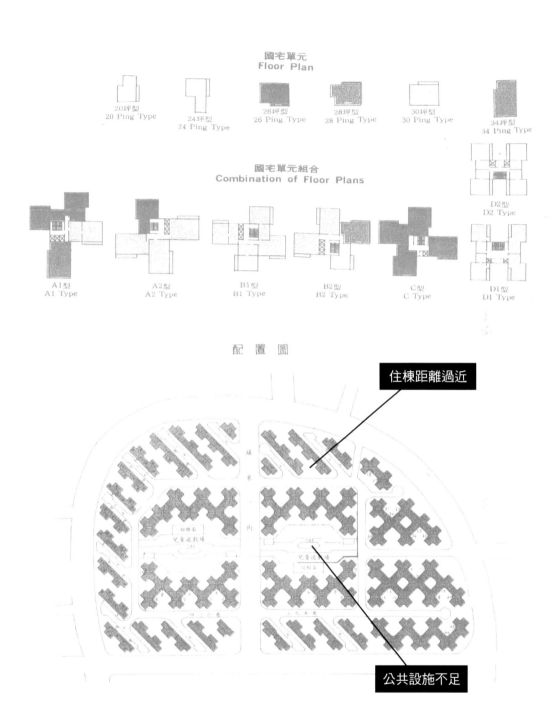

上圖：1981 年台北成功國宅社區國宅單元與單元組合（資料來源：台北市政府國民住宅處，1981）。下圖：1976 年高雄新明德國宅社區基地配置圖（資料來源：高雄市國民住宅處，1987）

宅單元的動線規劃：「接龍型」則是採走廊連接住宅單元。一般來說，在「縮短動線」的現代設計準則下，「樓梯型」較

「走廊型」之動線規劃受到較高評價。原因不外乎「樓梯型」可直接由梯廳進入住戶專有單元，而不用經過別人門前，維

持較高私密性，避免窺視的尷尬。由於「走廊型」配置須經過其他住戶門前，私密性較低，也容易產生空間死角、陰暗角

↑ 1982 高雄果貿國宅單元平面配置（資料來源：高雄市國民住宅處，1987）

落。走廊空間的中介性質，讓人們產生不安定感與不安全感。

高雄果貿國宅採取較為特殊的設計，雙圓弧狀住棟倚靠天橋的連結而形成天井，溝通三至四戶住宅單元，每層住宅單元共用電梯與天橋樓梯，以解決過去中央走廊式住宅所產生的隱私不足問題。外部走廊成為面對面工作陽台，但由於天井非常狹小，使得低樓層住戶的陽台採光不足。朝外之臥室、客廳皆設有採光陽台，卻因過於窄小無法利用，揣想設計者是想利用此缺點，維持社區外觀整齊吧。碉堡般的社區外觀，以驚人的尺度展現都市巢居性格。

此時期空間配置顯示出安全（隱私）層級觀念的重視，多併式居住單元形成之住棟，促使梯廳與樓梯間等半公共空間更為重要；住棟第一道防線為門廳，上樓後進入梯廳，再轉入住宅單元。為使多戶集居生活不受干擾，封閉式走廊與樓梯間設計，讓居民生活動線不僅缺少交集，甚至為維持家戶私密性而刻意錯開大門開口位置，避免住戶開門視線相對。

門戶相對

廊道穿越

電梯

22坪　24坪　14坪　21坪

↑ 1978年台北國盛社區標準層平面配置圖（資料來源：張金鶚、米復國，1983）／作者重繪

↑ 1976 年高雄新明德國宅社區平面圖（資料來源：高雄市國民住宅處，1987）

↑ 1984 年台北市成功國宅多坪型住宅單元（資料來源：陳國偉，1991）／作者重繪

三房兩廳空間配置

離開梯廳與走廊，進入單元內，除放寬住宅樓地板面積外，重視家庭組成與設備使用、安放空間等居住條件，使住宅單元規模設計準則更為彈性。因應各類調查、研究與分析居民使用狀況與安放空間狀況，建築師設計「多類型坪型配置」，以呼應不同家庭型態、人數所對應的空間組成型態。【表3】首次將單身戶納入國宅標準內，顯示城市中單身者的住居問題已是國家重視部分。與前兩個時期相較，國宅規劃者更重視不同家庭組合型態，並將所有家庭的組成可能性展開，並將所有家庭類型涵括在設計內。四臥室住宅配置亦顯示重視成年子女獨立就寢與三代同堂居住現實。然而仔細分析表3可發現空間組合形態，除由夫妻與子女組合的核心家庭外，由祖父母、夫妻與子女組合之三代同堂家庭，再次站上設計的主流價值。三房兩廳（客廳與餐廳）之住宅格局可最大限度適用於四至六人之家庭。3B,L,D,K,11／2Ba（俗稱三房兩廳）不僅成為新的住宅標準，也成為一九八〇年代以後台灣住宅空間形式的特色。

國宅住宅配置設計方法也有很大的轉變，從模組化的「房間」到彈性化的「機能空間」配置化邏輯，逐步將「廳、房、室」，轉為中性「空間」，帶有傳統居住意涵與特徵的空間語彙，在用語轉用之間脫去豐富文化意涵，成為單純的機能空間。【表4】更設定最小尺寸表，作為空間量之標準。在此列表下，空間變成標準配置，而未進一步考量實際生活負載，如廚房不依家庭人口，一律設定為 1.8×3.0 公尺之標準配置，著實不合邏輯。

一九五〇年代喊出的「一人一房」的政策口號，歷經了

表 3　家庭組成型態與空間組成形態表

住宅種類	家庭組成型態	家庭人數	空間組成形態
單身	單人	1	B-L-D-K,Ba
丁種	夫婦	2	1B, L-D-K, Ba
丙種	夫婦 + 子或女	3	2B, L,D,K,Ba
	夫婦 + 父或母	3	2B, L,D,K,Ba
	夫婦 + 父母	4	2B, L,D,K,Ba
	夫婦 + 二子或二女	4	2B, L,D,K,Ba
乙種	夫婦 + 子 + 女	4	3B,L,D,K,1.5Ba
	夫婦 + 子或女 + 父或母	4	3B,L,D,K,1.5Ba
	夫婦 + 父母 + 子或女	5	3B,L,D,K,1.5Ba
	夫婦 + 二子或二女 + 父或母	5	3B,L,D,K,1.5Ba
	夫婦 + 子 + 子 + 女	5	3B,L,D,K,1.5Ba
	夫婦 + 父母 + 二子	6	3B,L,D,K,1.5Ba
	夫婦 + 父母 + 子 + 女	6	3B,L,D,K,1.5Ba
甲種	夫婦 + 父母 + 子或女	5	3B,L,D,K,2Ba
	夫婦 + 子 + 女 + 父或母	5	4B,L,D,K,2Ba
	夫婦 + 子 + 子 + 女	5	4B,L,D,K,2Ba
	夫婦 + 二子或二女 + 父或母	5	3B,L,D,K,2Ba
	夫婦 + 二子 + 父母	6	3B,L,D,K,2Ba
	夫婦 + 父母 + 子 + 女	6	4B,L,D,K,2Ba
	夫婦 + 父母 + 二子 + 女	7	4B,L,D,K,1.5Ba

資料來源：行政院經濟建設委員會住宅及都市發展處，1984

表4 住宅居室空間最小尺寸表（單位：公尺）

空間類別		空間最小尺寸				
		甲種住宅	乙種住宅	丙種住宅	丁種住宅	單身住宅
起居空間		3.6×3.6	3.3×3.6	3.3×3.3	3.0×3.0	
用餐空間		2.7×3.0	2.4×2.7	2.1×2.7	1.5×2.4	
臥室空間	主臥室	2.7×3.6	2.7×3.6	2.7×3.6		3.0×4.5
	次臥室	2.4×3.3	2.4×3.3		2.7×3.6	
	附臥室	2.1×3.3（二間）		2.4×3.3		
廚房		1.8×3.6	<u>1.8×3.0</u>	1.8×3.0	<u>1.8×3.0</u>	
浴廁	浴廁（一）	1.8×1.8	1.8×1.8	1.8×1.8	1.8×1.8	1.5×1.8
	浴廁（二）	1.5×1.8	0.9×1.5			
儲藏空間		1.5v1.8	1.5×1.5	1.2×1.5	1.2×1.5	0.6×1.2
其他（平方公尺）		6.8	5.6	4.5	3.3	
面積總計		74.48（22.5坪）	61.85（18.7坪）	49.14（14.9坪）	36.06（10.9坪）	16.92（5.1坪）

資料來源：行政院經濟建設委員會住宅及都市發展處，1984

一九六〇年代「兩個孩子恰恰好」的家庭計畫，與「三房二廳」的設計預設（無論空間大小，每戶人家總能擠出二間房作為「兒童或子女房」），終於在一九九〇年至二〇〇〇年間的戶口與住宅統計顯示，台灣家庭已接近「每人一間房」的目標。為滿足個人私密性需求，在住宅空間普遍不足的情況下，每個房間面積只能越來越窄小，亦顯示臥室個人專用的優先性。

增進居家舒適之設備配置

直接興建國宅是信仰系統計畫設計者所改良的集合型住宅，透過居住空間使用與調查，設計者重新歸納新設計準則，定義居住者生活需求。與前時期標準國宅所預設之核心家庭生活者形象相比，此時期的設計者回應了一般家庭因經濟能力改善，激增家電類別與數量需求問題。一九七五年《國民住宅設計之選樣調查研究報告》結果顯示，國宅居民的電視機擁有率（百分之九十三）最高，其次為冰箱、洗衣機、電唱機、電話。家電設備急速發展，突

顯預留家電設備位置插座開口、水電管線配比足量的優先性，以及空間需求須增大之事實（行政院經濟建設委員會住宅及都市發展處，1984：29）。

無論是大街廓式國宅或是鄰里單元式國宅，住宅單元室內配置比前一階段的標準國宅，具有以下特徵：首先是在一九八〇年代的國宅案例中重新看見玄關的重要性，即使不是區劃明確的玄關區域，也會在大門入口處考量進入室內穿脫鞋的緩衝空間，部分案例甚至會預留住戶置放鞋櫃的空間。此一現象，機能上是為解決住戶將鞋櫃、鞋子與雨傘等雜物

置放於樓梯公共空間的問題，也是殖民時期的玄關作為住宅內外空間轉換角色之恢復。設計者終於認同台人回到居家內穿脫鞋，區別住家公共與私密界線的文化習慣。但與殖民時期的文化意義仍有差異，國宅玄關不像和式住宅設計高低階差的玄關空間，僅預留轉折空間或置放玄關（鞋）櫃，讓入口的性格顯得曖昧，同時也彰顯台日人身體動作之文化差異。

國宅大坪數趨勢，將餐廳視為連結客廳、廚房與臥室的中介空間，並與客廳構成家庭實質的生活中心。一九七〇年代

後，電視、唱機和音響等家庭娛樂設備進入客廳後，更直接地促成客廳原本接待與交誼功能，轉為看電視或聽音樂等私人娛樂的起居場所。與過去相比，現代的客廳更為私密與起居化。

在都市住宅愈來愈昂貴與狹小的條件下，很難達成客廳／餐廳（公共與私密空間）分化的需求，住宅內部公共性機能越來越簡化，住居領域的家庭私密界線亦擴延至大門外，鄰居或訪客可進入的中介空間（如玄關、前院、外廊等）則越來越被限縮。

居住條件考量下，被納入三人以上的家庭住宅基本配置。

一九八〇年代左右，靠近客廳的廁所預設為客人或家人臨時共用；家庭專用的浴廁則設於主臥室內，須穿越房間方得抵達。家人間親密的洗浴空間成為住宅內最私密的所在（通常位於動線最末端）。套房的出現也使單一房間的功能更為完整、便利，且可滿足夫妻間親密領域需求。

一字型廚房定型化，即使住宅空間整體坪數擴大，但廚房所占的比例卻未隨之擴大。吳鄭重於《廚房之舞》一書描繪國宅建築師對廚房設計的貧瘠

一套半浴廁需求，在合理的

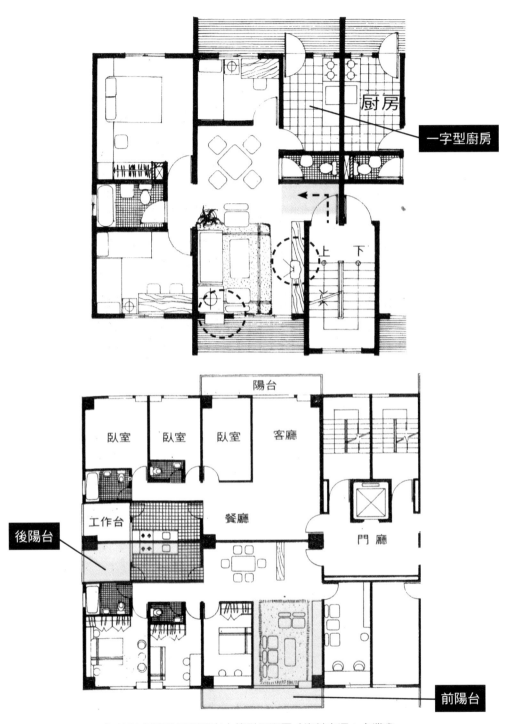

廚房

一字型廚房

陽台

臥室　臥室　臥室　客廳

工作台

餐廳

後陽台

門廳

上　下

前陽台

↑ 1980 年高雄五甲國宅大樓型平面圖（資料來源：台灣省
　住宅及都市發展局，1980）

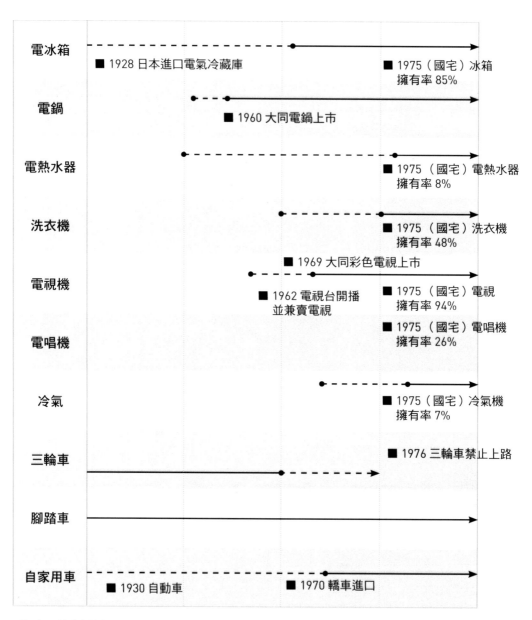

電冰箱
■ 1928 日本進口電氣冷藏庫　　　■ 1975（國宅）冰箱
　　　　　　　　　　　　　　　擁有率 85%

電鍋
■ 1960 大同電鍋上市

電熱水器
■ 1975（國宅）電熱水器
擁有率 8%

洗衣機
■ 1975（國宅）洗衣機
擁有率 48%

電視機
■ 1969 大同彩色電視上市
■ 1962 電視台開播　　　■ 1975（國宅）電視
並兼賣電視　　　　　　擁有率 94%

電唱機
■ 1975（國宅）電唱機
擁有率 26%

冷氣
■ 1975（國宅）冷氣機
擁有率 7%

三輪車
■ 1976 三輪車禁止上路

腳踏車

自家用車
■ 1930 自動車　　　■ 1970 轎車進口

註：部分統計資料參照：1962年（民國51年）台北市一般市民居住狀況調查與1975年（民國64年）國民住宅設計之選樣調查研究報告 [2]。

表 5　住宅與家庭生活相關設備發展

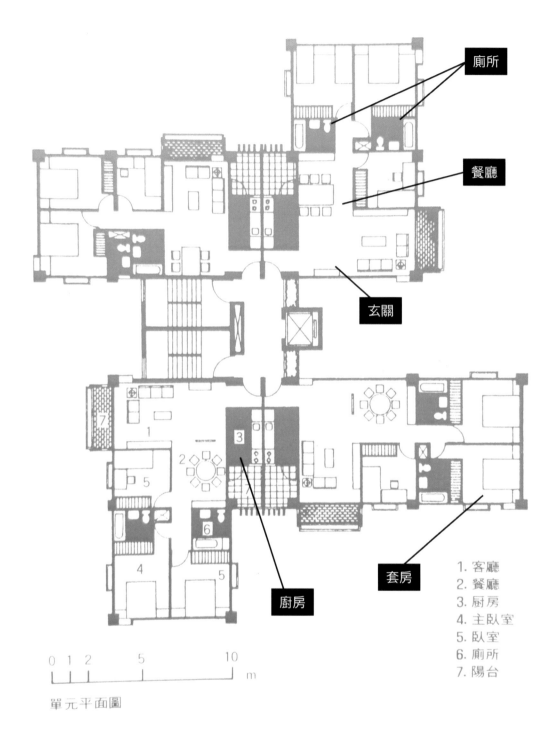

廁所

餐廳

玄關

套房

廚房

1. 客廳
2. 餐廳
3. 廚房
4. 主臥室
5. 臥室
6. 廁所
7. 陽台

0 1 2 5 10
 m

單元平面圖

↑ 1984 年台北新隆里國宅社區單元平面圖（資料來源：大宇建築師事務所）

想像，在他們心中只要一百八十公分乘以三百二十公分的廚房，即可放下冰箱和三件式組合廚具，以及滿足一人烹煮食物的作業動線需求。此類男造環境（男性建築師設計）的偏見與經驗法則，深刻影響國宅廚房的設計結果。吳鄭重甚至認為廚房是女人的「家庭毒氣室」，把女人禁錮在一間間狹小、孤立的空間裡，殘害著女人的身體與心靈（吳鄭重，2010：309）。

檢視一九八○年代完工的國宅社區廚房確實有此現象，廚房被簡化為一字型流理台（包含洗菜水槽、切菜台與爐台），沒有一絲多餘的空間緩衝。

一百八十公分面寬不過是走道寬度，如一九八○年五甲國宅的一部分，而失去調節日晒與雨淋之中介功能；後陽台外推或改造成廚房一部分後，扮演著兼容洗衣、晒衣、置放雜物、瓦斯桶、種植植物的雜院後台。

幾次國宅現況使用調查，受訪家庭總抱怨廚房過於狹小，放不下各種家庭設備，只好將陽台外推，或是將部分家電設備（冰箱、電鍋、電熱水壺、烤箱）外溢至飯廳，形成「飯廳像準廚房，客廳像準飯廳」之情況（吳鄭重，2010：327）。當挪用與改造原置與擺放電視機櫃的牆面，取代過去適於談話的會面配置，設計陽台空間成為常態，國家期望形塑高品質的居住環境，不過成為客廳設計的重心。新家電

是緣木求魚。一般國宅社區尋常景觀，因將前陽台外推成為客廳的一部分，而失去調節日晒與雨淋之中介功能；後陽台外推或改造成廚房一部分後，扮演著兼容洗衣、晒衣、置放雜物、瓦斯桶、種植植物的雜院後台。

家電科技的革新亦為國宅帶來不同景象。彩色電視機自一九六九年上市至一九七五年，擁有率達致百分之九十四，比冰箱及電熱水器還高出許多。首重電視機位置的客廳設計也不令人意外，L型之沙發配置與擺放電視機櫃的牆面，取代過去適於談話的會面配置，設計陽台空間成為常態，國家期望形塑高品質的居住環境，不過成為客廳設計的重心。新家電

設備同時實踐舒適家居的可能性；過去傳統的住宅僅能仰賴建築設計技術與材料的運用，方能調控室內溫度、光線與空氣，建構舒適的室內環境。現代住宅有了如冷／暖氣機、電燈、抽油煙機／抽風機等設備的輔助，即便不考慮方位、氣候、季節、白天與黑夜等自然因素，仍可維持符合人體需求的最低舒適度。建築適應風土的設計技術與知識，漸漸讓位給家電科技。

然而建築營造產業始終趕不及新家電產品的研發與上市速度，像是一九八〇年代快速普及的冷氣機與抽油煙機，室內

若不事先預留排煙孔與冷氣機口，就會發生住戶自行加設而改變原有建築外觀之事，使得住宅立面更雜亂無章。此外，室內配置也不再只是考量動線與空間配置的合理性，必須「預先」規劃電器設備出口或預留插座位置，以免室內因胡亂連接電線而破壞整齊。家電的高度發展亦使國宅「風扇型」單元組合，無法滿足座北朝南的氣候調適需求也無妨，透過百年的技術提升，人類為自己打造一個隔絕於自然之外的生活空間，一個人工且可完全掌控的溫室。

社區公約與管理

一九六〇年代推廣公寓國宅，讓都市居民體認到居住空間，如樓梯間、走道與共同壁等空間之「公共性」，但並未意識到這些空間管理與維護的必要性，種種缺乏公德心表現時有所聞。一九七六年後超高樓層國宅社區，其「所有權」及「使用權」的關係，皆比前一時期更趨複雜。過去連棟式住宅或樓梯型公寓，只有共同壁及樓梯間等共同管理問題；而大規模集合住宅社區，除每一住宅單元的空間專有外，尚有共同空間之持分所有及共

同使用的情況（內政部營建署，1985：64-65）。對住宅或是其他公共設施的管理與維護，不再只是個別住戶的義務，是所有住戶的共同責任。若住戶無法意識到「公德心」的新倫理精神，便難以營造良好的都市居住環境品質。

眾多國宅設計專業者自新加坡取經後，發現管理站制度能解決國宅社區管理不善的問題，於是在配售（租）給住戶前，設立實驗性「管理站」。非每一個國宅案件皆配有管理站，台灣地區有一百九十六處國宅社區，卻只有七十四個管理站，其他國宅社區多仰賴居民組合之

↑中正國宅管理站（資料來源：台北市政府國民住宅處，1985）

↑國宅管理中心管理架構（資料來源：台北市政府國民住宅處，1985）

互助組織。

「管理站」任務除一般公共空間的日常營運與維護清潔外，還包括國宅住宅條例規定之行政管理措施，像是違反住宅裝修、使用決定、占有公共空間清除、所有權轉讓、出租等事宜。由於種種管制措施常與住戶隨心所欲的生活方式有所違背，而導致雙方關係緊張。國宅管理單位相較於住戶組成的互助委員會，雖具有若干強制力，但實際執行時還是會面臨難以維持公約的情況。特別是住宅共有、半公共及專有部分之界定與責任範圍，若無一致且有效的標準規範時，處事更為艱難。另外，居民之間相處也常因生活習慣與認知落差，造成住戶之間的糾紛，從而難以協助排解（內政部營建署，1985：69-70）。

一九八〇年代為促進居民自治精神、減少居民與管理站之扞格，以及由管理站統籌社區管理任務未必有效情況下，一九八三年訂定「國民住宅社區住戶互助組織設置要點」，確認國宅社區轉由居民成立互助委員會的方法，自行管理社區。由國宅直屬單位授權或委託委員會協助辦理管理事項，包括：社區內違章建築、違規使用或占用公共設施場所之舉發，違規停車、攤販、廣告物等舉發，地下室停車場及公共場所營運與管理維護，公用設施管理維護、定期清潔及檢修，公共空間及四周環境之清潔美化等。儘管強制導入「管理站」機制，以較為衝擊的方式介入社區生活，讓住戶諸多抱怨，但其建立的「社區公約」概念與「公德心」之新倫理精神，確實為都市居民帶來新的居住體驗，並為後來的「社區管理委員會」制度建立基礎。二〇〇五年《國民住宅條例》再度修正，明定國宅社區適用《公寓大廈管理條例》及相關法令，政府不再負責國宅管理（陳怡伶、黎德星，2010）。

競逐治理績效的好商品

一九七〇年代起，都市計畫與國宅設計專業者對內期待透過理性之程序設計邏輯，為種種的都市居住問題找出解答，並佐以從美國進口的大街廓設計規範與準則化設計，為居民營造高品質居住環境。對外肩負打造起飛都市之新居住形象。一九八〇年代國宅計劃相關技術官員熱衷到國外考察，如新加坡、日本、香港等公共住宅發展最具績效之國家。

尤其是新加坡，參訪者多認為同屬華夏後裔（華人比例高），卻能在短短二十年間，使居住在國宅的比例提高至百分之五十五，這種成績不只是亞洲，即使是歐美各國也望塵莫及（台灣省國民住宅訓練班第一期，1981：14）。

「新加坡國宅建設成果蜚譽國際，號稱花園城市更非虛有其名，該國國民多係華夏後裔，其所以

能有此非凡成就，固有特殊因素與背景，即該國政府大力推展建設之決心，與國民高度守法精神，令人敬佩！」（黃麟翔，1981：33）。旅外參訪官員每每檢討：台灣未將國宅建設擺在整體建設發展的優先順序，而產生各自為政、相互制肘現象，以及國宅組織不若新加坡體制精簡，執行嚴正而有效。國民素質也不似新加坡國民守法精神甚高，能夠維持

218

良好居住品質並確保社區景觀（黃麟翔，1981：23-33）。國宅設計專業者重視外部社區公共設施品質，除了受到消費者的青睞外，更重要的是在與亞洲其他發展中國家競逐之慾望起了作用。國家有責任提供物美價廉的好商品意識形態，強化住宅商品化象徵消費性格。

大安國宅於當時首屈一指、令人印象深刻。國宅社區的設計理念說明了建築師追求現代中國都會住宅空間形式之詮釋：「以中國建築人文結合自然為開端，本著中國建築一貫的位序、層次觀念作為空間涵構的基本精神，以大空間界定安逸寧靜的空間品質，從而確立現代中國都市居住環境所應具備之格局與氣質。在形式及風格上，以現代都市大雕塑空間與傳統中國深奧易理，創造環境悠然美質」（陳國偉，1991：195）。建築師欲以自然結合、具空間層次與傳統中國形式語彙之空間，有別於索然無味、同一面孔的國宅社區形象。

自社區外觀來看，傳統民居馬背山牆置於超高層大樓頂端，高低層次樓層創造出起伏之天際線，形塑騰空浮起之聚落意象，確實比起其他大街廓國宅更具文化表現。但這段優美的設計說明，更像是包裝著大街廓住宅設計的修辭：中庭空間雖採取傳統庭園樓閣、雲牆、月洞、假石與斗拱柱等後現代建築手法，象徵中式生活情調，但當建築師執著於形式藝術性時，往往容易忽略居民的生活性，像是兒童遊戲場等基本需求。更令人吃驚的是住宅單元平面設計，不但不如外部開放空間細心雕琢，反而只有一種三房兩廳制式平面、等比放大為各種坪型，完全沒有依據的不同家庭生活設想配置，顯見三房兩廳標準住宅配置已趨定型，而多元住居需求並不在建築師考量內（這單一的平面配置已比許多國宅設計細緻）。

大安國宅的中庭同時是適於觀看的景觀空間，不管是鳥瞰中庭

或是在庭園中遊走，皆能感受到濃厚之文化符碼。儘管這些文化符碼不見得人人認同（馬背曾被批評為墓碑），但符合國家對於展現現代中國都會住宅之新形象的想望。夏鑄九與米復國認為這種高標準的住居空間意識形態，並非來自社會大眾的要求，也與社會現實有很大落差。專業者不再滿足單調、千篇一律排排座的空間配置，反倒開始追求一種有變化、具創意之表現形式，回歸文化尋根的建築實踐。大街廓、高變化之住棟與中庭空間形式，「在意識形態上達安撫作用，擺脫六〇年代國家所興建之整宅廉價貧民窟形象，塑造一個與歷史文化迥異的空間形式」（夏鑄九、米復國，1988：91）。

然而，當住宅朝向獲利優先後，演變為錙銖必較的坪數大小局面也就不意外了。居住者現實生活需求早已被精打細算的利潤埋葬。國宅即使相較於市售住宅擁有較嚴格的空間規範，亦有較高居住品質，包括：建蔽率比民間住宅低、容積管制較民間住宅嚴格、公共空間設施之設置標準明確等優點（民間住宅無規定）（行政院經濟建設委員會都市及住宅發展處，1989：161）。也不強調高利潤回收，但也總在營建成本、室內坪數大小與容納最大戶數間中掙扎。換言之，當「家居」的邏輯轉化為「住宅」的邏輯時，脫去公共性國宅外衣，不過是商品住宅，所能選擇的也只剩下區位、坪數與價位。國家意圖透過提供物廉價美之商品，滿足市民

↑ 1984 年大安國宅社區外觀（資料來源：台北市政府國民住宅處，1987）

階層集體住宅消費需求，以維持有力之治理形象。

當國宅一再放寬購買者身分與降低持有轉讓年限（自持有二年可自由轉讓調降為一年）時，就注定按自由市場商品消費邏輯運作，物以稀為貴，有購買力者自然排擠無購買力者。

一九八○年代後國宅轉售情形越益嚴重，尤其是市中心國宅因生活機能與交通便捷，國宅中籤者多半轉手或出租即可獲得高額利潤。有能力購買國宅的家庭，雖然喜歡居住在市中心，卻不滿足於原住宅面積[3]，因而屢屢進行國宅調查時反應空間不敷使用問題。而國家宣稱要照顧的中低收入家庭，反而因放大的空間坪數之售價與貸款條件卻步。「承購人資格未設限制，高收入者認為面積每戶最大二十四坪，不敷使用，不斷要求提高面積，至內政部於六十八年六月核定每戶面積最大增為二十八坪。面積加大以後，售價自然隨之提高，收入較低者則又紛紛反映售價過高，貸款條件嚴苛，無能力負擔」（行政院經濟建設委員會住宅及都市發展處，1980：59）。

轉售後，市中心區位好、公共設施良好、低公設比的國宅，逐漸成為中高階層住宅。這些後續發展雖非官員與建築專業者所能預料，但其實皆是依循著自由市場競爭邏輯運作，沒人買（或買不起）時就放寬資格讓買得起的人買，以求快速銷售完畢的後果。

在此過程中國宅也發生縉紳化（Gentrification）現象，國宅售價在中古屋市場幾次墊高

從國宅評選方式來看，由於具有決策權的往往不是居住者，也非建築師，更多是相關之技術官僚或專家學者，擬訂計畫時考慮的容納人口、使用頻率及使用目的，也多以最大平均值作為考量，設計者與居住者之間對生活型態的認知存在巨

大鴻溝。國宅的設計與興建運作模式，注定難讓居住者滿意。Choldin 曾提及一九七〇年代美國的規劃師與建築師在面臨這類難題時的解決方案時，「建築師與使用者在溝通上存有知識的隔閡，而使用者通常來自不同社會階層及文化背景，社會科學家們蒐集了使用者特性、需求與慾望等資料，其傳達予建築師可補足這項缺陷」（Choldin, 1983: 32）。可惜的是，在台灣的國宅計劃中並未被重視，社會學家對都市生活的研究，很少被整合至都市與住宅計劃中。特別是族群的生活特性，往往不是標準配置所能滿足。

「以人為本，尊重人性」之國宅設計，根本不如其所宣稱的⋯看見人們其他的居住需求。像是婚喪喜慶或戶外晒被、運動、祭祀等生活活動，並未兼容於大街廓國宅社區規劃中。多坪型之住宅單元看似滿足多樣化家庭組成與生活需求，但各項住宅與居住水準管控仍是以「物」的邏輯來思考，強調數據化描述，即尺寸、面積、數量與百分比，住居滿意度被簡化為設施（如廚房）滿意度等程度（量）表，而未實質分析深沉意涵。家庭型態也被簡化為人數、年齡與性別上的差異，而非生活方式與文化價值；沒有真正從居住者需求視角來提升居住的滿足與認同，且在日漸高升之維持建築外觀整齊與秩序道德訴求下，居民也逐漸失去打造合意家居環境之可能性（或是只能透過違建方式生產所想的住居形式）。不僅如此，為了在充滿陌生人的社區中生活，各式住宅管理條例與公約成為安全與安寧生活之保障，國家與技術官僚們期以透過管理守則與公德心的宣導，形塑都市市民守法、自律之現代氣質。

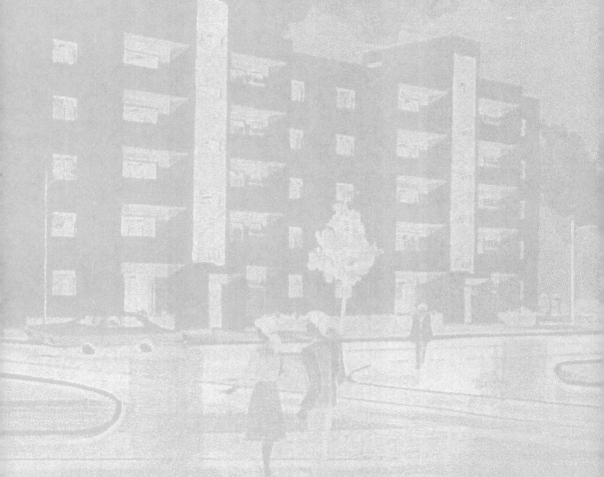

陸

明｜日｜的｜宜｜居｜住｜所｜？｜

國 家 與 日 常 生 活 規 劃 過 去 與 未 來

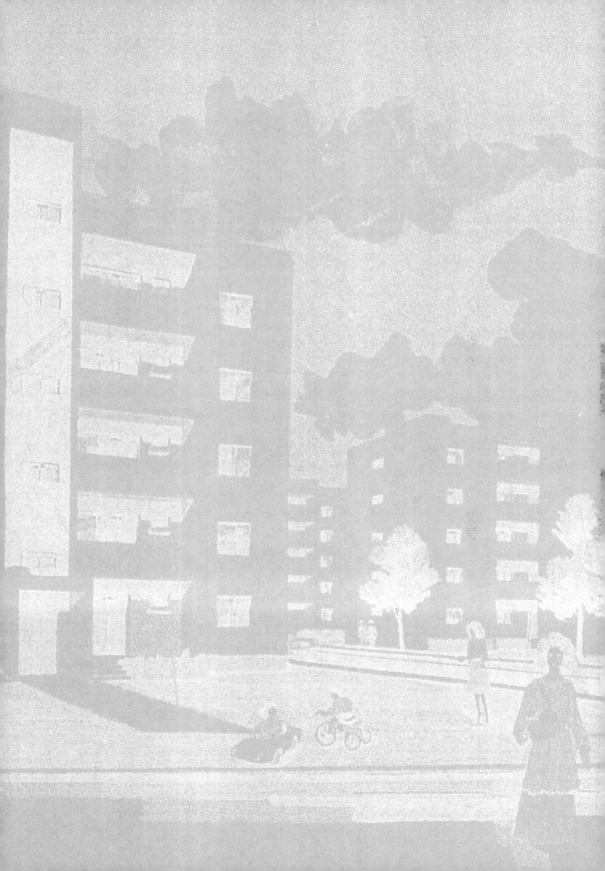

未曾抵達的現代性旅程

台灣公共住宅的治理經過百年來的歷史實踐，都市裡一屋難求的問題，至今仍未獲得妥善解決。根本性原因是：不管是政府或是民間，缺乏對台灣公共住宅屬性共識，住宅究竟是如同汽車一般的集體消費商品？還是如同健保般確保人民基本生存權利的物品？表面上在三民主義住者有其屋的導引下，國家應有義務保障人民居住的權力，然而實質上卻

是放任房地產商炒作土地、墊高地價，在壟斷性的地租特性下，獲得不合比例的報酬。為民建屋的理念亦擺盪在平價、合宜、社會與公營住宅之間，不同歷史階段下，住宅治理策略性機制與社會秩序再生的結構趨勢結合，形塑出當代集體之社會想像。這是一個集體追尋現代性住居的過程，不管是國家或是協力的專業成員，接受了當時代所謂「進步」

意識形態的驅動，參與這個集體（社會）想像的過程，也為未來創造新理想住宅的想像基礎。

而理想住宅的典型，自帝國榮光下的南方熱帶家屋、南進玄關形象的風土家屋、反共復興基地的自助住宅、均富社會經濟住宅，以至寰宇都會商品的住宅，住宅形式是否有新的可能呢？「公共住宅」為「非

理性與機能主義設計思維

不脫文化之雜揉

「特定」對象設計之住宅，看似為所有的人設計，實則並未為任何人設計，其預設的使用者是科學數據下的中性人，無法為每位獨特生活需求的住民，創造家的認同與意義。因而須仰賴客觀「空間機能」知識體系作為施力點才能運作，而理性、去歷史化、均質化與抽象化成為現代住居設計論述之座標，並在象徵層次上實現意義。當住居轉化為住宅時，各階段公共（國民）住宅計劃便逐漸服膺於將空間去歷史化、均質化、單元化與標準化，重新編寫為可購買、擁有與消費商品之過程。

殖民時期，建築專業者從打造移居的衛生環境概念出發，以空間機能區別、專用與重組關係等設計技術，構築理想中的現代生活小住宅形式。健康的身體與清潔的空間，被納入機能分化的首要行列中，透過空間關係的分化與重組，服務性空間概念逐漸浮現。「浴廁分離以緣側相隔」、「廚浴緊鄰」、「寢食分離」、「彈性利用居室」等原則，一方面實踐理性與機能主義之訴求，另一方面也與文化價值選擇息息相關。加上住宅配置是否符合機能並沒有標準答案，而是源自對生活方式的理解與重塑；預先規劃與設計的技術過濾作用，仍會受到過去生活習慣與知識之影響，猶如一抹幽魂在你不經意的時刻悄然出現。

戰爭時期，強制性節約與代用資材政策，讓建築專業者不得不屈從於極為簡陋的住宅規格，這與前一時期的衛生住宅有很大的落差。具衛生象徵的浴室排除在小規格住宅配置之外，不僅無法滿足基本生活機能，也有違衛生住宅的基本原則。

為了服從軍事目標，甚至可

以放棄和式木造構法與部分分置傳統，維持最低生存限度，並以「節約」是大和民族的美德自我催眠，轉化原本合理生活機能住宅的設計思維。

戰後的設計者（官方與美援顧問）基於節約土地與營建資本原則，以相似的邏輯重新分化與重組機能空間，重視生活效率，加上去走道化與新衛浴設備之導入，將住宅的經濟性轉為便利性，重新詮釋「合理生活機能」的意義。

室內平面構成方面，機能專用的房間（特別展現在餐廳與臥室）不僅受到美式生活價值之影響，也是合理生活機能、

空間專用化之具體展現。但自原則，延續至戰後美援國宅的出現。戰後重建期之設計者無用觀念並沒有完全消逝，因此論是否曾受日本建築教育，皆當國宅設計者欲在極小住宅空可巧妙將過去習得的設計方法，間裡滿足基本生活需求時，便與台人慣習之居住思維，融合會出現和式房（榻榻米式房間）置入新時代的國民住宅方案中，之配置。看似客觀、理性的規值得進一步深究。無論如何，劃與設計過程，雖受到功能主兼容於異文化價值選擇的合理義思維的驅動，但空間形式表生活機能住宅形式，形塑出台現仍會受到文化習慣或社會條灣獨特的公共住宅樣貌。件的影響，更是價值選擇的結果。

綜觀各時期住宅平面圖應不難發現彼此之間的相似處，特別是戰爭時期公布的規格平面，更彰顯了承先啟後的角色。殖民時期彈性房間與廚浴相鄰的體現了空間均質化如何滲透至

———

標準設計體現了人與住宅的抽象化過程

公共（國民）住宅標準化，

私人領域的過程。當今研究者多半意識到殖民政府如何透過科學工具進行量測與計量技術，逐步使空間成為可切割、計量、交換的對象。但若僅談及展現在都市計畫與國土治理等大尺度的空間面相，而未能體察其實私人領域小尺度住宅均質化的過程是更為精細與深入化的。最低標準的概念原本就是抽象的數值概念，是由人口統計資料平均後所產生的平均值空間。此操作方式是透過空間的標準化與規格化，讓空間的資源更利於管理與控制。

殖民時期公共住宅空間規格的標準化，直至「營團住宅」時期方有標準化的平面形式，透過不同型號住宅規格的設計，標誌出住宅空間商品化的開端。隨著戰爭時期的資源統制與集中管理措施，促進建築尺寸、構件標準化與住宅工業化的初期整備工作。戰後，美援導入新混凝土磚牆技術，進一步規格化，同時加上國宅自行設計準則的頒布，在安全與經濟考量下，各建築尺寸最低標準值逐漸定量。「空間量」被視為確保空間品質的第一要件，而官方設計的標準圖就成為確保居住品質的示範，大量複製室內配置圖可使標準意義簡化，降低住宅的多樣性表現。

在「構件標準化」方面，延續殖民時期五金構件的工業化發展，門窗（玻璃）五金構件、水電設備（電器與照明器材）、廚房設備（流理台）與浴廁（馬桶、洗面盆與浴缸）等已建制為工業化規格品，並達高度標準化。一九六〇年代預鑄國宅是住宅商品化與效率化的極端表現，住宅有如生產性商品與投資，先製造各建築部件，組裝後便可出廠銷售。

隨著空間的抽象化，人（乃至於生活）的面貌也越來越模糊。人對空間的主動性與掌握度，會隨著空間標準化而弱化。設計操作所關注的對象，由「個

人化」（家）的需求逐漸轉移到「物」（住宅）上，去歷史化（過濾文化習慣、社會關係與身體感）的人，僅僅被視為物理性均值存在，因而只要滿足身體的動作尺寸，就可算是好的居住空間。公共（國民）住宅所預設的治理主體，從維持健康身體、標準家庭至理性社區，均是建立在一套看似科學的知識體系操作上。這裡沒有活生生的主體──生活者，只有可供知識操作、設想的對象──使用者。換言之，空間建築專業知識優先於生活常識，標準化往往容易導致無人味的設計結果。建築師常被戲稱只

需要會加減乘除就可做好住宅設計了。一心建構高效率工業化生產住宅的營造模式，無法讓人透過自力營造出適用的家屋，一九六〇年代不用建築師簽證即可興建自宅的標準圖規定，某種程度提供人們另一營建自宅的管道，但當此規定取消後，人們能獲得營建住宅的方式，反而限縮在購買現成（無論是官方或是私人興建）之商品住宅。

空間抽象化與商品化同時有助於買賣、交換與消費，並有利資本再生產循環。人與人（群）、人與環境的關係、轉化為人與物（商品）可計價的關係與邏輯，的新空間專業。

「經濟條件」順理成章成為人生活需求的代名詞。

一九八〇年代在消費商品的邏輯下，國宅居住水準與滿意度始終不高，看似多樣化的多房型國宅，根本無法滿足住戶需求。或許應該這麼說，若真要將住宅視為商品，那麼完成度越高的成品越難以滿足所有客群，反而是容許自我調整、增添與改裝，讓居住者表現出自我與實踐生活價值的商品，才有可能提高客戶滿意度。

一九八〇年代崛起的室內設計業，很大原因是源自於龐大的人與環境的關係、轉化為人與物室內空間改裝市場需求所帶動的新空間專業。

氣候調適與環境控制建築技術，呈現人與自然之分離過程

　　人與自然分離的過程，可理解為空間去脈絡化的過程。空間均質化除滲透至住宅內部領域外，同時還必須切斷外部空間盤根錯節的連結關係，才能使空間成為可切割、計量、交換的對象；而此外部空間便是住居之外的環境或是更廣大的自然。自公共衛生開啟了住居環境改造，體現出人對於自然環境認知的改變，以及人逐步將自然納入治理的過程，即由關注差異化的風土條件，逐漸

轉為去地理化的寰宇共同性。

　　公營住宅的衛生改造與氣候調適是將人內涵於自然之內，試圖用建築技術適應自然變化，以打造健康住宅，進而營造出舒適的生活。

　　台灣傳統坐北朝南、冬暖夏涼的南方住宅方位規範，經由科學實驗得到認證，確實有助於通風、散熱；日式木構造技術進一步延伸為遮蔭的簷與防止日晒之緣側等建築部位設計，方可調適住屋內外的舒適度。

　　為追求室內採光，而採取大面積開口部設計，卻又將熱源含蓄在室內，造成室內炎熱。這些南方氣候與日式建築技術之

轉為去地理化的寰宇共同性。

扞格，以及戰時節約建築材料的要求，讓建築技術專業者不得不思考就地利用竹、磚等構造材料的可行性。像是厚實的磚造房屋，雖不利於採光與通風，卻非常防暑、隔熱，且不怕蟻害等。人們雖進一步研發各種家電設備，以改善室內舒適度，但戰後房屋的建築技術皆沒有太大變化。廚房依然煙霧繚繞、廁所仍舊臭氣四散、熱水需費時烹煮，而炎夏得需揮扇止汗。

　　戰後揚棄了結構不安全又容易遭蟲害的木構造建築，全面改為磚構造建築。但又延續戰前日式建築大面積開窗之優點，

盡可能改良傳統磚構造住宅開窗面積的小問題。抽水馬達與水塔讓即使沒有自來水管佈線地區之家庭，也能享有及時的水源。埋設汙水道與附有沖水馬桶之國宅社區，讓潔淨的汙物處理技術進入居家領域，也讓住宅高層化、節約土地的理想得以實踐。公寓式國宅自兩層樓發展至三層樓，乃至於五層樓，皆受惠於汙物處理之技術發展。鋼筋混凝土技術應用與電梯設備發明，更使數十層以上超高層住宅之居住成為可能。

技術革新的力量，逐漸使人們脫離難以掌控的自然狀態，

由調適氣候轉為控制環境，這是建築設備學的一大勝利。日漸普及之熱水器、抽油煙機與冷氣等設備，使得國宅即使不是座北朝南的住宅格局，也能擁有舒適的室內環境。自然成為可隔絕在外的存在，而人更可存在於自然之外。矛盾的是，也正因為如此，建築專業者越易忽視氣候調適為建築專業技術的一環，基地分析雖包含交通、日照、噪音與景觀等外部影響因子外，卻不再細心考量每戶居住單位內的舒適狀況。

總體而言，不足之處皆省事交給設備解決，建築專業更遁逃至形式美學常追求的象徵意義。

朝向未來的明日居所

根據國家發展委員會人口推估，台灣二○二○年高齡化（六十五歲以上）人口已占總人口數的百分之十六，其中超高齡（八十五歲以上）人口占百分之一點六，已是名符其實的老人化社會。再加上少子化現象（頂客族、生育子女數只有一名），以及單身家戶（獨身或獨居）趨勢，使家戶規模逐漸縮小，家庭總戶數出現微幅增長。家戶的老化亦

突顯缺乏照護人力的家庭型態增加（單親、隔代、獨居），住宅的需求已與二○○○年時的人口狀況有很大差異（當時六十五歲以上人口不過占總人口的百分之八點六二）。小宅化現象使得住宅不足情況，相較於十年前更為嚴峻。今日，儘管國家實行社會住宅，希望每年以興建萬戶單元來減緩住宅不足的問題，卻也因用地取得困難、建築進度緩慢，

而難以達標。

但值得深思的是，當人口減少，隨之戶數減少且住宅需求減少的情況下，我們是否還要鼓勵年青人購屋？特別是在住宅自有率達百分之八十四點七、空屋率超過百分之十以上的今日，看起來似乎怎麼樣也買不起房的都會頂客年輕夫妻，將來有可能會繼承超過一棟以上的鄉村老宅。我

們是否還要持續將國家資源投入在大量興建住宅上呢？還是應提早佈局與籌劃包租代管、以房養老等多元化空間利用機制，因應將來越來越多閒置空間再利用為居住使用的潛力。

除數量外，老人化情況也讓居住偏好發生變化；為減少同一個屋中成人、子女與年邁父母，因生活習慣不同產生嫌隙，過去偏好與子女同住的頤養天年文化習慣，也轉化為追求一碗湯的距離（與子女居住距離）、比鄰而居的新二代宅需求。滿足生活自理、自給自足、促進身心健康與生活尊嚴的基礎安全照護設施（無障礙設施）需求（百分之五十二點六）。

另一方面極點社會的來臨，在人口極端集中於大都市，而使地方消滅的發展趨勢下，如何佈建，成為新住宅社區的挑戰。讓城鄉老人安養生活水準接近，也成為另一項嚴肅的課題。像是在都會區域，如在台北普遍可見之步登公寓加設電梯，以利老人走出戶外，或在鄉村地帶增加醫療支援，提供在地醫療行動服務，讓鄉村老人也能獲得即時醫療，維持身體健康。

但一房型（百分之五點七）與兩房型（百分之二十八點五），逐年增加之需求也不容小覷。減少的房數並不意味著整體住宅單位面積縮小，仍有超過百分之四十五以上住戶認為住宅應有二十坪至未滿三十坪大小，三十坪以上也占有百分之二十六點三比例。顯見現代人對於居住面積大小，並不見得是以人數多寡（或物理的身體所需空間量）來考量。且在開放式廚房與餐廳的設計趨勢下，過去機能分化的定型化配置，重新整併為彈性利用的開放式配置。

不管是高齡化或是少子化，皆意味著過去三房兩廳標準格局須重新定義。社會住宅調查發現，儘管三房型仍占多數配置，更呼應居住者個人化的生活需求。

3C科技產品的演進，擴大了空間配置的可能性；過去優先考量的電視機位置，隨著越來越多家庭使用數位螢幕、iPad與手機，電視已不再是必備的家電設備。USB插槽取代插座，甚至未來各類無線充電板將再次取代插槽，將使居家線路更為簡潔。此外，可隨時移動位置的無線喇叭（智慧音箱）、各類更為輕薄的行動載具，以及線上串流影音平台與電子書盛行；存放光碟機這類3C家電、書籍之固定化櫥櫃的施作也不再是必要物。在可預想的未來裡，電視櫃、書櫃終將走入歷史洪流，家電

科技的發展始終與居家生活的空間樣貌息息相關。

百年來，從公共住宅到社會住宅，也許我們須重新思維住居的意義，改變過去重視住宅所有權，卻忽略住居生活品質的錯誤認知。為民建屋不是僅提供建築的硬體，更是進而提供良好的居住品質給國民。住居是人權，無關收入多寡。上／下流老人都應得到一定品質的社會照料，重新將住宅的屬性，從商品化（價格）轉為社會化（價值），並重新評估公共建設資源分配的公平性。或是藉由科學技術的輔助，提升行動購物、遠端醫療照料、鄰里關懷等，提升高齡者自我價值感與加強他們和社會的連結能力。但絕對不可忽視科技帶來的隱私權與資訊安全問題，且科技仍無法也不該取代實質人際互動帶來的心流體驗。

同理，儘管科技進步可協助改善住宅微氣候的條件，但同樣地，貧瘠化個體對於自然環境中晴雨變化、日晒風吹種種感知，亦降低適應環境的忍受力。世界的物種環境環環相扣，人類是自然的一份子，自絕於自然之外，絕非永續生存的解方。更別提為維持人類舒適生存的種種環境控制設備，同時也是生活配套服務，如智慧監控、

破壞地球生態平衡的重要因子，空間專業者若不能拾回過去對於環境的理解、調適技術，重新看待宜人家居的意義，反而盲目追求設備上的革新，不過是陷入惡性循環罷了。百年來由強勢文化、異文化導入之衛生清潔、經濟效率或舒適滿足等住宅設計價值取向，經過在地的實踐與試驗、失敗與排除、成功與留用、折衷與挪用，共同交織出獨特的「在地混合」現代住居經驗，是我們茁壯的養分，也是朝向未來的載體。

台灣公共住宅發展大事紀

時間	1895~1935 （明治43年~ 昭和10年）	1936~1949 （昭和11年/ 民國38年）	1950~1963 （民國39~52年）	1964~1974 （民國53~63年）	1975~2000 （民國64~89年）
分期	殖民霸權體制殖民地統治		軍事威權體制發展型國家		形式民主體制發展型國家
	殖民移居 導入期	戰時節約與 接收期	美援協建期	都市改造 發展期	經濟重點 發展期
台灣重要政經事件	· 1895.6 第一次中日戰爭台灣成為日本殖民地 · 1904 南部大地震 · 1910 移民事務委員會設立 · 1917 南投大地震 · 1918 鼠疫絕跡 · 1935 中部大地震	· 1936 國語與皇民化運動 · 1938 實施經濟警察制度，統一管控戰時物資 · 1941 太平洋戰爭爆發 · 1945 日本投降二戰結束 · 1945 台灣省行政長官公署成立 · 1948 中華民國行政院美援運用委員會台灣辦事處成立 · 1948 中國農村復興聯合委員會成立	· 1951 第一批的美援物資進入台灣 · 1952 第一期台灣經濟建設四年期計劃 · 1954 中美共同防禦條例簽訂 · 1957 第二次四年經建計畫（包括興建國民住宅專案計畫） · 1959 經農田學會人口密度統計報告台灣為世界人口密度最高國家 · 1960 家庭計畫、鼓勵孕前衛生教育	· 1964 〈違章建築管理辦法〉修正發布 · 1964 嘉南地區震災 · 1965 國宅興建正式列入第四期經建計畫 · 1965 美援結束（改聯合國顧問團） · 1967 中華文化復興運動推行委員會設立 · 1969 經濟成長率為亞洲之冠 · 1971 台灣退出聯合國	· 1977 生活水準提高貧富差距縮小至3.76倍 · 1978 中美斷交 · 1979 聯合國顧問團解散 · 1987 解除戒嚴 · 1992 外匯存底居世界之冠 · 1996 總統民選 · 1998 精簡省政府組織

台灣重要政經事件		·1949 戒嚴開始	·1963 美援運用委員會改組為國際經濟合作發展委員會	·1971 台灣省家庭計畫推行委員會推出兩個孩子恰恰好生男生女一樣 ·1972 省政府推動小康計畫（客廳即工廠、屋頂即農場） ·1974 政府宣布十大建設	
住宅政策與相關法令、研究	·1896 台北縣公佈「家屋建築規則」（首創建築行為許可制） ·1896.9 總督府提出「總督府官舍新築件」 ·1900 總督府公佈「家屋建築規則」 ·1905 「臺北市區改正計畫」頒布 ·1905 「判任官以下官舍設計標準」頒布	·1974 「台灣都市計畫令」頒布，包括都市計畫、土地區劃整理、建築管理三大體系管制 ·1938 「地域決定標準制定之規定」公布，使用分區計畫分為住居、商業、工業、未設定、無設定等五種地域管制 ·1942 臺北建友會舉辦「小住宅設計競圖」	·1953 臨時省議會提案營建市民住宅解決五大都市房屋荒 ·1953 制定屏東內埔鄉計畫、陽明山天母村計畫 ·1954 省政府委託中國土木工程學會擬定建築材料規範及標準 ·1954 制定「興建都市住宅示範房屋貸款辦法」	·1964 將以前年度劃分勞工、漁民住宅及市民公教住宅等，一律改稱為「一般低收入國民住宅計畫」 ·1966 台灣省民政廳改善山胞生活計劃 ·1968 省議會提案住宅區不得超過15公尺規定落伍，請內政部參修 ·1969 經合會推動住宅工業化舉行房屋模距配合研討會	·1975 頒布「國民住宅條例」及「國民住宅空間標準準則」 ·1976 擬定「國民住宅六年興建計畫」 ·1976 通過「山坡地保育辦法」 ·1977 頒布「國民住宅社區規劃及住宅設計規範」

住宅政策與相關法令、研究					
·1907 「家屋建築規則施行細則修正」 ·1907 「判任官以下官舍設計標準中變更件」頒布 ·1910 總督府頒布全台「市區改正計畫」 ·1922 「台灣總督府官舍建築標準」頒布 ·1929 台灣建築會舉辦「住宅設計競圖案」 ·1930 台灣建築會編輯「住宅特輯」 ·1932 「台北市都市計畫」頒布	·1943 建築工事戰時規格設定委員會成立 ·1945 「建築技術規則」公布	·1955 制定「運用美援相對基金興建國民住宅計畫」 ·1957 制定「國民住宅貸款條例」 ·1959 土地增值稅撥為國民住宅基金 ·1959 省政府核定台北敦化北路兩旁為美觀地區，規定一律建築三樓以上 ·1959 制定「台灣省國民住宅興建管理辦法」 ·1960 八七水災住宅重建計畫	·1969 「國民住宅興建計畫改進方案（修訂案）」 ·1969 央行拒絕國宅融資 ·1970 省推動住宅公用合作推進辦法 ·1971 建築法修訂，省議會提議都市計劃住宅區建蔽率80% ·1972 省計畫興建六萬戶國宅 ·1973 農業發展條例 ·1973 高樓限建與建材限價，公布11項穩定物價措施，限制建築業融資 ·1973 都市計畫法公布 ·1974 區域計畫法擬定	·1978 頒布「國民住宅條例施行細則」、「國民住宅出租出售辦法」、「國民住宅貸款辦法」 ·1979 台北市保護區變更為住宅區開發要點 ·1979 台北市開始興建出租國宅 ·1980 台北市與國防部簽訂「合作運用眷村土地試辦興建國民住宅」協議書 ·1980 「國民住宅管理規則」 ·1980 實施空地限期建築、加強山坡地開發管理	

住宅政策與相關法令、研究				
			· 1974 建築技術規則修訂 · 1974 五樓以上建築物限建措施解除 · 1974 宣布將興建大量的廉價住宅 · 1974 國宅引入預鑄技術（1984 年放棄）	· 1982 修正「國民住宅條例」，興建方式增列貸款人民自建及獎勵投資興建 · 1983 頒布「國民住宅社區規劃及住宅設計規則」、「國民住宅社區住戶互助組織設置要點」 · 1983 修訂「違章建築管理辦法」 · 1983 「台北市土地使用分區管理規則」、「台北市都市更新實施辦法」 · 1983 台北市實施第一期容積管制 · 1984 公布「獎勵投資興建國民住宅作業要點」

住宅政策與相關法令、研究					·1991 「國家建設六年計劃」訂定「國宅與住宅計畫」。 ·2000 停止辦理政府直接興建國民住宅以及獎勵投資興建國民住宅。
住宅供給與設計相關機構	·1908.4.16 台灣建物株式會社設立 ·1916 台灣建物株式會社改名為台灣土地建物株式會社~1944 ·1911 開啟州（市）營住宅（租賃）經營~1945	·1942.1.21 台灣住宅營團設立 ·1946.2.11 台灣住宅營團監理委員會設立 ·1946.10.28 台灣營建有限公司設立 ·1947 「都市計畫委員會」成立 ·1947.4.30 台灣省營建有限公司解散	·1951.10 成立「市民住宅興建委員會」 ·1954 設立「內政部都市住宅技術小組」 ·1955 設立行政院國民住宅興建委員會 ·1959 台灣省（各縣市）國民住宅興建計畫委員會	·1966 在國際經濟合作發展委員會下，成立「都市建設及住宅計畫小組」（UHDC） ·1968 都市計畫學會成立	·1978 台灣省住宅及都市發展局成立（「臺灣省國民住宅興建委員會」與「臺灣省政府建設廳公共工程局」合併改組）

壹 公營住宅：衛生的移住天地

1 國家文化資料庫系統識別編號：0003389895，創作日期：日治。

2 臺灣總督府文教局，《臺灣社會事業要覽》（臺北：臺灣總督府文教局，一九四二年），臺灣大學特藏室。

3 加藤守道、《天神町市營住宅》，《基隆市》（基隆市：基隆市役所，一九二九年），頁一九，臺灣大學特藏室。

4 臺灣總督府文教局，《臺灣社會事業要覽》（臺北：臺灣總督府文教局，一九三三年），臺灣大學特藏室。

5 高雄市役所，《高雄市社會事業要覽》（高雄：高雄市役所，一九三二年），臺灣大學特藏室。

6 底圖為一九三二年臺北州內全圖。中央研究院人文社會科學研究中心地理資訊科學研究專題中心全圖。GIS Demo。臺灣百年歷史地圖 http://gissrv4.sinica.edu.tw/gis/taipei.aspx#

7 屏東街公共住宅建築資金借入ノ件」（一九二九）〈無〉，《臺灣總督府檔案》國史館臺灣文獻館典藏，典藏號：0001056001，冊號：10560。

8 「台南市營住宅建築資金借入許可申請」（一九三五）〈昭和十年國庫補助永久保存第九卷〉，《臺灣總督府檔案》國史館臺灣文獻館典藏，典藏號：0010652001，冊號：10652。

9 「花蓮港街街營住宅建築資金借入（指令第四十二二六號）」（一九三五）〈無〉《臺灣總督府檔案》國史館臺灣文獻館典藏，典藏號：0001066500，冊號：10665。

10 「花蓮港街街營住宅建築資金借入（指令第四十二二六號）」（一九三五）〈無〉《臺灣總督府檔案》國史館臺灣文獻館典藏，典藏號：0001066500，冊號：10665。

11 「台中市市營住宅新營費」（一九三七）〈昭和十二年度台中州借入金關係書〉，《臺灣總督府檔案》國史館臺灣文獻館典藏，典藏號：0001078900，冊號：10789。

12 「花蓮港街街營住宅建築資金借入（指令第四十二二六號）」（一九三五）〈無〉《臺灣總督府檔案》國史館臺灣文獻館典藏，典藏號：0001066500，冊號：10665。

13 「台南市營住宅建築資金借入許可申請」（一九三五）〈昭和十年國庫補助永久保存第九卷〉，《臺灣總督府檔案》國史館臺灣文獻館典藏，典藏號：0010652001，冊號：10652。

14 「屏東街公共住宅建築資金借入ノ件」（一九二九）〈無〉，《臺灣總督府檔案》國史館臺灣文獻館典藏，典藏號：0001056001，冊號：10560。

15 「台南市營住宅建築資金借入許可申請」（一九三五）〈昭和十年國庫補助永久保存第九卷〉，《臺灣總督府檔案》國史館臺灣文獻館典藏，典藏號：0010652001，冊號：10652。

16 「台南市營住宅建築資金借入許可申請」（一九三五）〈昭和十年國庫補助永久保存第九卷〉，《臺灣總督府檔案》國史館臺灣文獻館典藏，典藏號：0010652001，冊號：10652。

17 「台南市營住宅建築資金借入許可申請」（一九三五）〈昭和十年國庫補助永久保存第九卷〉，《臺灣總督府檔案》國史館臺灣文獻館典藏，典藏號：0010652001，冊號：10652。

18 「台南市營住宅建築資金借入許可申請」（一九三五）〈昭和十年國庫補助永久保存第九卷〉，《臺灣總督府檔案》國史館臺灣文獻館典藏，典藏號：0010652001，冊號：10652。

19 「台南市營住宅建築資金借入許可申請」（一九三五）〈昭和十年

年國庫補助永久保存第九卷），《臺灣總督府檔案》國史館臺灣文獻館典藏，典藏號：0010652001，冊號：10652。

20　「花蓮港街街營住宅建築資金借入（指令第四十二二六號）」（一九三五）〈無〉《臺灣總督府檔案》國史館臺灣文獻館典藏，典藏號：00010665002，冊號：10665

21　「台南市營住宅建築資金借入許可申請」（一九三五）〈昭和十年國庫補助永久保存第九卷〉，《臺灣總督府檔案》國史館臺灣文獻館典藏，典藏號：0010652001，冊號：10652。

22　「台南市營住宅建築資金借入許可申請」（一九三五）〈昭和十年國庫補助永久保存第九卷〉，《臺灣總督府檔案》國史館臺灣文獻館典藏，典藏號：0010652001，冊號：10652。

貳　營團住宅：節約的戰役前線

1　底圖為一九五二年台中市街道圖。中央研究院人文社會科學研究中心地理資訊科學研究專題中心 GIS Demo。臺灣百年歷史地圖 http://gissrv4.sinica.edu.tw/gis/twhgis/

2　原圖出自臺灣住宅營團，《營團的住宅（昭和17年型）》，《住宅營団：戰時・戰後復興期住宅政策資料》，西山夘三記念すまい・まちづくり文庫住宅營団研究会編，（東京都：日本經済評論，二〇〇一年）。

3　原圖出自臺灣住宅營團，《營團的住宅（昭和17年型）》，《住宅營団：戰時・戰後復興期住宅政策資料》，西山夘三記念すまい・まちづくり文庫住宅營団研究会編，（東京都：日本經済評論，二〇〇一年）。

4　原圖出自臺灣住宅營團，《營團的住宅（昭和17年型）》，《住宅營団：戰時・戰後復興期住宅政策資料》，西山夘三記念すまい・まちづくり文庫住宅營団研究会編，（東京都：日本經済評論，二〇〇一年）。

5　原圖出自臺灣住宅營團，《營團的住宅（昭和17年型）》，《住宅營団：戰時・戰後復興期住宅政策資料》，西山夘三記念すまい・まちづくり文庫住宅營団研究会編，（東京都：日本經済評論，二〇〇一年）。

6　原圖出自臺灣住宅營團，《營團的住宅（昭和17年型）》，《住宅營団：戰時・戰後復興期住宅政策資料》，西山夘三記念すまい・まちづくり文庫住宅營団研究会編，（東京都：日本經済評論，二〇〇一年）。

7　六疊／三疊二間居室，自玄關至炊事場皆為土間（泥土地），而甲種2號住宅（4連戶），則為四疊半／三疊，面寬比乙型寬10公分。

8　最小為1號型室內面積7.125坪（24平方米），最大為7號型室內面積25坪（82.5平方米）之住宅基準。

9　原圖出自臺灣住宅營團，《營團的住宅（昭和17年型）》，《住宅營団：戰時・戰後復興期住宅政策資料》，西山夘三記念すまい・まちづくり文庫住宅營団研究会編，（東京都：日本經済評論，二〇〇一年）。

10　原圖出自臺灣住宅營團，《營團的住宅（昭和17年型）》，《住宅營団：戰時・戰後復興期住宅政策資料》，西山夘三記念すまい・まちづくり文庫住宅營団研究会編，（東京都：日本經済評論，二〇〇一年）。

11　原圖出自臺灣住宅營團，《營團的住宅（昭和17年型）》，《住宅營団：戰時・戰後復興期住宅政策資料》，西山三記念すまい・まちづくり文庫住宅營団研究会編，（東京都：日本經済評論，二〇〇一年）。

12　「勞工平民住宅建築工程」（一九四六）〈基隆市政府（3卷）〉《臺灣國家檔案館典藏機關檔案資料》，國家檔案館，檔案編號：

10　「勞工平民住宅建築工程」（一九四六）〈基隆市政府（3卷）〉《臺灣國家檔案館典藏機關檔案資料》，國家檔案館，檔案編號：0035/443.3/1。

14　「勞工平民住宅建築工程」（一九四六）〈基隆市政府（3卷）〉《臺灣國家檔案館典藏機關檔案資料》，國家檔案館，檔案編號：0035/443.3/1。

叁 美援國宅：自強的示範櫥窗

1　國家文化資料庫系統識別號：0005027289，創作日期：一九五五。

2　國家文化資料庫系統識別號：0005027288，創作日期：一九五五。

3　國家文化資料庫系統識別號：0005027668，創作日期：一九五六。

4　國家文化資料庫系統識別號：0005027142，創作日期：一九五五。

5　台灣檔案局（TNAA）典藏機關檔案，台灣機械股份有限公司，0041／辛BA／1，美援興建勞工房屋／興建勞工住宅及其他房屋相關事項。

6　台灣檔案局（TNAA）典藏機關檔案，台灣機械股份有限公司，0041／辛BA／1，美援興建勞工房屋／興建勞工住宅及其他房屋相關事項。

7　台灣檔案局（TNAA）典藏機關檔案，台灣機械股份有限公司，0041／辛BA／1，美援興建勞工房屋／興建勞工住宅及其他房屋相關事項。

8　台灣檔案局（TNAA）典藏機關檔案，台灣機械股份有限公司，0041／辛BA／1，美援興建勞工房屋／興建勞工住宅及其他房屋相關事項。

9　台灣檔案局（TNAA）典藏機關檔案，台灣機械股份有限公司，0041／辛BA／1，美援興建勞工房屋／興建勞工住宅及其他房屋相關事項。

10　台灣檔案局（TNAA）典藏機關檔案，台灣機械股份有限公司，0041／辛BA／1，美援興建勞工房屋／興建勞工住宅及其他房屋相關事項。

11　國家文化資料庫系統識別號：0005027380，創作日期：一九五四。

12　Brown, "Earth for home" 13,May,1955,RG469,Box51(NARA)。Brown to Burroughs(HHFA/ICA-W) 告知有關《Earth for home》一書抵達台灣，另外普渡大學正在指導成功大學學習使用泥土建造房屋技術，並於暑假時協助大陳自助建屋計劃，也會有正式課程讓學生可同時有理論與實踐的經驗，亦可以和國際合作處學習如何做研究。

13　國家文化資料庫系統識別號：0005027271，創作日期：一九五四。

14　國家文化資料庫系統識別號：0005027272，創作日期：一九五四。

15　國家文化資料庫系統識別號：0005026980，創作日期：一九五四。

16　國家文化資料庫系統識別號：0005027151，創作日期：一九五五。

17　台灣國家檔案局（TNAA）典藏機關檔案，台灣中興紙業股份有限公司，0053/511/5，房屋購、售、修建及分配。

肆 經建國宅：效率生產的實驗場

1 原計畫以先建後拆的方式來容納住戶，但因籌款不易，且覓地困難，興建緩慢，導致興建戶數不到違建戶的三分之一，也難以實現原先的初衷（呂理維，2011：55）。

2 第一期：張敬德（德聯）、林柏年（利眾）聯合設計／第二期：沈祖海建築師事務所／第三期：虞日鎮（有巢）、林柏年（利眾）、張敬德（德聯）、顧授書（中國興業）聯合設計。

3 住宅設計之選樣調查研究報告》，並選定台北市（南機場、劍潭及萬大計畫）、台北縣永和鎮（中興新村）、及高雄市（蓮河區及第四重劃區）等地集中興建之國民住宅，作為選樣調查樣本。一九七八年《國民住宅出售出租辦法》放寬承購與承租國民住宅面積與家庭人口之比例：甲種住宅為79平方公尺（24坪）以六口以上家庭申購，其次序為66平方公尺（20坪）、53平方公尺（16坪）、四十平方公尺（12坪）等，由二至四口家庭申購或申租之規定（台北市政府國宅處，一九七八）。

3 底圖為一九七二年台北市舊航照影像。中央研究院人文社會科學研究中心地理資訊科學研究專題中心 GIS Demo。臺北市百年歷史地圖 http://gissrv4.sinica.edu.tw/gis/taipei.aspx#

4 國家文化資料庫系統識別號：0005036005，創作日期：一九七一。

5 國立臺灣博物館二戰後台灣現代建築圖說資料庫系統 https://collections.culture.tw/docomomo_collectionsweb/Default.aspx

6 國立臺灣博物館二戰後台灣現代建築圖說資料庫系統 https://collections.culture.tw/docomomo_collectionsweb/Default.aspx

7 國立臺灣博物館二戰後台灣現代建築圖說資料庫系統 https://collections.culture.tw/docomomo_collectionsweb/Default.aspx

8 國立臺灣博物館二戰後台灣現代建築圖說資料庫系統 https://collections.culture.tw/docomomo_collectionsweb/Default.aspx

伍 樂透國宅：追逐獲利的投注所

1 國家文化資料庫系統識別號：0005026301，創作日期：不詳（出處時間為典藏日期）。

2 行政院經濟設計委員會都市規劃處於民國六十四年進行之《國民

參考文獻

· Abrams, C. (1970). 《人人都要房子住》（丁寒譯）。香港：今日世界社。

· Carter, W. H. (2008). 《馬桶如何拯救文明》（陳芝儀譯）。台北：究竟。

· Choldin. (1983). 《社會生活與實質環境》。台北：行政院經濟建設委員會住宅及都市發展處。

· Duany, A., Plater-Zyberk, E., & Speck, J. (2008). 《郊區國家：蔓延的興起與美國夢的衰落》（蘇薇、左進、李求識、李鳳奎譯）。武漢：華中科技大學出版社。

· Foucault, M. (1997). 《規訓與懲罰》（劉北成譯）。台北：桂冠。

· Foucault, M., Burchell, G., Gordon, C., & Miller, P. (Eds.), (1991). The Foucault effect: studies in governmentality: with two lectures by and an interview with Michel Foucault. Chicago: University of Chicago Press.

· Harvey, D. (2005). 《巴黎·現代性之都》（黃煜文譯）。台北：群學。

· Hayden, D. (1986). Redesigning the American dream: the future of housing, work, and family life. New York: W. W. Norton.

· Heynen, H. (2012). 《建築與現代性》（高政軒譯）。台北：國立台灣博物館與台灣現代建築學會。

· Lefebvre, H. (1991). The production of space. Oxford, OX, UK; Cambridge, Mass., USA: Blackwell.

· Lefebvre, H. (2007). 《空間與政治》（李春譯）。上海：上海人民出版社。

· Peet, R. (2005). 《現代地理思想》（王志弘譯）。台北市：群學。

· Pile, S., Brook, C., & Mooney, G. (2009). 《無法統馭的城市?秩序／失序》（王志弘譯）。台北市：群學。

· Rogaski, R. (2007). 《衛生的現代性：中國通商口岸衛生與疾病的涵義》（向磊 譯）。南京：江蘇人民。

· Stevens, P. H. (1962). 《住宅用地密度》（公共工程局譯）。台北：公共工程局。

· 丁清彥（1976）。〈就建築論建築——評介萬大計畫國民住宅〉。《建築師》，10.

· 大友昌子（2007）。《帝國日本の植民地社會事業政策研究：臺灣·朝鮮》。京都：ミネルヴァ書房。

· 大倉三郎（1942）。〈關於皇民奉公會中居住決議〉。《台灣建築會誌》，14（1）。

· 大倉三郎（1944）。〈本島的造形文化運動－臺灣生活文化振興會的興起〉。《灣建築會誌》，16（1）。

· 中華工程股份有限公司（1973）。《預製集合住宅之設計及其生產計劃之研擬》。台北：中華工程股份有限公司。

· 內政部（1977）。《國民住宅社區規劃及住宅設計規範》。台北：台灣省建築師公會。

· 內政部營建署（1985）。《都市建設組都市住宅發展小組討論主題參考資料》。台北：內政部營建署。

· 井出季和太（1936）。《臺灣治績志》。台北：台灣日日新報社。

· 內田清藏（2008）。《圖說近代日本住宅史》。東京：鹿島出版會。

· 公共工程局（1961）。《台北市示範住宅》。台北：台灣省政府建設廳公共工程局。

· 公共工程局（1962）。《國民住宅設計圖集》。台北：台灣省政

府建設廳公共工程局。

公共工程局（1963）。《國民住宅設計圖集》。台北：台灣省政府建設廳公共工程局。

方青儒（1970）。〈發展國民住宅為國家現代化之基本建設〉。《社會建設》，5。

木村定三（1935）。〈五月中各地方面委員會狀況〉。《方面》，9。

王志弘（2009）。〈多重的辯證：列斐伏爾空間生產概念三元組演繹與引申〉。《地理學報》，55。

王紀鯤（1978）。《都市計劃概論》。台北：東大圖書。

王紀鯤（1990）。《現代建築：Weissenhof住宅社區》。台北：博遠。

王德普（1990）。《台北市大街廓國民住宅外部空間型態與使用關係之研究——以大安、興安、成功國宅社區為例》（碩士）。淡江大學建築研究所，台北。

王錦堂（1976）。《體系的設計方法初階-畫廊設計演習》。台北：遠東圖書。

包若夫（1954）。〈我看中國住宅改良問題〉。《中國一周》，239。

台北市社會課（1941）。《臺北市社會事業概要》。台北：台北市役所。

台北市政府研究發展考核委員會（1981）。《台北市國光國宅住戶居住狀況調查報告》。台北：台北市政府研究發展考核委員會。

台北市政府國民住宅處（1975）。《台北市萬大計畫整建住宅第一號基地興建要輯》。台北：台北市政府。

台北市政府國民住宅處（1977）。《台北市政府國民住宅處年報》。台北：台北市政府。

台北市政府國民住宅處（1981）。《台北市政府國民住宅處年報》。台北：台北市政府。

台北市政府國宅處（1978）。《台北市政府國民住宅處年報》。台北：台北市政府。

台北市國民住宅及社區建設委員會（1970）。《台北市整建住宅造價及土地利用之研究》。台北：台北市國民住宅及社區建設委員會。

台灣建築會誌（1944）。〈建築工事戰時規格設定委員會報告〉。《台灣建築會誌》，16（4/5/6）。

台灣省住宅及都市發展局（1980）。《台灣省高雄縣五甲國民住宅社區開發計劃》。台北：台灣省住宅及都市發展局。

台灣省社會處（1966）。《台灣國民住宅建設》。台北：台灣省社會處。

台灣省政府建設廳公共工程局（1964）。《各縣市國民住宅聯合檢查報告》。台北：台灣省政府建設廳公共工程局。

台灣省政府建設廳公共工程局（1962）。《政府興建國民住宅調查報告。臺北市部分》。台北：台灣省政府建設廳公共工程局。

台灣省政府建設廳公共工程局（1964）。《台灣省國民住宅》。

台灣省國民住宅建設委員會（1968）。《台北市南機場第二期國民住宅工作紀要》。台北。

台灣省國民住宅訓練班（1981）。《國民住宅設計講義》。台北：台灣省國民住宅訓練班。

台灣省國民住宅訓練班第一期（1981）。《國民住宅計畫》。台北：台灣省國民住宅訓練班。

台灣省國民住宅興建委員會（1978）。《台灣省分區集中興建國民住宅工程實錄》。台北：台灣省國民住宅興建委員會。

- 臺灣總督府（1934）。《昭和五年國勢調查結果表─全島篇》。台北：臺灣總督府。

- 臺灣總督府文教局（1942）。《臺灣社會事業要覽》。台北：臺灣總督府文教局。

- 平井聖（1980）。《圖說日本住宅の歷史》。京都：學藝

- 白裕彬（2003）。《臺灣日治時期《衛生警察》相關制度的歷史起源》。《文化研究月報》，27。

- 矢內原忠雄（2003）。《帝國主義下的台灣》。台北：海峽學術。

- 光藤俊夫、中山繁信（2008）。《住居的水與火：廚房、浴室、廁所的演進史》。台北：楓書房。

- 朱譜英（1971）。《談住宅政策》。《逢甲建築》，8。

- 池田卓一（1937）。《新時代的臺灣建築》。台北：大明社。

- 竹中信子（2007）。《日治台灣生活史（大正篇）》。台北：時報文化。

- 行政院戶口調查處（1966）。《台閩地區戶口及住宅普查報告書》。台北：行政院戶口調查處。

- 行政院國際經濟合作發展委員會都市建設及住宅計劃小組（1970）。《國民住宅資料》。台北：行政院國際經濟合作發展委員會都市建設及住宅計劃小組。

- 行政院國際經濟合作發展委員會都市建設及住宅計劃小組（1971）。《都市建設及住宅計劃工作報告》。台北：行政院國際經濟合作發展委員會都市建設及住宅計劃小組。

- 行政院國際經濟合作發展委員會都市建設及住宅設計規劃準則參考資料》。台北：行政院國際經濟合作發展委員會。

- 行政院經濟建設委員會住宅及都市發展處（1980）。《國民住宅計劃之檢討》。台北：行政院經濟建設委員會住宅及都市發展處。

- 行政院經濟建設委員會住宅及都市發展處（1981）。《臺北都會區住宅狀況抽樣調查分析報告》。台北：行政院經濟建設委員會住宅及都市發展處。

- 行政院經濟建設委員會住宅及都市發展處（1982）。《高雄、台南都會區住宅狀況之調查研究》。台北：行政院經濟建設委員會住宅及都市發展處。

- 行政院經濟建設委員會都市及住宅發展處（1984）。《國民住宅空間標準之研究》。台北：行政院經濟建設委員會。

- 行政院經濟建設委員會都市及住宅發展處（1986）。《住宅及居住品質評定標準之研究》。台北：行政院經濟建設委員會。

- 行政院經濟建設委員會都市及住宅發展處（1989）。《台灣地區國民住宅建設》。台北：行政院經濟建設委員會都市及住宅發展處。

- 行政院經濟建設設計委員會都市規劃處（1976）。《台灣地區都市住宅密度現況調查分析》。台北：行政院。

- 西山夘三記念すまい．まちづくり文庫住宅營団研究会（2001）。《幻の住宅營団：戰時‧戰後復興期住宅政策資料集》。東京都：西山夘三記念すまい．まちづくり文庫住宅營団研究。

- 西山夘三記念すまい．まちづくり文庫住宅營団研究会（2001）。《住宅營団：戰時‧戰後復興期住宅政策資料》。東京：日本經濟評論。

- 何林（1957）。《興建國民住宅問題之商榷》。《中國地方自治》，9（5）。

- 余問天（1973）。《住宅問題面面觀》。《經濟企業》，5。

- 吳鄭重（2010）。《廚房之舞：身體和空間的日常生活地理學考察》。台北：聯經。

- 吳讓治（1975）。《台北市國宅房屋工業化之研究》。成功大學建築研究所房屋工業化研究小組。

- 吳讓治（1991）。《本省住宅問題及生產工業化可能性之檢討》。成功大學 BIRG 研究小組。

- 呂理維（2011）。《台北市南機場整建住宅規劃歷程與住宅平面型態之研究》。中原大學建築系，桃園。

- 坂場三郎（出版年不詳）。《高雄市における住宅調查》。《社會事業の友》，141。

- 李詩文（1980）。《由居住活動探討國民住宅居住空間》（碩士）。成功大學工程技術研究所，台南。

- 李政隆（1976）。《居住空間基群之研究》。台北：重慶圖書。

- 李先良（1985）。《都市與區域計畫學》。台北：正中書局。

- 沈孟穎、傅朝卿（2015）。〈台灣「國民」住宅設計與現代住居空間再現〉。《住宅學報》，24（1）。

- 周素卿（2000）。〈臺北市南機場貧民窟特性的形構〉。《地理學報》，28。

- 周素卿、劉美琴（2001）。〈都市更新視域外的性別、遷移與貧民窟生活世界：以臺北市忠勤社區女性遷入者的經驗為例〉。《地理學報》，30。

- 孟松夫人（1968）。〈第五期四年經建計劃住宅計畫研擬報告（上）〉。《都市計畫與建設》，20（1）。

- 孟昭瓚（1954）。〈國民建屋運動專輯發刊緣起〉。《中國一周》，239。

- 杵淵義房（1991）。《臺灣社會事業史（下）》。台灣：南天。

- 林秀澧、高名孝（2015）。《計劃城事：戰後臺北都市發展歷程》。台北：田園城市。

- 林思玲（2006）。《日本殖民臺灣建築氣候環境調適的經驗》（博士）。成功大學建築系，台南。

- 金瑞美（1955）。〈勞工住宅在台灣〉。《中國勞工》，108。

- 建築師雜誌社（1977）。〈社區住宅專輯〉。《建築師》，4。

- 唐學斌（1978）。《國民住宅問題論叢》。

- 夏鑄九、米復國（1988）。《臺灣的住宅政策：「國民住宅計劃」之社會學分析》。臺灣大學土木工程學研究所都市計劃室。

- 祝平一（2013）。〈健康與社會：華人衛生新史〉。台北：聯經。

- 馬玉琦（1986）。《國民住宅居住空間應變特性之研究》。淡江大學建築研究所，台北。

- 高雄市國民住宅處（1987）。《高雄市國民住宅彙編》。高雄：高雄市政府國民住宅處。

- 張天開（1972）。〈勞工新村的構想與藍圖〉。《中國勞工》，518。

- 張天開（1980）。〈勞工住宅改善問題〉。《中國勞工》，716。

- 張秀雄（1980）。《論民生主義國民住宅之建設》。台北：臺灣商務印書館。

- 張金鶚（1990）。《住宅問題與住宅政策之研究》。台北：內政部營建署。

- 張金鶚、米復國（1983）。《台灣住宅實質環境規劃設計及評估原則》。台北：詹式書局。

- 張冠雄（1958）。《國民住宅興建問題與改進意見》。《中國地方自治》，13（7）。

- 張景森（1988）。〈戰後台灣都市研究的主流範型：一個初步的回顧〉。《台灣社會研究季刊》，1（2-3），9-31。

- 張景森（1993）。《台灣的都市計畫（1895~1988）》。台北：業強。

- 梅澤捨次郎（1943）。〈臺灣に於ける住宅營團事業〉。《臺灣建築會誌》，15（4）。

- 都市規劃處（1975）。《國民住宅設計之選樣調查研究報告》。台北：行政院經濟設計委員會。

- 陳正哲（1999）。《臺灣震災重建史：日治震害下建築與都市的新生》。台北：南天。

- 陳正哲（2006）。〈官民合作之土地建物開發公司的產生～臺灣建設史之都市經營主體研究〉。《規劃學報》，33。

- 陳正祥（1957）。《臺北市誌》。台北：敷明產業地理研究所研究報告79號。

- 陳國偉（1991）。《台灣的住宅建築》。台北：中華民國建築師公會全國聯合會。

- 陳東升（1995）。《金權城市：地方派系、財團與台北都會發展的社會學分析》。台北：巨流圖書。

- 陳怡伶、黎德星（2010）。〈新自由主義化、國家與住宅市場：台灣國宅政策的演變〉。《地理學報》，59，105-131。

- 富井正憲（2001）。〈第五卷朝鮮・台灣・關東州住宅營團について〉。在幻の住宅營團：戰時・戰後復興期住宅政策資料目錄・解題集。東京：日本經濟評論。

- 游勝冠（2012）。《殖民主義與文化抗爭：日據時期台灣解殖文學》。台北：群學。

- 華昌宜（1994）。〈台灣應有住宅政策〉。《住宅學報》，2。

- 辜振甫（1971）。〈住宅工業〉。《工商月刊》，19（11/12）。

- 黃麟翔（1981）。《奉派前往新加坡研習考察國民住宅建設報告書》。高雄：高雄市政府國民住宅處。

- 黑谷了太郎（1934）。〈解決の好機を得たる住宅問題〉。《臺灣時報》，10。

- 楊志宏（1996）。《臺灣日據時期住宅營團之研究》。中原大學建築系，桃園。

- 楊瑞昌（1982）。《國民住宅自行設計及委託設計之研究》。楊瑞昌自行出版。

- 楊裕富（1978）。《台北市新社區開發與舊市區更新之都市設計探討》。台北：明文書局。

- 楊裕富（1989）。《都市住宅社區開發研究》。台北：明文書局。

- 楊裕富（1991）。〈光復後台灣地區住宅發展與住宅論述〉。《建築學報》，5。

- 楊顯祥（1971）。《都市計劃》。台北：復興書局。

- 楊瀏（1970）。〈由民生主義論國民住宅的興建〉。《政治評論》，23（12）。

- 葉卿秀（2003）。《日治時期日式木造住宅的構造型式初探——以臺北市為主之調查》（碩士）。臺灣科技大學建築研究所，台北。

- 董宜秋（2005）。《帝國與便所—日治時期台灣便所興建及污物處理》。台北：台灣古籍。

- 鄔信寶（1963）。〈都市平均地權與國民住宅〉。《土地改革》，13（11）。

- 鈴木成文（2002）。《現代日本住居論》。台北：亞當斯數位影像。

- 廖彥豪（2013）。《臺灣戰後空間治理危機的歷史根源：重探農地與市地改革（1945—1954）》。國立臺灣大學建築與城鄉研究所，台北。

- 廖鎮誠（2007）。《日治時期台灣近代建築設備發展之研究》（碩

士）。中原大學建築系，桃園。

臺灣建築會誌（1930）。〈住宅感想記〉。《臺灣建築會誌》，2（3）。

臺灣建築會誌（1941）。〈住宅營團の規格定了〉。《臺灣建築會誌》，13（3）。

臺灣專賣協會（1940）。《台灣的專賣》。臺灣：臺灣專賣協會。

臺灣總督府情報課（1942）。《熱帶家屋の研究》。台北：臺灣總督府情報課。

劉士永（2001）。〈「清潔」、「衛生」與「保健」─日治時期臺灣社會公共衛生觀念之轉變〉。《臺灣史研究》，8（1）。

劉欣容（2011）。《公寓的誕生》。台灣大學建築與城鄉研究所，台北。

鄭國政（1993）。《台中市大和村空間變遷之研究：從市郊地區到都市區界的轉化過程》（碩士）。東海大學建築系，台中。

蕭惠文（1986）。《北都市集合住宅空間形式轉化研究》（碩士）。中原大學建築研究所，桃園。

賴建名（1996）。《國民住宅居住單元空間平面演化之探討》（碩士）。台灣科技大學工程技術研究所，台北。

薛化元（2012）。《近代化與殖民：日治臺灣社會史研究文集》。

簡武雄（1964）。〈窮人的高樓國民住宅〉。《中國一周》，757。台北：台灣大學出版中心。

台灣公宅１〇〇年

最完整圖說，從日治、美援至今的公共住宅演化史

作　　　者	沈孟穎	展售門市	台北市南港區昆陽街 16 號 5 樓	
策　　　畫	財團法人臺灣博物館文教基金會、	製版印刷	凱林彩印股份有限公司	
	台灣現代建築學會	初版 5 刷	2024年 6 月	
責任編輯	陳姿穎	I S B N	978-986-5534-37-0	
編輯協力	黃馨儀	定　　　價	520元	
內頁設計	江麗姿			
封面設計	兒日設計			

若書籍外觀有破損、缺頁、裝訂錯誤等不完整現象，想要換書、退書，或您有大量購書的需求服務，都請與客服中心聯繫。

行銷專員　辛政遠、楊惠潔
總　編　輯　姚蜀芸
副　社　長　黃錫鉉

客戶服務中心

總　經　理　吳濱伶
發　行　人　何飛鵬
出　　　版　創意市集

地址：115 台北市南港區昆陽街 16 號 7 樓
服務電話：（02）2500-7718、（02）2500-7719
服務時間：週一至週五9：30 ～ 18：00
24 小時傳真專線：（02）2500-1990 ～ 3
E-mail：service@readingclub.com.tw

發　　　行　英屬蓋曼群島商家庭傳媒股份有限公司
城邦分公司
歡迎光臨城邦讀書花園
網址：www.cite.com.tw

共同發行　財團法人臺灣博物館文教基金會

香港發行所　城邦（香港）出版集團有限公司
香港灣仔駱克道193 號東超商業中心1樓
電話：(852) 25086231
傳真：(852) 25789337
E-mail：hkcite@biznetvigator.com

馬新發行所　城邦（馬新）出版集團
Cite (M) SdnBhd 41, JalanRadinAnum,
Bandar Baru Sri Petaling,57000 Kuala
Lumpur,Malaysia.
電話：(603) 90578822
傳真：(603) 90576622
E-mail：cite@cite.com.my

國家圖書館出版品預行編目 (CIP) 資料

台灣公宅 100 年：最完整圖說，從日治、美援至今的公共
住宅演化史 / 沈孟穎著 . -- 初版 . -- 臺北市：創意市集出
版：英屬蓋曼群島商家庭傳媒股份有限公司城邦分公司發
行 , 2021.03
　面；　公分

ISBN 978-986-5534-37-0(平裝)

1. 建築史 2. 房屋建築 3. 臺灣

920.933　　　　　　　　　　　　　　　　110000505